U0048411

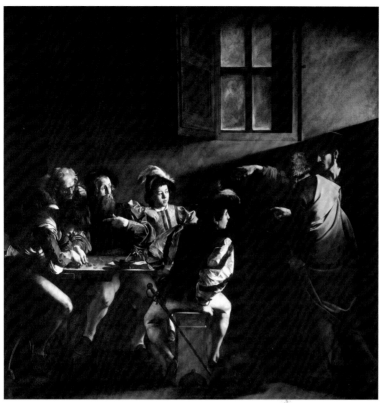

插頁圖1　卡拉瓦喬〈聖馬太蒙召喚〉，1600年（羅馬，聖王路易堂）

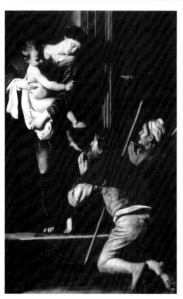

插頁圖2　卡拉瓦喬〈羅雷托的聖母〉，1603～06年（羅馬，聖奧斯定聖殿）

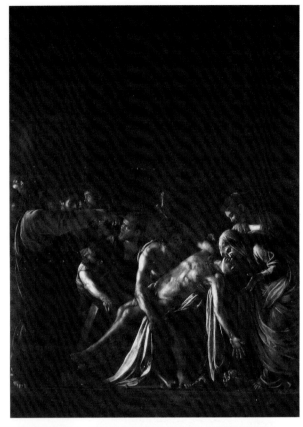

插頁圖3　卡拉瓦喬
〈拉撒路的復活〉，
1608年（梅西納省
立美術館）

左下：
插頁圖4　拉·圖爾
〈抹大拉馬利亞與冒
煙的燭火〉，1640年
（洛杉磯郡立美術館）

右下：
插頁圖5　拉·圖爾
〈抓跳蚤的女人〉，
1635～38年（南錫，
洛林美術館）

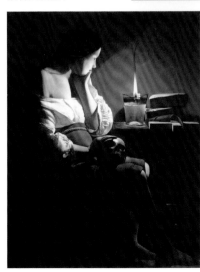

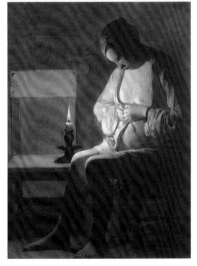

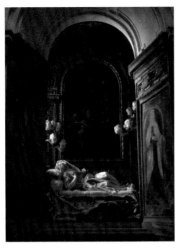 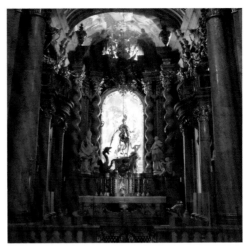

插頁圖6　貝尼尼，羅馬，河畔
的聖方濟各教堂艾提耶里小堂，
1671～74年

插頁圖7　阿桑姆兄弟，威登堡
修道院教堂後堂，1721年

插頁圖8　林布蘭〈聖彼得不認主〉，1660年（阿姆斯特丹國立美術館）

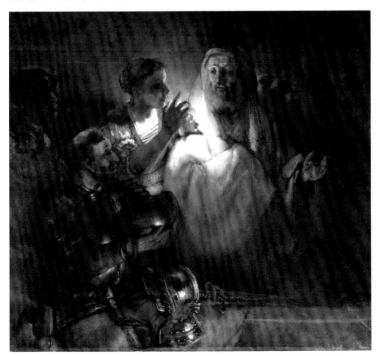

插頁圖9　山本芳翠〈持燈的少女〉，1892年（寄放於岐阜縣美術館）

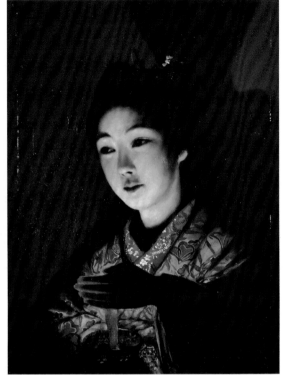

右下：
插頁圖10　高島野十郎〈蠟燭〉，1912～26年（福岡縣立美術館）

左下：
插頁圖11　高島野十郎〈滿月〉，1963年（東京大學醫科學研究所）

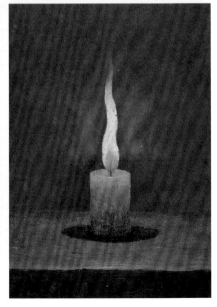

闇的美術史

卡拉瓦喬引領的光影革命，創造繪畫裡的戲劇張力與情感深度

闇的美術史

卡拉瓦喬引領的光影革命，
創造繪畫裡的戲劇張力與情感深度

宮下規久朗

——著

陳嫻若 譯

闇の美術史

カラヴァッジョの水脈

目次

前言　要有光

「神說要有光，就有了光。神看光是好的。」創造天地的神創造了光，光就是神。誠如《約翰福音》開頭所說：「生命在祂裡頭，這生命就是人的光。光照在黑暗裡，黑暗卻不接受光。」基督說過：「我是世界的光，跟從我的，就不在黑暗裡走，必要得著生命的光。」

（《約翰福音》第八章第一、二節）

自古以來，光與太陽都被人民視同為神，光也是神聖者的根源，許多文化中，它被視為神、真理、理性等的象徵。反之，陰影和黑暗都用來表現魔鬼和邪惡、無知。在佛教的教義裡也提到，極樂世界是個只有光的世界。不但阿彌陀佛和大日如來有「無量光佛」的別名，無限的光明也照耀著世上淨土。日本神道教的天照大神也與此相似，起源於波斯的瑣羅

亞斯德教（又稱祆教）或基督教初期的諾斯底主義使用善光的表現，以及古希臘哲人柏拉圖和亞里斯多德的哲學中，光和善、真理也有所連結。聖奧古斯丁認為基督真理照映出人的知性，他敘述：「如果看得到，就請看看神如何完善真理。」《聖經》上記載『神是光』，那光不是我們肉眼可見之光⋯⋯而是心靈可見之光。」[1]

照亮黑暗的光，喚起人們莊嚴的宗教氛圍。許多宗教會在舉行儀式時使用光，基督教的彌撒或主要儀典中，會在祭壇點上象徵光明的蠟燭。西方的教會中總是有不絕於途的民眾上前點燈。佛教、神道教，甚至印度教中都使用燈光，燈也用於放水燈來弔祭死者。在意外或災難現場，不分宗教的祭弔儀式也會點上蠟燭。照亮黑暗的光，可以讓人感受死者的靈魂，喚起追悼之心。

不斷搖曳的火光宛如生物，從習慣電燈的現代人眼中看來也許沒什麼，但在古代，它卻是值得感恩的光明。在電燈普及以前，黑暗統治著漫漫長夜，夜裡充滿了犯罪和恐懼。然而，魑魅魍魎橫行四方的時間，卻也同時是五彩夢境和冥想的舞台。[2] 從黑夜的恐怖中，自然而然地誕生了各種宗教和信仰，而燈火也自然負起了重要角色。它帶領人們逃離陰暗可怕的闇夜，引導人們走向救贖。

光，在視覺世界中是一切的根源。當眼睛認識事物時，必須依賴周圍的光線，來取得形態、色彩等資訊。光的存在也是一切美術的前提，尤其西洋美術與光有著密不可分的關係。

甚至，我們可以毫不誇張地說，從它們的關係可以了解整部西洋美術史。西方繪畫重視明暗法，將它作為寫實表現事物的手法，但同時並未放棄光與影具有的象徵性。[3]

約於中世紀結束時，西洋繪畫開始追求光與影對比的效果。[4] 其實早在古希臘時代的繪畫中就已加入了陰影，並因而利用它在平面上描繪立體事物。到了中世紀雖然一度放棄了這種手法，不過它仍是繪畫的基本元素，一直發展至今。

最初，畫家只在作品中加入最小限度的陰影，用以捕捉物體的明暗，幾乎不曾將黑暗或陰影覆蓋整個畫面。文藝復興初期，十五世紀的法蘭德斯畫家們追求寫實的表現光，十六世

1　希波的奧古斯丁《三位一體論》，中澤宣夫譯，東京大學出版會，一九七五年，二二九頁。

2　Roger Ekirch《失去之夜的歷史》，樋口幸子、片柳佐智子、三宅真砂子譯，Intershift，二〇一五年。

3　Ausst. Kat, *Die Nacht*, Haus der Kunst, München, 1998.

4　Cat. Expo., *la découverte de la lumière des Primitifs aux Impressionnistes*, Bordeaux, 1959.

紀初期，李奧納多・達文西將人物置於廣大的黑暗中，稍晚的拉斐爾和喬久內嘗試了大膽的夜景表現，成為日後夜景畫的起點。儘管最初這些夜景畫僅限於表現「基督誕生」的主題。

到了十七世紀初，在卡拉瓦喬確立寫實主義的同時，也將光與影的對立應用在內心戲的展現，開拓出巴洛克美術之道。這種風格被稱為暗色調主義（tenebrism），迅速席捲歐洲。

從法國的拉・圖爾帶頭，許多畫家紛紛愛上描繪強烈明暗對比的夜景畫。在西洋美術史中，十七世紀屬於拉圖爾帶來的巴洛克的時代，在那時期，畫家們對黑暗豐富度的追求，到達前所未及的境界。這種在黑暗中畫出亮光的光明，讓繪畫本身宛若發光般的油彩畫作法，直到十八世紀都還存在。

西班牙畫家維拉斯奎茲從卡拉瓦喬的風格出發，專注追求現實的光線效果，以魔法般的筆觸畫出的光線，甚至能表現出空氣的生動感。相對的，荷蘭的林布蘭雖然同樣從卡拉瓦喬的風格出發，但他筆下的光，猶如從內部暈染開來，表現出精神上的深度。同為荷蘭畫家的維梅爾，表現出維拉斯奎茲的白日光線、原封不動的現實光景，臻至奇蹟的美感境界。維梅爾的作品可說是光如何驅逐黑暗的畫作，因而成為攝影藝術的先驅。

十九世紀中葉發明的攝影，是一種將光的痕跡留在印刷紙上的技術，真的是因光而生的藝術。攝影後來肩負起大部分從前繪畫所成就的角色，於是繪畫便漸漸放棄苦心製造的光影

錯覺。到了十九世紀後半，少有陰影、色彩華麗明亮的印象派，終於將黑暗從畫布驅逐出去。

在白紙或絲布上繪製的東洋繪畫，基本上是明亮的；相較之下，傳統的西方繪畫絕大多數是陰暗的。長久以來，油畫都在塗成褐色或灰底的帆布上作畫。因此基本色調大多是陰暗的褐色，白亮的部分只用於強調重點。而且油畫從誕生開始，目的就是寫實地描繪現實，因此才會利用光與影交織的明暗法，來呈現物體的立體感和空間的深度。

西方油畫會脫離這種陰影畫法，是因為十九世紀後半開始，印象派畫家努力想如實地畫下戶外的明亮陽光，另一方面也受到日本浮世繪平板著色和黑色輪廓線的影響。換句話說，在接觸遠東的小眾藝術之前，西方繪畫一直困在滯悶的陰影中。

即使是無光也無影的雕刻，巴洛克時期的貝尼尼將建築空間與雕刻巧妙結合，展現由光與影營造的宗教故事。到了十八世紀，德國南部的雕刻家與畫家阿薩姆兄弟，將這個特色做了豐富的變化。

不過就算在印象派之後，西方也並未將黑暗完全拋諸腦後。來到充滿戰爭與殺戮的二十世紀，戰爭畫中表現了光和影的劇情。馬克・羅斯科在表現人類世界的悲劇時，特別重視展示空間的光與效果，這種呈現方式也慢慢發展成今日的裝置藝術。

當然，就像宋朝（十一～十三世紀）的繪畫，中國和日本的繪畫注重線描，不加陰影。

國畫運用水墨，並非沒有精確描繪黃昏或夜景的例子。儘管多次傳入西方的陰影技法，但直到十九世紀末，它都沒有成為東洋繪畫的主要技法。然而在中世紀的西方，曾用金色馬賽克或花窗玻璃來表現神之光，這比繪畫的陰影更為直接。在日本，如金屏風或金底壁畫，也是一種可配合室內光線時明時滅，敏感反映光線的繪畫；平安時代佛像或佛畫所用的截金，也可在特別的視角呈現閃耀的效果，讓神佛更為莊嚴。

如前所述，美術與光總是有著密切的關係，其中大多也與宗教相關。自從描繪在黑暗中點亮光芒的卡拉瓦喬之後，暗色調主義的作品基本上都以寫實主義為根基，多為日常性的設定。即使處理宗教主題，背景也多為風俗畫中的俗世，讓人強烈感受到我們身處的現實世界：濃重的黑影讓人感到罪孽深重，而射入的光線則展現了神聖，以及脫離罪惡的救贖。因此，強調明暗對比的作品讓人聯想到聖與俗的對立與糾葛，黑暗越濃重，光明越顯神聖。

於是慢慢地出現了痛改前非、重返信仰、上帝召命等主題，因為這些主題也正是從罪惡中獲得救贖的契機。悔悟罪惡的痛改前非，之後走回信仰之路和承接上帝的召命，都可藉由射入黑暗的光線做富變化的表現。如書中所介紹的，暗色調主義繪畫大多偏愛描寫罪孽深重者洗心革面的場景。卡拉瓦喬的〈聖馬太蒙召喚〉便是這種畫的濫觴。義大利的巴托羅謬・

曼弗雷地將它畫成風俗畫，加以通俗化，但畫中仍存在著救贖之光。拉‧圖爾的〈懺悔的抹大拉〉中聖女注視著燈火；林布蘭的〈聖彼得不認主〉中使徒在燈火映照下否認基督，不論是這幅或〈浪子回頭〉，充滿整個畫面的是深邃的黑暗，而不是光，暗示著人的罪與死。在黑暗中的一點光芒或是射入的光線，都表現出敦促早日醒悟的啟示。是一幕幕人突然受神召喚，或是死亡來臨悔恨、懊惱的戲劇。它們傳達出，任何人都能平等地受到光芒照耀，日常生活中隨時存在著救贖的機會。俗世中潛藏神聖，只要看見光並開始悔改，人們就能得救。

但是，光並非永恆長存。射進房間的黃昏光線轉瞬消失，蠟燭或油燈不久也會熄滅，再度被深沉的黑暗所籠罩。不勉強追求光，待在黑暗中入睡也是不錯的想法。世界並非從一開始就展現出充滿神的光明之中，它也潛藏在沾滿世俗與罪惡的黑暗裡，若不凝神注視，就無法感受光，以及神的存在。

不管何種層次的黑暗，在觀者的眼中都各有不同：有人看來覺得是純粹的黑，有人則可感受到微微的光明。籠罩黑暗的畫作永遠有正與反兩種意涵。你可以只看描寫現實的世俗面，欣賞它的現實性；也可以只看暗諭喻著救贖的神聖面，盡情想像神之光。如此一來也敦促觀者，選擇罪惡抑或救贖。

光與影的相剋，明與暗的對立，就相當於這個聖俗交錯的世間，以及在信仰與罪惡兩端

擺盪的人心。而影的美術，不外乎就是表現有著矛盾與糾葛的軟弱人類。它可以稱為弱者的美術。

在本書中，我們將帶領讀者從風格上概觀影的美術之形成與發展過程，同時希望讀者能由此觀察它和前述主題的關係。

第一章

黑暗藝術的誕生

1 古代中光的表現

繪畫的起源，傳說是在希臘科林斯鎮的西錫安，一位陶工的女兒描摹情人映在牆上的側臉，然後她將畫作交給父親，將它燒在壺上。事實上繪畫的存在，比羅馬博物學家老普林尼告訴我們的這則「繪畫起源」還要早上許多吧。

想將現實的事物描摹在二維平面上，只要模仿事物投射在平面的影子就行了。光亮所形成的影子，讓人類理解到如何將立體的事物轉換成平面，也難怪許多描繪人和動物的洞穴壁畫，常常以類似剪影的形式呈現。這些壁畫當中，其實應該也有模仿影子的成分吧。

關於繪畫的誕生，一大要點是線，輪廓線幾乎就能表現任何事物的形狀。此外，文字發明時都是刻在岩石或黏土上，而線不需顏料也能鐫刻，任何地方都能輕易地刻印上去。一開始也有可能以線描影，因而誕生了最早的繪畫。

埃及和中國都發展出這種以線描為主體的繪畫。希臘則習慣將各種故事描繪在瓶罐上：從將人體塗滿黑影的黑繪風格（黑像式），發展到把背景塗黑的紅繪風格（紅像式），希臘人已經開始對人物的表情和衣飾做出更細部的描繪。在紅繪風格中，由於將人物的周圍塗

〈掠奪珀瑟芬〉，西元前340年（維爾吉納遺跡）

黑，故能凸顯人物的內部，以及豐富的表情和複雜的衣飾紋路；相較之下，在這方面較受限的黑繪風格則有較高的表現力。

黑繪的代表畫師埃克塞基亞斯，活躍於西元前六世紀中葉的雅典，他留下的十餘幅作品全都採用明快的剪影，展現雄渾的構圖。收藏於梵蒂岡的〈阿喀琉斯和埃阿斯擲骰子〉描繪兩名身著青甲的英雄在玩棋的場景，扼要的主題和簡樸的結構，生動地表現出戰爭的緊張氛圍。人物雖是剪影，但搭配細膩的線描紋飾，提升了裝飾的效果。這種黑繪風格的展現，在不刻意描繪人或物的立體感和陰影、只表現其本質上，可說與東方的線描手法十分相近。

據說加陰影的風格始於西元前四八〇年左右。細節雖不可考，但這個時代，陸續出現了名留青史的大畫家，像是希臘畫家宙克西斯和帕拉西奧斯等。西洋美術史上，確實有過劃時代的發展。古馬其頓王國維爾吉納的皇陵中，畫於西元前三四〇年左右的壁畫

〈掠奪珀瑟芬〉顯示當時已有不用線描、只利用陰影的畫作。這種新的技法，不再畫出事物的輪廓線，而是利用陰影和模型化，來表現立體感和實體感。這種雖在平面、卻讓人感受空間的景深和立體感的效果和技法，可以稱為幻覺技法。我們把這種虛構空間或立體感稱做錯覺，但這是在希臘古典時期所發明和開展的，由此至今，西洋美術都不曾忽略這種技法。

相對於西方，東洋從太古時代開始，幾乎沒有畫過光和影，一脈相傳著對線描的重視，依賴筆的表現力，於是「筆法」成為繪畫中最重要的元素，要求畫家們以筆畫線來表現分量和空間感。由於線描風格精練到極致，因此十六世紀當西方將明暗風格傳入中國明朝和日本戰國時代時，除了一部分例外，絕大多數都無法接受。[1]雖然在印度，施加花臉臉譜來表現立體感的繪畫技法（繧繝彩色）十分發達，它在中國唐朝，也陸續傳進了日本，表現在日本法隆寺的金堂壁畫上。

在中國唐朝鼎盛時期，有別於線描的手法，一種只用墨汁濃淡或塊狀來表現的技法誕生，稱做潑墨。潑墨重視的是墨汁潑撒的偶發和表演性質，而非以寫實為目的，但它不再用線，而是將面的表現和漸層引進水墨之中。這個手法在北宋時期有著飛躍式地發展，可以進而表現黃昏或微明時分的大氣表現，但即使如此，還是沒有明確的影子出現。

人類感知事物的立體感，並非只依靠陰影，而是靠著左右兩眼辨識與事物的距離感。

龐貝，尤利亞・菲力克斯家壁畫，西元前1世紀

不過若看到有加陰影的畫，可以很容易辨識出它的立體。

表現陰影的繪畫會追求真實感。在希臘化時代，出現了掌握廣大空間的風景畫，也誕生了與真品惟妙惟肖的靜物畫。希臘化時代留下的繪畫作品不多，很難看清全貌，不過一般認為，羅馬式美術照單全收地繼承下來。其完整程度，只要看看龐貝城留下的各種類型畫作即可明瞭。

不過，雖說畫作中物體的陰影部分都在同一方向，卻沒有明確的光源，也看不到有刻意表現強光之處。比方說，現收藏於梵蒂岡西元前一世紀的〈奧德賽風景畫〉，它的人物和岩山全都藉著模形化

1

關於中國的西式表現有以下的基本參考文獻：青木茂、小林宏光監修「中國的西畫」展型錄，町田市立國際版畫美術館，一九九五年。

或漸層來表現，卻感覺不到統一畫面的光源。相對的，描繪同一時期的龐貝城尤利亞·菲力克斯家的壁畫，完整保留著古羅馬早期靜物畫（xenia）的寫實性，畫中物體的影子落在同一方向，顯示有注意到光源的存在。但是那樣的影子就像是一種約定，而非基於寫生而來。

2 中世紀對光的探尋

羅馬帝政末期，基督教勃興，依照羅馬的風格描繪教義內容。畫在殉道者墓窟裡的〈天堂的餐桌〉、〈善良的牧羊人〉等主題，以迅捷的筆觸在人物上勾勒出立體感，但看不到統一性的空間掌握和光的表現。直到羅馬帝國滅亡，蠻族入侵而造成混沌的時勢。拜占庭帝國時代，儘管古代的風格一息尚存，但繪畫已漸漸捨棄自然，改專注描繪備受重視的教義精髓。基督教原本就抱持著繪畫和雕刻都是偶像崇拜思想，而禁止製作神像。羅馬帝國瓦解後，統治西歐的日爾曼民族亦無人物表現的傳統，所以到了中世紀，古代自然主義的造形藝術明顯衰退。另一方面，教會教堂因為是神的家而重要性日增，裝飾教堂的美術躍為造形藝術的重心。

教會認為，教堂裡繪製的壁畫和裝飾的祭壇畫都是教化民眾的重要途徑，可稱為「文盲

的《聖經》，因而發展出有效傳布《聖經》故事和聖人傳的敘事技術。裝飾教堂牆面的馬賽克或抄寫本的插畫，將人物的立體感縮減至最小，而且經常配上金底的背景。因為金色會反射光線，而光就是神的替身。金底包覆的馬賽克壁畫在幽暗的教堂中熠熠生光，讓人接收到神的榮光。反射到金底的光，時刻變幻，並隨著觀者的行進或眼睛高度有所變化。

並不是畫面內部原有的光芒，而是射進教堂空間的光，成為畫面的光。在這種馬賽克壁畫中，施加在各主題的立體感都被壓縮至最小，此外也沒有必要營造畫面的景深，也就是空間的錯覺。

義大利拉溫納的聖亞坡理納聖殿（Basilica di Sant'Apollinare Nuovo）中，裝飾側廊的聖女隊伍浮凸於金底與綠色背景中，但幾乎不見立體感，而是以平面增加裝飾的效果。同樣在拉溫納，另一所克拉塞的聖亞坡理納聖殿，往內走進半圓形後殿，可看到一大幅〈聖容顯現〉的馬賽克畫，由於畫面展開成弧型，使畫面形成了景深。位於下半部中央的聖亞坡理納和羔羊群是平面的，但中央巨大的十字架屹立於金底不斷閃爍著，正好吻合基督改變容貌的主題。

十二到十三世紀，位於威尼斯托爾切羅島的聖母升天聖殿，受到拜占庭的影響，半圓形後殿的馬賽克中，只有聖母子佇立在平坦金底中，結構很單純，但因為金底呈現弧型，使得

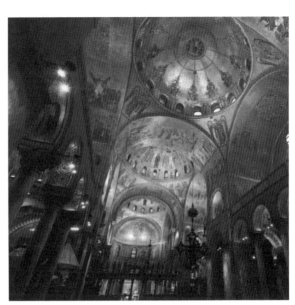

威尼斯聖馬可教堂內部，11～16世紀

聖母子周圍的空間產生了變化，給人神祕的印象。

威尼斯的聖馬可大教堂，承載五個圓頂的希臘式十字結構，內部的所有牆面都貼滿金底的馬賽克。那是十一世紀到十四世紀之間，由拜占庭與威尼斯工匠砌造而成的，所以混雜了不同時代的風格。圓頂的主題有「以馬內利」（嬰兒基督）、「基督升天」、「聖靈降臨」等，側廊還能看到「基督受難」主題。

十三世紀於西側增建的前廊（列柱廊）上方，並列著淺淺的小圓頂天花板，繪有「天地創造」、「諾亞洪水」等〈創世記〉的主題。適度抽象化的元素畫在有景深的金底上，藉由單純的異時同圖法，呈現出原始卻出色的口述故事。這組馬賽克包含了從聖像（eikon）到敘事（narrative）等各種各樣的主題和內容，人們可以在寬敞的教堂內，繞行

一圈按著順序欣賞。

這座教堂即使在白天，也相當幽暗，映照在金底的光十分有限，不過它會隨著觀者的移動改變樣貌，不同的畫面一一映入眼簾。外光會凸顯出畫面，加上那些光會停留在畫面上，所以沒有必要在畫中表現光。這是一種金底馬賽克吸取畫面之外的光的藝術，在將光視為神的基督教信仰空間裡，極具效果。而且它的金底並不是平面，而是施工在彎曲的壁面上，讓一塊塊凹凸不齊的色片放射出複雜的光。

哥德教堂裝飾的花窗玻璃，也是藉著光來呈現神的相貌和故事。射進教堂的那道光就是神，設置在東正面的玫瑰窗代表聖母，提高了教堂建築的象徵性，聖伯納德將透過玻璃的光，比喻為神化為人形時的語言。同樣的，不破壞窗玻璃而射入的陽光，也被比擬為處女瑪利亞懷著聖胎；而光穿過窗染上玻璃的顏色，則視為神透過聖母的肚子擁有人類屬性的含意[3]。

中世紀時這種比喻風行一時，或許和花窗玻璃的流行不無關係吧。雖然有的規模宏大，例如沙特爾主教座堂或史特拉斯堡主教座堂，多面花窗玻璃連續相鄰排列，展開「聖母傳」

2　譯注：古代畫卷中，同一人物一再出現、表現出連續動作的繪法。

3　M. Meiss, *Light as form and symbol in some fifteenth-century paintings*, Art Bulletin, 27, 1945, p.175.

或「受難記」等複雜的故事，那些都和後來的連幅濕壁畫一樣，擔負著《聖經》故事教育大眾的功能。

關於花窗玻璃，光本身構成了繪畫，所有一切都來自光源，只靠鉛的外緣所產生的黑色輪廓線及色彩差異，來分辨人物圖案。因此，畫家追求紅或藍色的色彩對比來取代明暗，以產生裝飾性效果。當時的玻璃因使用金屬氧化物來著色，並非完全透明，表面也不平坦，以致畫面會出現細微的強弱光線，形成複雜的樣貌。

由此可知，中世紀的繪畫中，並不是在畫面中畫出光芒，而是讓畫面本身成為光來彰顯神的榮耀。畫面中不需要影子或黑暗，但畫面之外，亦即實際的空間必須是陰暗的。事實上，當時關於教堂中的畫面幾乎都是幽暗的。而在那樣的環境中，不論是金底馬賽克或花窗玻璃，讓畫面本身成為光源，照亮了空間。在幽暗的空間，金底馬賽克離輝煌感還有段距離，但因會閃爍不定，反倒讓平面又單調的金底背景，展現了充分的深度。這種金色的用法，與日本的金屏風不謀而合。

包圍觀者的空間越暗，蘊含光的畫面就越能發揮它的力量，同時隱喻著從充滿苦難的現世仰望光輝天國的意義。覆蔽中世紀社會的黑暗，使得人們需要來世的光明，正因如此始創造了蘊含光的畫面。

3 明暗法的確立

　　哥德時代末期，古代的自然主義漸漸在義大利和比利時法蘭德斯各地甦醒。其實原本義大利就不太流行花窗玻璃，可能是因為十三世紀開始，義大利的濕壁畫已相當發達，所以沒有必要藉由限制頗多的花窗玻璃來進行大規模的敘事吧。此外，哥德式繪畫除了繪出遠近法式、有景深的空間之外，也明確有了表現事物立體性的陰影。因此不再刻意強調光的象徵性，而是固定用來凸顯事物的立體感[4]。

　　十四世紀初期，義大利文藝復興開創者喬托（Giotto di Bondone）藉由將人或事物自然主義化，開發出讓畫面扎實景深的技法，後來成為義大利繪畫風格的主流。那即是在幽暗的教堂內部也能判別的陰影，畫在牆面的戲劇，看起來就像《聖經》劇般在現實中發展。喬托的代表作——帕多瓦的斯克羅威尼禮拜堂裡的基督傳中，所有的畫面都在鮮明的晴空下展

4
關於中世紀後期到初期文藝復興的光的表現，P. Hills, *The Light of Early Italian Painting*, New Haven, London, 1987.

開，繪在淺景深空間的人物充滿量塊感（mass），十分突出。此外，像〈猶大之吻〉中的夜晚情景也有著同樣的晴空，但從畫出的火炬、以黑色塊處理位於深處的群眾，可發現即使沒畫出黑暗，也仍能辨識出景象在黑夜之中。披覆著喬托壁畫的藍，既是藍天，也是如金底般的抽象空間。

同一時期，西恩納畫派創始者杜喬（Duccio di Buoninsegna）製作了大教堂裡花窗窗玻璃的圓窗，另外又製作了版畫的多聯畫屏〈聖母像〉，作為大教堂的主祭壇畫。這幅畫也以故事來表現基督的生涯或受難，背景則清一色用了金底。它的金底覆蓋了整個畫面，與喬托壁畫中的藍，範圍幾乎一樣大。故事在金底遮蔽的淺景深空間展開，因而浮凸出的人物動作和表現變得清晰好懂，確實達到傳播故事的效果。

喬托的弟子塔德奧‧加迪（Taddeo Gaddi）在佛羅倫斯聖十字聖殿的巴隆伽里小聖堂畫了〈聖母傳〉，出色地繪出夜半天使喚醒牧羊人告知聖嬰誕生時身上放射的光芒。天使的光照在牧羊人身旁的岩石上，映成了黃色。牧羊人身後為深夜的暗影所籠罩，塗滿了黑色。這是西洋美術史上，第一次描繪出大片黑暗的畫作。由於濕壁畫是在灰白色的灰泥上，以水溶性顏料作畫，本來並不適合描繪這種陰暗的表現，但塔德奧為展現神光照亮暗夜，挑戰了連恩師喬托都未曾嘗試的強烈明暗表現。

塔德奧‧加迪〈天使向牧羊人報喜〉，
1328～30年（佛羅倫斯，聖十字聖殿）

這種表現手法並未建立造形以展現個別事物的立體感，而是藉著光，統一了整個畫面。黑暗占據畫面大半，強調光的效果，這種繪畫學會了在畫面中描繪光與暗相抗衡的場面。

此後的西洋美術學會了在畫面中描繪光與暗相抗衡的場面。黑暗占據畫面大半，強調光的效果，這種繪畫叫做夜景畫，就是在此時誕生的。

這幅〈天使向牧羊人報喜〉下方，還有一幅較不為人所知的聖嬰之星照耀東方三博士的珍貴場面。那幅畫仍然看得到夜景表現，說明了塔德奧是如何執著於這種效果。不論哪幅畫，它的光源都設定在右鄰花窗玻璃的方向。

一四一六年，薩林貝尼兄弟（Lorenzo & Jacopo Salimbeni）在烏爾比諾的聖喬凡尼禮拜堂（Oratorio di San Giovanni Battista）的壁畫，呈現出明顯的哥德式風格，其中〈向約瑟報喜〉中報喜的天使類似塔德奧的〈天使向牧羊人報喜〉，放射出金黃色的光，將人物染成了金

色。[5]但這種光的照射方式不太合理，不同於稍晚文藝復興畫家馬薩喬所描繪的自然光。

十四世紀，琴尼諾・琴尼尼撰寫了一本具體傳授繪畫技法的著作《藝匠手冊》，他是和塔德奧・加迪之子阿尼奧羅・加迪一同作畫的畫家。書中敘述了光如何將事物表現得立體，即造型化（rilievo，浮雕化）的理論。[6]他認為需要的並不是造成強烈對比的光，但有必要用穩定的光暈開畫中事物。

十五世紀文藝復興風起，古代理想的人體表現復活，又發明了線遠近法，可以將許多人物配置在有景深的空間。而在表現事物立體感的陰影呈現上，也開始出現了考慮光的方向、追求合理表現的明暗法（Chiaroscuro）。

文藝復興時代的美術理論代表——義大利建築師阿伯提一四三五年的《繪畫論》第三部，說明了光與色彩。他將光視為正確表現眼見事物最重要的元素，而非神或象徵性的力量。他也批評受中世紀重視、琴尼尼也讚揚的金色運用，強調必須科學、客觀地呈現外界。[7]

從這時期開始，光和影成為統一畫面空間的技法，此外，陰影必須與禮拜堂窗口射入的光向一致，也成為通則。其實，讓實際上的光線與壁畫光線方向一致，在十六世紀末畫家阿梅尼尼（Giovanni Battista Armenini）的理論著作《繪畫真則》第三部中才有提及，不過早在十五世紀初就已是眾人的共識了。[8]

5 沃夫岡・蕭恩《關於繪畫中呈現的光》，下村耕史譯，中央公論美術出版，二〇〇九年。

6 琴尼諾・琴尼《繪畫術之書》，辻茂編譯，石原靖夫、望月一史譯，岩波書店，一九九一年。

7 萊昂・巴蒂斯塔・阿伯提《繪畫論》修訂新版，三輪福松譯，中央公論美術出版，二〇一一年。

8 M. Barasch, *Light and Color in the Italian Renaissance Theory of Art*, New York, 1978, p. 5, p. 35, n. 16.

馬薩喬的紀念碑式壁畫〈納稅錢〉中，一側射入的光為人物們製造出濃密的陰影，在大地上投下漆黑的影子。在同一禮拜堂裡的另一幅畫〈聖彼得用影子治癒病人〉中，落在病人身上的影子成了主題，這種主題在以前未曾見過。

此外，基督誕生降臨的場面也出現了夜景。一四二三年，國際哥德主義風格畫家菲布里阿諾（Gentile da Fabriano）在佛羅倫斯的天主聖三聖殿（Santa Trinita）史特羅齊小教堂（Cappella Strozzi）所畫的聖壇座畫（Predella）〈降生〉，以

簡提列・德・菲布里阿諾〈降生〉，1423年（佛羅倫斯，烏菲茲美術館）

夜景表現，基督綻放眩目的光芒，照耀著聖母和牛隻；後景部分和塔德奧‧加迪的壁畫一樣，有著照耀牧羊人的天使，天空滿布星星。不過，畫面左側的兩名奶媽似乎並未受到這道強光的影響，因而還不能算是統一性明暗法的夜景表現。

十五世紀中葉，義大利文藝復興畫家弗朗切斯卡（Piero della Francesca）在佛羅倫斯阿雷佐的聖方濟教堂（Chiesa di San Francesco）裡畫過〈聖十字架傳〉，其中一個場面〈君士坦丁大帝之夢〉也描繪了夜景。天使降臨在君士坦丁大帝就寢的帳篷上方，將十字架的印記授與君王。天使放射出強烈的光線，反射在帳篷上，照映在皇帝和守衛的士兵。傳說中，皇帝是在開戰前夕的夢中得到告知。畫家便把它構想成天使在皇帝沉睡時降臨的場景，並且放射超自然光線的場面。這前方的士兵變成逆光，遠處的帳篷沉入深夜的暗影中。

個大膽的夜景表現，自塔德奧‧加迪之後十分罕見。不過，弗朗切斯卡為了表現非自然的神光，才引用了這種手法。弗朗切斯卡受到北方文藝復興的寫實光表現所影響，在〈鞭笞〉的版畫中表現了極為細膩的白畫光線。畫面中幾乎看不到陰影，幾何學式的空間充滿了明亮的光。基督所在的室內尤其明亮，暗示著超自然光的存在。同樣在烏爾比諾的馬爾凱斯美術館裡〈塞尼加利亞的聖母〉，窗外的光照在牆壁上。這種畫法，據測應是受到法蘭德斯油畫的影響，但也顯示這位畫家對光的敏銳感受性。阿雷佐壁畫的大膽夜景畫，可以說也訴說著對這

種光線的強烈興趣。

十五世紀，法蘭德斯開發了油畫技法，出現了像揚・范・艾克（Jan van Eyck）那樣寫實技法令人驚嘆的畫家。范・艾克在十五世紀初期為《托利諾・米蘭諾時禱書》繪製的插畫之一〈基督被捕〉（已燒燬），早就呈現細膩的夜景表現。北方文藝復興的畫家們想藉由可多層塗抹的油畫技法，將眼中看到的事物，連細部都描繪得一清二楚，同時意識到灑在事物

皮耶羅・德拉・弗朗切斯卡〈君士坦丁大帝之夢〉，15世紀中期（阿雷佐的聖方濟教堂）

上的光線。但是，畫面上所見的幾乎都不是強烈的明暗對比，而是和義大利一樣，讓光線平靜地充滿在空間裡。

不過，若以光作為神的象徵，例如羅伯特‧坎平（Robert Campin）或羅希爾‧范德魏登（Rogier van der Weyden）的〈聖母領報〉，即與義大利的光線技法不同。前面提過聖伯納德的比喻：光線從窗外射進室內的瑪利亞，光經過窗玻璃進入，顯示了神道將成肉身成為人。收藏在華盛頓的范‧艾克〈聖母領報〉，聖靈的鴿子從高高的玻璃窗飛向聖母，光和聖靈一同射入，以七條直線來表現，強調光的存在；而收藏在柏林的范‧艾克〈教堂聖母〉裡，聖母子站在哥德式教堂內部，光從上方的窗口灑入。它不像〈聖母領報〉那樣表現出直線，而是在聖母後側形成聚光燈般的光點。這些光點正是光透過窗口射進來的，應是表示聖靈降在聖母身上，神道成肉身之意。如同馬薩喬〈聖彼得用影子治癒病人〉裡的影子，畫中的光本身就肩負著重要的使命。[9]為了強調光，他寫實地描繪教堂內部的陰暗，這在〈聖母領報〉裡是看不見的。

海特亨‧托特‧信‧揚斯（Geertgen tot Sint Jans）於一四八〇年繪製的〈降生〉，例外地表現了夜景。剛出生的聖嬰全身發光，映照在向祂朝拜的聖母和天使身上。遠景中，向牧羊人報喜的天使也發出明亮的光輝，一如塔德奧‧加迪的壁畫，照耀在野宿的牧羊人身上。

海特亨・托特・信・揚斯〈降生〉，1480年
（倫敦，國家美術館）

光與影的描繪正確，精采地描寫出夜深寂靜，以及強烈照耀在人物身上的超自然光與影。夜的黑影比塔德奧・加迪或弗朗切斯卡的濕壁畫更加深沉，光與影的對比也更為強烈。正是因為油畫才能有這種表現，淡色的濕壁畫是做不到的。歐文・潘諾夫斯基（Erwin Panofsky）即評論[10]，這幅畫「從用語嚴格上來看，算是在視覺意義上的第一幅夜景」、「初次體驗這樣有系統地描繪整體繪畫空間，且畫面內皆為太陽以外光源映照下的光學狀態」。

9 Meiss, *op. cit.*, pp. 177-181.

10 歐文・潘諾夫斯基《初期荷蘭繪畫》，勝國興、蜷川順子譯，中央公論美術出版，二〇〇一年，三二一頁。

話雖如此，美術上表現基督降生的場景時，絕大多數是以白天情景呈現。改成夜景且基督會放光，是有其典故的。十四世紀，瑞典的彼濟達聖人（Bridget of Sweden）有過多次的幻視經驗，她如此記述基督降生情景：「她取出嬰孩，嬰孩散發出難以言喻的光輝，那光輝連太陽的光都難以匹敵。這神聖的光令一切物質的光化為虛有，老人準備的火炬也遠遠不及。[11]」她在著作《啟示錄》中詳細記載了這些，並廣為流傳，對中世紀末期之後的美術造成巨大的影響。將基督降生設定在黑夜、基督發光照耀周圍的圖像，透過這本神祕主義文學著作而普及，並表現在美術呈現上。

從此之後，基督降生場景與夜景表現緊密相連，許多畫家都如此描繪，直到二十世紀。出現夜景的繪畫大多數都如前述畫作與特定主題有關，當中又以基督降生為最。

4 達文西與拉斐爾

到了文藝復興時期，在繪畫裡添加陰影製造光線已是稀鬆平常，但很少描繪夜景那種大畫面的黑暗。多為畫面明亮、所有人物圖案都清晰可見，此外也不興製造濃密影子的強烈照明。

李奧納多·達文西〈岩窟聖母〉，1483～86年（巴黎，羅浮宮美術館）

十五世紀末，李奧納多·達文西以銳利的眼光觀察肉眼可見的自然萬象，並研究其架構。他從阿伯提派的線遠近法中，區分出越遠事物看起來越淡白的空氣遠近法，並察覺到陰影並不是黑色，而是藍色。他在米蘭畫的〈岩窟聖母〉，聖母子四周空間充滿了洞窟的黑暗，達文西並未採取強烈的明暗對比，聖母和聖嬰並非從背景跳脫出來，而是融入周圍的陰暗中。這幅畫是為聖母無原罪兄弟會所繪，所以

11 Saint Bridget of Sweden, *Revelations of St. Bridget on the Life and Passion of Our Lord and on the Life of His Blessed Mother*, Charlotte, NC, 2015, p. 26.

一般推測洞窟是代表子宮。達文西藉此機會，嘗試了降低全體明度、配置人物的手法。遠方可見的氤氳景色似乎藏在霧靄中，並沒有成為光源。雖不知光從何處射來，但人物從陰影中浮凸出來。藉此緩和聖母子與天使位於洞窟中的不自然感，作品也昇華為禮拜用的聖畫像。

從達文西大量的手記中可知，他一直在研究光的反射與擴散結構，對光做科學性的考察[12]。儘管如此，他在自己的畫作中只有極平穩的光，從未嘗試複雜的光線明暗。他在《繪畫論》中的一節記述：「光線太多，畫面生動活潑，暗影太多，看不見圖案，所以中道為宜。」陰影太礙眼，所以，他建議畫家不要把人物置於太陽下反射刺眼的光，而應放在雲或霧之下。他畫人物時，總是連帶畫出蒙著白霧的風景，就是因為想避免在白天的明亮光線下產生強烈明暗。「為坐在微暗家門口的人們，在臉龐上增添光、影和無上的優美吧。」他這麼寫著。達文西熱愛夕照般的擴散光，更勝於製造強烈影子的局部光。

對他來說，明暗的漸層最是美麗，不畫出銳利的輪廓線，而是融入背景裡，這種所謂「暈塗法」（Sfumato）的技法，正是達文西所創。擁有盛名的〈蒙娜麗莎〉中，臉部和手也都看得到暈塗法的運用。周圍並不是暗影，但依然開展著雲靄籠罩般微明的景色，輪廓線不清晰，融入背景之中，讓「物體的輪廓不是它的一部分，而是其他與它接觸之物體的開始。」闡示世上並不存在輪廓線這種東西。十五世紀的繪畫風格，原本都有著僵硬的輪廓線，自此

之後，便漸漸轉移到十六世紀以色調為主的繪畫了。

周圍越是幽暗時，漸層越具效果。因此達文西也曾將背景塗滿了漆黑的暗影，其晚年時的〈施洗者約翰〉就是如此。這幅作品中，約翰的臉從上臂浮凸於暗影中，胸部以下則遮掩在稀微的陰影，難以辨識。由於暗影的遮蔽，約翰手指天際的動作變得更為明晰，同時強調臉上的微笑。約翰指天，意謂著神之子不久後將會到來，宣告祂將帶來救贖，因而面帶微笑。基督到來之前，世界包覆在夜的黑暗裡，我們可將畫中的暗影視為不久後黎明將會來到的提示。

達文西在《繪畫論》中，說明了如何描繪黑暗房間裡人物被燈火照亮的方式，但他並沒有畫過夜景畫。他是個不強調光而描畫暗影的畫家，他不以黑暗為目的，而是企圖藉由幽微的光線，襯托出立體感和空間景深，展現精神上的深度。儘管他創立了暈塗法，刻意避開強烈的光和明暗對比，讓人物融入霧靄氤氳的景色或陰影，但還是在背景籠罩在黑影之中時，最能展現此種暈塗效果。

12 杉浦明平編譯《李奧納多‧達文西的手記》，岩波文庫（上），一九五四年，二四八～二五三頁；岩波文庫（下），一九五八年，六三～七○頁。

在同時代人們的眼中，似乎認為這種被深沉黑影包覆的作品極富新鮮感，達文西的影響力開始從十六世紀初期擴及米蘭周邊，將人物的背景畫成神祕的黑暗，蔚為一時風潮。盧伊尼（Bernardino Luini）和索拉里（Andrea Solari）在黑暗的背景下畫出聖女或莎樂美等主題，也有很多將背景變暗的肖像畫作品。一五〇〇年，達文西暫居威尼斯，也影響了當地的喬久內等人。

達文西以科學而客觀的態度觀察自然，米蘭及周邊的倫巴底地區因而在十六世紀形成了自然主義，出現了義大利最早的靜物畫。而光與影的最偉大畫家卡拉瓦喬便在這樣的土壤中於焉誕生，躍為革命性的寫實主義者。

另一方面，十六世紀初期的羅馬，米開朗基羅與拉斐爾的不朽群像表現，在畫壇引領風騷。米開朗基羅原本是雕刻家，專注於人體的造型和動態表現，認為光與影等繪畫元素較為次要。在大量群像簇擁的西斯廷禮拜堂拱頂畫中，也只添加了極少量的陰影，而以鮮豔的色彩效果較為醒目。

天生的畫家拉斐爾則與米開朗基羅不同，在米開朗基羅壁畫同一時期的一五一三年，他於梵蒂岡宮殿各廳間繪製的裝飾中，發揮了非凡的繪畫才華。「伊利奧多羅廳」的〈解救聖彼得〉，畫的是〈使徒行傳〉中耶穌的大弟子彼得被迫害基督教的希律王抓入獄中，處刑的

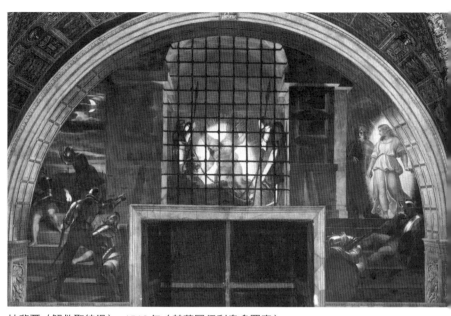

拉斐爾〈解救聖彼得〉，1513年（梵蒂岡伊利奧多羅廳）

前夜，天使現身將他救出的故事。這面牆的造型特殊，拉斐爾將這個大畫面一分為三，畫出不同時間的三個場景，換句話說，他採用了異時同圖法：中間畫的是大鐵格窗的牢獄，彼得蜷縮在囚室時，天使出現；右邊的場景畫的是天使牽著彼得的手，靜靜地穿出牢獄；左邊的場景則畫了士兵發現囚犯不見，大驚失色的模樣。左右場景都安排了階梯，只有中間的牢獄高踞上方，展現卓越的構圖力。

但是，讓這個畫面更添特色的，還是夜景的表現。中間的天使散發強光，照亮四方。右方場景中，天使的光也照映在彼得和在石階下沉睡的士

41　第一章　黑暗藝術的誕生

兵身上；另一邊，天使離去後的左側場景，最前面的士兵手拿火炬照亮四周，上方的彎月隱隱生光。畫面中大部分都被黑暗占據，這個以天使、火炬、月光等處配置了光源的畫面，利用光源的不同，有效地顯示了不同時間的場面。此外，中央最重要的場面全部透過鐵欄呈現，如此大膽的處理手法，藉著強烈明暗的對比而更為有效。這鐵欄宛如現代美術的網格（grid），帶來明快的秩序與節奏。在過去，夜景表現只限出現在基督降生等特定主題的場面，寧靜冥想式的降生氛圍很適合夜的黑暗。但是拉斐爾這幅畫，在夜景中表現出充滿緊湊而具張力的逃獄故事，光與影的明暗對比提升了緊張和戲劇感，也具有開創的時代意義。

沃夫岡・蕭恩（Wolfgang Schöne）這麼描述這幅畫的場景[13]：「它恐怕是現存畫作中，第一個顯示人為光源與受光的繪畫世界有直接而明確關聯的例子。」

前述提到的濕壁畫，性質上並不適合強烈的明暗表現，但拉斐爾刻意挑戰，將塔德奧・加迪、皮耶羅・德拉・弗朗切斯卡試過的效果，再往前推進，完成最精采的夜景表現。這幅夜景在寬六・六公尺的大畫面上展開，在無前例可循下，日後更成為西洋美術中夜景表現的範本，並一再帶給後世無限的影響。

但是，在濕壁畫上畫出這麼大規模的夜景，也幾乎是絕後了。拉斐爾開拓的大膽夜景表現，以及將它與戲劇連結的構想，都只有在油畫上展現。

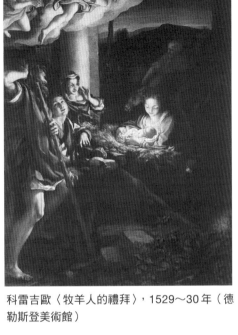

科雷吉歐〈牧羊人的禮拜〉，1529～30年（德勒斯登美術館）

在北義大利的帕爾馬，科雷吉歐（Antonio Allegri da Correggio）受達文西影響的初期作品〈友弟德與何樂弗尼〉中，老婦端著的蠟燭照亮整個畫面，雖然手法未必正確，但他確實在追求光和影的效果。不久之後，他在雷焦‧艾米利亞的聖普羅斯帕羅教堂，畫下〈牧羊人的禮拜〉的

傑作，這幅畫和海特亨畫的一樣，都是描寫瑞典彼濟達聖人幻視中基督誕生的場面：聖嬰放射出強光，照耀四周，擴散出豐富的黑暗。一名牧羊人舉手遮擋，彷彿光線太強了。遠處看得見微微發光的夜空和山的稜線。這幅畫的夜景表現太出色，所以一般人既不叫它「牧羊人

13 沃夫岡‧蕭恩，下村耕史譯《關於繪畫中呈現的光》，中央公論美術出版，二〇〇九年，一一七頁。

的禮拜」也不叫「降生」，而是〈夜〉。用「夜」這個標題稱呼它，代表這幅作品耳目一新，也就是說大眾注目的焦點都在大畫面表現夜的情景上。

科雷吉歐如何學習到這樣出色的夜景表現，我們不得而知，也許他看過受達文西影響下而創作的夜景畫，不過可以肯定的是，對他而言，去羅馬欣賞拉斐爾的〈解救聖彼得〉應該是相當大的刺激。人們也認為後述的喬久內夜景畫應也有影響。另外，幾乎同時期的一五三〇年，科雷吉歐為帕爾馬大教堂的圓形拱頂繪製了〈聖母昇天圖〉大壁畫，畫面中滿溢著天國眩目的亮光，展開與夜間黑暗對照的光明世界。這種來自天上的眩幻景象，成為後來巴洛克天花板畫的先驅。

十六世紀的德國，也有夜景畫出現。阿爾布雷希特・阿爾特多費（Albrecht Altdorfer）在一五一三年時的〈降生〉，嘗試了夜景表現。畫面仍是聖嬰發光，照耀了聖母和約瑟，但是畫面上半部的一輪明月和天使停留的雲間之光更加醒目。此外，一五一八年的〈聖弗洛里安祭壇畫〉裡，〈客西馬尼園的祈禱〉和〈基督被捕〉都使用了夜景，藉著火炬光的照映，描繪充滿張力的情景。前者有紅通通的夕陽光，夕陽光線的戲劇性效果，在他畢生大作〈亞歷山大大帝的伊索斯之戰〉中發揮得淋漓盡致。這幅畫並不是夜景畫，然而遠方夕陽映照著全體，讓一道穹蒼的風景完全浮現於寫實與幻想之中。或許是因為阿爾特多費曾繪製第一幅

無人的風景畫，因而對自然光特別敏感吧。

同為德國畫家的格呂內瓦爾德（Matthias Grünewald），不意外地也曾使用幻想光的效果，代表作「伊森海姆祭壇畫」的一部分〈基督復活〉中，基督飄浮在空中，發出異樣的光輝，照耀著畫面下半部倒臥在地的士兵們。包圍基督的光輪，渾圓宛如巨大的銀月，基督的臉與光彷彿要融合為一。一五〇八到〇九年，在義大利學畫的法蘭德斯畫家揚・戈塞特（Jan Gossaert）回國之後畫了〈克西馬尼園的禱告〉。畫面上，天使站在耶穌祈禱方向的前端，背後掛著一輪明亮的月，製造出深邃黑影的月光，描繪得極盡出色。這幅版畫作品應是受到盧卡斯・范・萊頓（Lucas van Leyden）的影響，後者在夜景〈羅得與女兒們〉中繪出火炬之火，甚至從天空降下火球，使畫面更富戲劇性。

十六世紀，不僅是「降生」的主題，如上述的一連串受難故事也都使用了夜景。因為耶穌在最後晚餐之後，於客西馬尼園禱告後被捕入獄，以及接受大祭司該亞法審問的場景，都是在晚上發生。此外，當耶穌復活、離開墓中，也是發生在夜裡。在這些場景中，火炬、月光或基督本身成為光源，使畫面營造出獨特吸睛的氛圍。

5 威尼斯的夜景

拉斐爾與米開朗基羅在羅馬成就了名留青史的古典主義時，水都威尼斯也正要迎向繪畫的黃金時代。引領威尼斯畫壇的喬久內，是個早逝的天才，他創作的作品中，人物休憩在田園風情的大自然裡，充滿了詩情畫意，開拓出獨立的風景畫領域。此外，他也在達文西一五〇〇年客居威尼斯時的影響下，模糊輪廓線，開拓出表現大氣氛氛的繪畫風格。

一五一〇年，知名收藏家兼贊助者伊莎貝拉・埃斯特寫信給威尼斯商人達德歐・阿巴諾，信中提到獲得喬久內「無與倫比極為美麗的夜景畫作」。這幅畫並未保存下來，但很可能沒有降生等特定主題或無法辨別主題的夜景畫；威尼斯的藝術鑑賞家、評論家馬肯托尼奧・米希爾（Marcantonio Michiel）所著的《美術品消息》中，記述著喬久內曾創作的一幅畫〈聖耶柔米在月光下的荒野〉；傳記作家瓦薩利在《美術家列傳》第二部序論裡敘述喬久內「精通黑暗的表現，多虧那淡淡的暗影，使得他描繪的人物栩栩如生，令人可畏。」[14]代表作〈暴風雨〉中，優秀地表現出暴風雨時天際閃電放光的詭譎暗影，不過由此可推測，喬久內的夜景畫並不是強烈明暗對比的夜景圖，而是情感性地描繪夜的暗影。也就是說，他謹

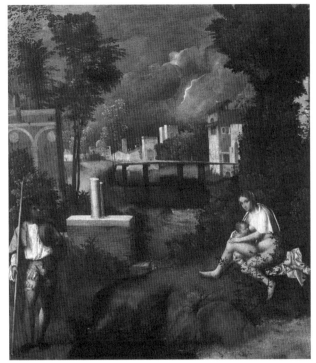

喬久內〈暴風雨〉，1505～07年（威尼斯，學院美術館）

14 林達夫・摩壽意善郎監修《瓦札利的藝術論──《藝術家列傳》中的技法論與美學》，平凡社，一九八〇年，二三一頁。

遵達文西的教誨，不製造強烈的光或深濃的影子，而是繪製在黃昏的昏暗景色中輪廓朦朧的夜景圖，故可將它視為達文西暈塗法的延伸。

法蘭德斯畫家耶羅尼米斯・波希（Hieronymus Bosch）也為十六世紀初期的威尼斯帶來了幾幅畫。威尼斯格里馬尼樞機大臣的收藏中，有數件波希和帕蒂尼爾（Joachim Patinir）的畫

作，總督宮也留了兩組祭壇畫，尤其是〈受祝福者昇天〉與〈被詛咒者墜落〉的成對作品，描繪靈魂經過黑暗的隧道，被引導到光明的上帝身邊。內容與瀕死經驗者所說的隧道體驗相吻合，相當耐人尋味。當時有人死後會朝光明上昇的觀念，但要繪製這種畫面，必須畫出強烈的黑暗和光的對比。波希引進北方寫實主義傳統，同時在黑夜的暗影裡潛藏著怪異的惡魔、變形的動物，他的幻想世界，給明朗的義大利繪畫世界帶來了一股黑暗的神祕魅力，應

波希〈受祝福者昇天〉，1500～04 年（威尼斯，總督宮）

該也影響了喬久內的風格。無論如何，喬久內肯定是十六世紀前半，讓北義大利掀起夜景畫的先驅者[15]。

喬久內的師弟提齊安諾（提香），超越了喬久內的田園式風格，並受到米開朗基羅的影響，企圖追求不朽的人物表現。一五二二年完成的初期代表作「阿維羅蒂祭壇畫」，是為布雷西亞的聖納札羅和聖傑爾索教堂（Santi Nazaro e Celso）製作的多聯屏祭壇畫。值得注意的是中間屏的〈基督復活〉。畫面中，基督在朝霞的背影下大大地升起。下方是背對觀者指著基督的士兵，明顯是借自拉斐爾〈解救聖彼得〉畫面左方同樣背對觀者的士兵。背景如夕暮的朝霞天空，一定也是從拉斐爾的畫面得到靈感。為了模仿拉斐爾，將基督復活的奇蹟表現得更有舞臺性，所以將背景設定成接近夜景的昏暗。但是這幅畫和拉斐爾的壁畫不同，看不到畫面內的光源，明暗對比較為平穩。

一五五八年，提香晚年為傑蘇伊提教堂所畫的〈聖勞倫斯的殉教〉，是用火炬、月光凸顯處刑情景的激情夜景畫。處刑人手持長火炬，遭受火炙的聖勞倫斯朝著天空的光伸出手。兩支火炬、天空的光、火炙的火等四個光源，照耀著沐在黑暗中的景物，成功表現出殉教的

15　辻茂《詩想的畫家喬久內》，新潮社，一九七六年，二八～六〇頁。

激烈。一五六七年，提香也在西班牙的埃斯科里亞爾宮殿繪畫同一主題的作品，除了將天光改成月光之外，其他部分幾乎採用了同樣的構圖。利用光與影的犀利對比，提高主題的張力效果。

躲在提香的名聲背後，在馬爾克地區、倫巴第地區流浪、作畫的威尼斯畫家羅倫佐‧洛托（Lorenzo Lotto），也在西恩納國立繪畫館收藏的〈降生〉中展現超凡的夜景表現。這幅畫和科雷吉歐的〈夜〉一樣，都是降生的夜景畫，應該也是從喬久內的夜景畫得到靈感吧。

所以說，一五二○到三○年代間，威尼斯和整個北義大利盛行夜景畫成了值得注目的現象[16]。它源於喬久內創始的夜景表現，以及拉斐爾壁畫的影響。同時，這時代的夜景畫一詞也漸漸頻繁地用於繪畫之上。強調光與影對比的風格叫做光線主義（le luminisme），我們可以說到了十六世紀，強調光與影對比的光線主義派開始於北義大利興起。

到了十六世紀中葉，威尼斯也出現了相關的美術理論。保羅‧皮諾（Paolo Pino）一五四八年的著作《繪畫問答》和羅多維克‧杜爾契（Lodovico Dolce）在一五五七年撰寫的《阿雷提諾》中，提倡了在經驗性、感覺上重視色彩和明暗的理論[17]，並與阿伯提的佛羅倫斯在理論、邏輯性上重視線描的美術理論相抗衡。佛羅倫斯的理論受到古典的人文主義影響，重理論更勝於動手繪畫，相對的，威尼斯理論則從實際的威尼斯畫作中觸發產生的批評元素較

17 16
E. Arslan, *Il concetto di «luminismo» e la pittura veneta barocca*, Milano, 1946.
Barasch, *op. cit.*, chap. 3.

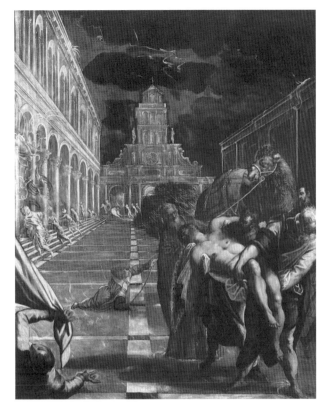

丁托列多〈救出聖馬可遺體〉，1562～66年（威尼斯，學院美術館）

強。該理論將提齊安
諾的風格與米開朗基
羅相提並論，以讚揚
他的色彩與筆觸。

提香對威尼斯畫
壇影響甚巨，丁托列
多（Jacopo Robusti
Tintoretto）在十六世
紀後半，將提香獨具
的戲劇效果，更往上
推升，創造出獨特的
幻視世界。丁托列多

的宗教畫，會用難以辨別自然或超自然的光線照進黑暗裡，同時採取大膽的構圖，讓場面更

具故事性。一五六二年，他接受聖馬可同信公會的委託，以和聖馬可遺體有關的奇蹟繪製了

連續畫作，充分展現其風格。〈救出聖馬可遺體〉一作，描繪亞歷山大港的異教徒意圖燒掉

聖馬可遺體時，雷聲轟隆作響，天空降下冰雹阻止，信徒們合力將遺體抬入教堂裡的情景。

他利用極端的遠近法將推測是聖馬可廣場的場景延伸到深處，整個空間籠罩在異樣的光線

裡，於閃電交加的險惡天空中凸顯出來。那是比喬久內的〈暴風雨〉更充滿張力的風景。搬

運遺體的人物也在強光的照射下，以濃密的明暗呈現。整幅畫彷彿與自然光或光源都沒有關

係，只是為了讓場面有緊張感而使用了強烈的光和影。接著，在一五六五年到八七年間，丁

托列多完成了他的畢生大業──聖洛克大會堂的大壁畫組，這個裝飾工作分三期完成，昏暗

卻大膽的構圖上，光線盡情奔放，襯托著故事，可說將米開朗基羅西斯廷禮拜堂的壁畫，利

用光和影重新詮釋得更具張力。

丁托列多晚年公開作品〈最後的晚餐〉的聖喬治‧馬喬雷教堂（Basilica di San Giorgio

Maggiore），低調地掛著雅各布‧巴薩諾（Jacopo Bassano）的〈降生〉，此畫也看得到戲劇

性的明暗對比。基督放射出強光，照耀著聖母與牧羊人。就如前述所見，耶穌降生是許多夜

景描寫的主題，不過這幅畫看到了更深的黑暗和強光。巴薩諾一家住在威尼斯近郊，一個叫

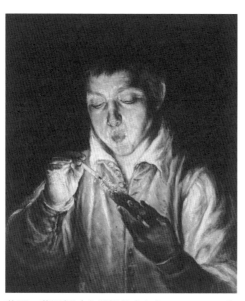

艾爾‧葛雷柯〈吹蠟燭的少年〉，1570～72年
（那不勒斯，卡波迪蒙特美術館）

巴薩諾葡萄美地的小鎮，祖孫三代都是成功的畫家。老巴薩諾擅於在宗教畫中汲取同時代的農民風俗、田園生活，描繪的多是恬靜鄉土的作品。晚年留下多幅這類表現光與影對比的夜景畫，除了〈降生圖〉之外，也曾用充滿張力的夜景畫下哀慟聖母與耶穌受嘲弄的場面。這種風格也由雅各布之子弗朗西斯卡和萊恩德羅繼承下來。弗朗西斯卡‧巴薩諾長年與父親合力作畫，後移居威尼斯，為總督宮的天花板繪製戰爭畫〈攻下帕多瓦〉。這幅畫也是此類型

主題中少見的夜景畫。巴薩諾美術館收藏了他的〈客西馬尼園的禱告〉和夜景畫〈向牧羊人報喜〉。也許雅各布‧巴薩諾的〈降生〉也有他的手筆在內。

一五六七年左右，來到威尼斯的希臘人艾爾‧葛雷柯（El Greco），透過巴薩諾和丁托列多的作品學習了夜景表現。他的〈吹蠟燭的少年〉留下幾幅同性質的作品，應是一五七〇

到七二年間暫居羅馬法爾內塞家時所畫的。他透過實際觀察這些畫作，捕捉到燃燒的火（火種）和少年在光映照下臉部和手的明暗。既非特定的宗教主題，也不具故事性，而是一幅逼真地描繪光與影當成主題的作品。一時興起塗抹的顏料和粗略的筆觸，述說著畫家鮮活的描寫力。古代老普林尼的《博物誌》記載，亞歷山大港一位畫家安提菲羅斯曾繪製「吹火的少年」主題。畫家從法爾內塞家的圈子裡得知了這件事，可能試圖重現（ekphrasis）這幅逸失的畫作。巴薩諾在〈牧羊人的禮拜〉和〈荊棘冠冕〉等宗教畫之外，也畫過吹火種的少年，葛雷柯也許是由此得到靈感。[18] 這幅作品可能獲得相當好評吧，葛雷柯除了少年之外，又留下好幾幅猴子或男人吹火種的作品。猴子是惡魔的象徵，也可以解釋為誤入迷途的少年，但恐怕只是因為火光在黑暗中呈現的效果贏得人氣，所以才畫下來的。

不過，葛雷柯日後搬到了西班牙的特雷托，從此遠離自然主義，潛心投入比丁托列多更充滿幻視光線的神祕宗教畫。他在晚年畫過幾次〈牧羊人的禮拜〉，雖然也是夜景畫，幼兒耶穌放出白光，周圍染上紅、藍等寒色的班點。葛雷柯的光並不自然，很明顯是超自然光，並未賦予合理的陰影。粗獷筆觸堆疊的獨特色彩，如光芒般閃耀，形成幻想的畫面。

葛雷柯生於克里特島的甘地亞[19]，這個地方是繪製聖像畫的中心地，因此從拜占庭風格的聖像畫起步的葛雷柯，較不熱中自然合理的明暗法，而根據中世紀「光就是神」的信仰，

路卡·岡比亞索〈基督在該亞法前〉，1570年（熱那亞，利古里亞學院美術館）

喜於用光亮的色彩畫滿整個畫面，如同金底的聖像畫。

威尼斯的對手——海洋都市熱那亞，在十六世紀有位大師，叫做路卡·岡比亞索（Luca Cambiasi），熱那亞的許多建築上都有他的壁畫。一五七〇年之後，

18 松井美智子《艾爾·葛雷柯與古代（一）——以初期作品為中心》「東北學院大學教養學部論集」第一五五號，一九頁。越川倫明〈關於『吹火炬的少年』——與艾爾·葛雷柯同一時代的威尼斯繪畫〉《艾爾·葛雷柯再考 一五四一—二〇一四年：研究的現狀與諸問題（艾爾·葛雷柯歿後四〇〇年紀念公開國際研究發表會會議錄》二〇一三年，二九~三四頁。

19 譯注：現稱伊拉克利翁。

他繪製了多幅夜景，都是描繪聖家庭或耶穌、維納斯待在火炬照明的室內之作品。岡比亞索從何獲得這種夜景畫的靈感，我們不得而知，也許是從威尼斯的夜景畫學來的。岡比亞索的夜景畫，不只以聖家庭、耶穌被捕等宗教題材為主題，也有〈維納斯與邱比特〉等異教主題。這些作品中有幾幅被出身自熱那亞的茱斯蒂尼亞尼家所收藏，很可能因而影響了身在羅馬的卡拉瓦喬[20]。

如前所述，十六世紀後半北義大利各地出現夜景畫或夜景表現之後，夜景便不再限於耶穌降生等特定主題，幾乎適用於所有題材，可以說已成為畫家們固定的重要選項之一。十六世紀後半的米蘭畫家喬凡尼・保羅・洛馬佐（Giovanni Paolo Lomazzo），後來成為成功的理論家，留下《繪畫藝術論》或《繪畫殿堂鑑》，尤其前者主張動作和光是繪畫最關鍵的要素[21]。米蘭從達文西之後，發展出對光的感受性，同時有法蘭德斯的繪畫流入，所以誕生了察知強烈明暗的作品。不久之後，這也成為孕育卡拉瓦喬的土壤。

20 S. Danesi Squarzina, Caravaggio e i Giustiniani, *Michelangelo Merisi da Caravaggio: La vita e le opera attraverso i documenti*, a cura di S. Macioce, Roma, 1995, pp. 98-99.

21 Barasch, *op. cit.*, chap. 4.

第二章　光的覺醒

——卡拉瓦喬的革新

1 倫巴底的先驅者

十六世紀後半，威尼斯如何流行起用強烈明暗法繪製的夜景畫，現已不可考了，不過可以確定，淵源來自於達文西或喬久內。

該世紀前半，旅居威尼斯的畫家吉洛拉摩・薩瓦多（Girolamo Savoldo）受到喬久內和提齊安諾的影響，學會了抒情的風景描寫和自然主義式的明暗技巧。生於米蘭近郊布雷夏的他，也在佛羅倫斯待過一段時間，在米蘭附近時，似乎有受達文西影響的跡象，但他吸收了當時的前衛藝術，開創出獨特的自然主義畫風，在同世代中成為相當知名的夜景畫畫家。根據傳記作者瓦札利的記載，薩瓦多為米蘭製幣局畫了四幅「非常美的夜色與火的畫」，這四幅畫主題不明，推測其中一幅為〈聖馬太與天使〉，另一幅是〈降生〉。瓦札利表示在威尼斯也看過薩瓦多的〈降生〉，光的表現十分精湛。〈降生〉與科雷吉歐的〈夜〉一樣，都是聖嬰耶穌發出光輝照耀聖母與牧羊人。這在前面也談過，是與夜景表現緊密連結的固定主題。

薩瓦多在一五三四年所畫的〈聖馬太與天使〉很可能是劃時代的作品。馬太是個稅吏，天使向撰寫福音書的所以一般認為這個題材適合擺在製幣局，但以前從未畫成這種夜景畫。

薩瓦多〈聖馬太與天使〉，1534年（紐約，大都會美術館）

馬太呢喃著福音。這位天使，據推測是薩瓦多在佛羅倫斯引用了達文西〈基督洗禮〉中的天使[1]。馬太手邊點著油燈，映照著兩人。右後方暖爐前坐著三個男子，左方窗外的月光照在建築之上。三個光源照耀四周，營造出深邃的黑暗世界。雖有人解釋暖爐前的人物和窗外人物，是用來表現馬太在衣索比亞發生的故事，不過我想畫家只是為了分成不同光源才加入的。油燈映照的馬太紅衣，與從下方被映照的臉部陰影十分正確，展現薩瓦多優越的描寫力。薩瓦多的家鄉布雷夏，以及墨雷特（Moretto da Brescia）、羅馬尼諾（Romanino）和摩洛尼等布雷夏派的畫

1 宮下規久朗〈李奧納多的礦脈——米蘭派到卡拉瓦喬〉；池上英洋編著《李奧納多・達文西的世界》，東京堂出版，二〇〇七年，二六六～二八二頁。

安東尼奧・坎平〈到獄中拜訪聖卡塔利納的傅斯提納公主〉，1584 年（米蘭，聖塔傑羅教堂）

家，他們發展的自然主義派畫風，與威尼斯派和佛羅倫斯派都不同。羅馬尼諾於一五二〇年到二一年於布雷夏的聖喬凡尼・伊凡傑里斯塔教堂畫過夜景表現的〈聖馬太〉，這幅畫應對薩瓦多有所影響。

薩瓦多擺在米蘭的精采夜景畫應帶給了畫家們重大的影響，他們開始熱中模仿。尤其是米蘭近郊、在克雷莫納鎮小有名氣的坎平家族，其中的安東尼奧・坎平便對夜景表現相當拿手，留下多幅作品。為米蘭的教堂畫的〈被斬首的施洗約翰〉、〈聖母之死〉、〈到獄中拜訪聖卡塔利納的傅斯提納公主〉等作品，每一幅都以夜景和燈光

來表現，展現強烈的明暗效果。尤其是〈到獄中拜訪聖卡塔利納的傅斯提納公主〉描繪了複雜的光源，是一幅企圖心強烈的大作。作品明顯受梵蒂岡的拉斐爾壁畫〈救出聖彼得〉所影響：畫面裡同樣有著鐵窗；監獄內，神的光照映在聖女身上。繼而，鐵窗前的少年手持火炬

闇的美術史　60

照亮四周，畫面左下角也有燈籠發出亮光，畫面上方還有月光。

坎平這幅掛在米蘭聖塔傑羅羅教堂的畫，肯定給少年時代在米蘭學畫的卡拉瓦喬很大的感動。對〈到獄中拜訪聖卡塔利納的傅斯提納公主〉的記憶，在卡拉瓦喬晚年傑作〈被斬首的施洗約翰〉中表露無遺。義大利美術史家羅貝多・朗吉（Roberto Longhi），將薩瓦多和安東尼奧・坎平等畫家稱為「前卡拉瓦喬派」[2]。卡拉瓦喬將這些在倫巴底地區流行的夜景表現移植到羅馬，並與雄渾的人物表現相結合，創造出充滿張力的巴洛克風格[3]。

2 卡拉瓦喬的畫風形成與出道

米開朗基羅・梅里西，一般人口中的卡拉瓦喬，一五七一年出生於米蘭，年少時搬到近郊的卡拉瓦喬鎮。他於一五八四年在米蘭拜畫家席蒙尼・彼得札諾（Simone Peterzano）為

2　R. Longhi, Questi caravaggeschi II, I precedenti, Pinacoteca, 1, 1928, pp.258-320, ried. In *Opere complete di Roberto Longhi, IV, 'Me pinxit' e questi Caravaggeschi 1928-1934*, Firenze, 1968, pp. 81-143.

3　試圖從倫巴底的風土捕捉卡拉瓦喬的成果。Cat. mostra, *Caravaggio:La luce nella pittura lombarda*, Milano, 2000.

師，彼得札諾擅長群像表現的宗教畫，為米蘭的多座教堂畫過濕壁畫和祭壇畫。一五七三年，彼得札諾為米蘭聖巴爾納伯教堂繪製的〈聖保羅與聖巴爾納伯的奇蹟〉，並不是夜景表現，天空灑落的光映照在人物的誇大動作上，形成極具故事性的畫面。卡拉瓦喬肯定吸收了其師這種群像表現和明暗法[4]。

之後的一段時間，卡拉瓦喬的經歷成謎，但確實學到了基本的繪畫技巧，並在一五九五年左右來到羅馬[5]。羅馬正在為一六〇〇年的聖年（二十五年一次的紀念年，據稱這一年來到聖都羅馬朝聖便能贖罪）準備的建設、改建潮之中，藝術家紛紛從歐洲各地相聚在此。懷抱熊熊野心的青年畫家，一定都希望在此揚名立萬。卡拉瓦喬在各個畫坊間來回，例如在忍受貧寒、畫著少年半身像和靜物畫，成為當時羅馬最受歡迎畫家的卡瓦利耶爾‧阿爾比諾（Cavaliere d'Arpino）的畫坊。一五九五年，他受到法蘭西斯可‧德爾‧蒙德（Francesco Maria Bourbon Del Monte）樞機主教的青睞，搬到其官邸夫人宮（Palazzo Madama）。

卡拉瓦喬生活安定下來後，便以同在蒙德家生活的僕人和少年歌手們為模特兒，繪製少年像，或以少年為主題的風俗畫，其中多幅與花或水果組合，展現出色的寫實技巧。逼真的靜物描寫，也許就是在米蘭的時候鍛鍊出來的，卡拉瓦喬最開始便是以靜物描寫專家，嶄露頭角。

在這種少年像中，除了靜物的細部描寫之外，他也正確捕捉照在少年身上的光，背景不

時看得見影子。達文西或達文西派的少年像，背景通常會塗滿漆黑的陰影，打在人物上的光

有著模糊的柔和，不確定是從何處照下來的。

卡拉瓦喬從最初就特別注意光的方向性，和它所製造出的明暗對比。對光的感受性，與

逼真的細部描寫，恐怕都是受到在倫巴底看到的法蘭德斯作品所影響。初期代表作〈魯特琴

師〉，除了花與水果靜物的寫實描寫令人瞠目之外，光線照在人物和周圍的昏暗空間，不但

表現出景深，也呈現傑出的人物存在感。畫面上方斜斜射入的光線，成為卡拉瓦喬的正字標

記。這道斜光線明示了光的存在和方向性，應該是從住在米蘭近郊帕維亞的文森佐·坎平

（Vincenzo Campi）〈聖馬太與天使〉作品中得到靈感吧。

不久之後，他開始為樞機主教與身旁的贊助者繪製私人收藏用的宗教畫。在〈懺悔的抹

4 以下特集對於卡拉瓦喬與彼得札諾的關係有更詳細的分析：*Paragone arte, 41-42 Numero dedicato a Simone Peterzano e Caravaggio, Firenze, 2002.*

5 以往人們認為卡拉瓦喬於一五九二年來到羅馬，但有紀錄發現他在一五九六年仍在畫家羅倫佐·卡路里的畫坊，所以有一說認為應該比一五九二年晚三年，但是這個論點還有待商榷。川瀨祐介編「卡拉瓦喬展」型錄，國立西洋美術館，二〇一六年。

大拉的馬利亞〉中，依然畫面充滿平靜光線的房間，但看得見斜射過畫面上方的光線，暗示神的光照入罪孽深重的女子心裡。如果沒有這道光，這幅穿著該時代服裝的女子像，看起來只是單純的風俗畫罷了。實際上，傳記作者貝羅利記述這是「吹乾頭髮的女子」喬裝成抹大拉的馬利亞[6]。光線點出宗教上的意義，卡拉瓦喬似乎也是從這幅畫開始，採用將光運用於主題的手法。

於是，卡拉瓦喬漸漸不再誇飾靜物畫式的細部描寫，而把重點轉移到用光與影營造的空間和戲劇表現，提升這方面的技術。

一六〇〇年，他為聖王路易堂（San Luigi dei Francesi）的肯塔瑞里小堂繪製的〈聖馬太蒙召喚〉（插頁圖1）和〈聖馬太殉教〉，是他第一次公開展示的作品，成了實質上的出道之作。前者畫的是，穿著當代衣著的幾個男人，坐在幽暗房間的桌旁，耶穌在門徒彼得的陪伴下，指著裡面的其中一人。如果沒有耶穌和門徒，它看起來只像是以郊外賭場或酒館為背景的大型風俗畫。右上方的光與耶穌一起射入，在背後的牆形成卡拉瓦喬的正字標記──斜光線。看向耶穌的幾個男人，在光的照射上，從陰暗中浮現出來。

有一天，耶穌走進徵稅所，對正在工作的稅吏利未說：「你來跟從我。」利未便拋下一切，起身跟從耶穌，成為使徒馬太，後來寫下福音書。在北方已經多次演繹過這個場景，但

在義大利鮮有人畫。卡拉瓦喬將它描寫得好像發生在當時羅馬街角的暗處或酒館，但同時，照亮馬太的一束光隨著耶穌射入，也就是說，卡拉瓦喬將它表現為神的召命之光。神與光的類推，前面已經提過，在美術史一開始就有了，在降生的主題裡會表現聖嬰發光的場景，但是用自然光表現為神的光，在現實感中帶來神聖意義的表現方式，卻是從未有過的。

在這個畫面裡，如何表現主角馬太呢？耶穌頭頂射入的光，照映在桌邊的五個人物身上，耶穌的手勢與彼得重複的手勢，看起來像穿過桌子右邊的兩個年輕人、直指桌子左邊三人其中之一。很久以來，人們都認為對耶穌的召喚抬起頭、用食指指著自己的留鬍男，就是馬太。但是仔細觀察下，這個男人指的並不是自己，看起來也像指著隔壁的年輕人。一九八○年代，德國開始出現另一個論點：畫面左邊低頭的年輕人才是馬太，此說法也引發爭論。不過現在在義大利，一般人還是認為正中央有鬍子的人才是馬太。我從各種想得到的理由中，認定左側的低頭男子才是蒙耶穌召喚的馬太，並反覆討論此點[7]。

6 G. P. Bellori, *Le vite de' pittori, scultori e architetti moderni*, 1672, a cura di E. Borea, 2009(1976), p. 215.

7 宮下規久朗《卡拉瓦喬——聖性與視野》，名古屋大學出版會，二〇〇四年，第三章〈回心之光〉。同《了解更多卡拉瓦喬——生涯和作品》，東京美術，二〇〇九年。此外，下列文獻也有該爭議的整理：M. Cecchetti (Presentazione), *Caravaggio Dov'è Matteo?: Un caso critico nella Vocazione di San Luigi dei Francesi*, Milano, 2012.

桌邊的五個人中，右邊三人戴著帽子，但他們不是徵稅人，鬍子老頭和隨從應是來付稅金的商人吧。事實上，鬍子老頭的右手與低頭年輕人的手相觸碰，似乎正在付錢。總而言之，在這場面裡，應該只有左方的低頭年輕人和他上方的戴眼鏡老人是稅吏。兩人都沒戴帽子，年輕人認真審視著手邊的錢，並數著鬍子老頭付給他的錢。但是下一秒鐘，他便站起來，把目瞪口呆的同伴丟在身後，跟著耶穌出去了。這幅畫也就是捕捉最高潮前的那一剎那。

人們認為，馬太懺悔的奇蹟之處就在其迅速性。因此，像正中央那位鬍子老頭反問耶穌「你在叫我嗎？」的行為並不合適。此外，稅吏這樣的罪人在耶穌召喚下突然懺悔改過的主題中，蓬頭亂髮、雙眼充血瞪視金錢的年輕人，比起戴著帽子、衣冠楚楚的鬍子紳士更具戲劇性。年輕人的臉半邊映著光、半邊沉入黑暗，似乎顯示著光明已照進了他的心底。

卡拉瓦喬非常了解耶穌願從罪人中挑選使徒的革新性，因而刻意將背景設定在郊區的賭場，並且把一點也不像聖人的紈褲子弟畫為馬太。而實際站在肯塔瑞里小堂的入口仰視這幅畫時，左側角落的年輕人看起來非常大，可以領悟到，他就是畫面的主角。而受到神的召喚便順從跟隨的這位年輕人，可能就是卡拉瓦喬自己的投射吧。

但是，近年馬太爭議又發展出新的局面。[8] 彼得‧布格爾（Peter J. Burgard）指出了本作中明顯的含糊之處。首先是耶穌和彼得的服裝，與桌邊五人服裝的差異。與前者相比，後

者穿的是與畫家同一時代的服裝，這個時代性的錯誤要如何解釋是個問題；其次，場景看起來像在陰暗的房屋之內，但背後的窗子和畫面左邊的直線，又似乎表示那是外牆。因此也可視作該場景是在樓房外的小巷裡，然而到底在室內或室外，顯得曖昧不明；最後是耶穌的方向。召喚馬太的耶穌與使徒彼得相重疊，不只很難判別，而且看起來好像從畫面右邊向左移動，他的腳似乎正從後面往前進。總之，他的方向好像快要和使徒彼得相撞，耶穌的動作到底意味著什麼，很難分辨。布格爾將這種含糊不清視為本作的特徵，而使徒彼得是指出耶穌的存在與其召喚的對象也同樣曖昧不明，並認為桌子左邊的三個人都有可能是馬太：中央的鬍子老頭就算指著隔壁，認為不是自己，也並不能成為他不是馬太的證據；同樣的，戴眼鏡的老人和低頭年輕人也可能是馬太。

美術史家羅倫佐・佩利柯洛（Lorenzo Pellicolo）接受此論點，認為即使中央那位注意到耶穌的鬍子老頭是馬太，仍無法確定召喚的對象。而且擋在耶穌和他們之間的年輕人，使耶穌的召喚無法直接抵達，受卡拉瓦喬作品影響的史特羅齊和亨德里克・特爾・布呂根

8　P. J. Burgard, The Art of Dissimulation: Caravaggio's "Calling of St. Matthew", *Pantheon*, 57, 1999, pp. 95-102; L. Pericolo, *Caravaggio and Pictorial Narrative*, London, 2011, pp. 211-241.

霍爾拜因〈賭徒與死神〉（取自〈死神之舞〉）

吏不斷增加，支撐了該城市經濟的繁榮，所以這些畫也包含了對他們的諷刺。⁹ 收藏在維也

十六世紀，〈聖馬太蒙召喚〉主題在安特衛普風行一時，當時匯兌商、高利貸商人和稅

卡拉瓦喬作品裡意識到耶穌而抬起臉的鬍子老頭。但是，照到光的其他人物也有可能性。

訪宴會的死神〉一樣，對於突然降臨的死亡感到吃驚。這位在宴會中獨自清醒的人，相當於

然抬頭、看著畫面之外的年輕人，很可能和喬凡尼·馬提內利（Giovanni Martinelli）的〈拜

也將卡拉瓦喬的風格應用在風俗畫上，蔚為流行，他的畫作〈酒館的聚會〉裡，也出現了突

（Hendrick Brugghen）等畫家，也在同樣主題的作品裡繼承了這種含糊性。另外，多次有人指出這幅作品的靈感，來自霍爾拜因（Hans Holbein der Jüngere）的木版畫系列〈死神之舞〉，其中的〈賭徒與死神〉描寫突然面臨死神的男子們陷入混亂，趴在桌上，尚未意識到死亡的年輕人，姿勢與卡拉瓦喬作品左端的男子十分類似。巴托羅謬·曼弗雷地（Bartolomeo Manfredi）

9 G. A. H. Vlam, The Calling of Saint Matthew in Sixteenth-Century Flemish Painting, *Art Bulletin*, vol. 51, no. 4, 1977, pp. 561-570.

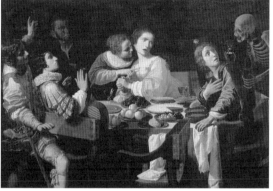

上：巴托羅謬‧曼弗雷地〈酒館的聚會〉，1619～20年
（私人收藏）

下：喬凡尼‧馬提內利〈拜訪宴會的死神〉，1630年
（紐奧良美術館）

揚‧范‧黑梅森〈妓院的旅客〉，1540 年（卡爾斯魯厄美術館）

納美術史美術館的揚‧范‧黑梅森（Jan Sanders van Hemessen）〈聖馬太蒙召喚〉中畫了一名年輕女子，阻止聽到耶穌召喚便立刻起身的馬太，顯示違逆耶穌召呼的誘惑。黑梅森的另一幅〈妓院的旅客〉，是他最擅長的放蕩子主題。同樣也有年輕女子眩惑男人，而男子如夢初醒般舉起一隻手，看著正前方。正如沃倫指出，這是當時世俗劇常有的，意識到死亡突然到來而心生恐懼的罪人，可將它視為〈死神之舞〉的一種[10]，也可看作一個沉浸在不道德中的男子領悟到神的召命。「放蕩子」和「聖馬太蒙召」都是懺悔、改過等類似的題材[11]。黑梅森畫過好幾次〈聖馬太蒙召喚〉，其中也有耶穌不在場的版本。即使耶穌不在場，但男子在紊亂環境裡覺醒的表現，仍可說是與〈聖馬太蒙召喚〉有關聯的主題。

卡拉瓦喬的作品中，耶穌和彼得雖然穿著與他人不同時代的服裝，但兩人在此也許可說

是一種幻視。金錢交易的場面裡，有人突然察覺到什麼，也有人什麼都沒察覺到。就如霍爾拜因〈賭徒與死神〉，現在還沒有察覺的年輕人，也許馬上就會察覺到。總而言之，任何人都可以是馬太，同時是否也在暗示著，仰頭看畫的觀者隨時也有成為馬太的可能性？

神的召喚隨時隨地可能發生在任何人身上。重要的是，在這種時候，應該依著自己的意志去回應祂。這個觀點也關係到當時天主教與新教間爭論的自由意志問題。以這幅作品裝備的教會禮拜堂，原本是為法國人設立的，一五九三年時，法王亨利四世從胡格諾派改宗皈依天主教，因為這件悔改的事件，也有人認為悔改的馬太是在指涉亨利四世[12]。因而天主教與新教的爭論，或許與此作也有共通之處。路德派主張救贖全都由神來決定，即所謂的預定說；而天主教認為，只要藉由人的善行、聖典等行為或自由意志，就能帶來救贖。關於放蕩子的比喻，天主教重視兒子自己悔改、回到父親身邊的想法。若是這樣解釋卡拉瓦喬的作

10 B. Wallen, *Jan van Hemessen: An Antwerp Painter between Reform and Counter-Reform*, Ann Arbor, Michigan, 1983, p. 61.

11 神原正明《耶羅尼米斯・波希的圖像學——傻子與樂園看到的中世紀》，人文書院，一九九七年，二六七～二六九頁。

12 M. Calvesi, *Le realtà del Caravaggio*, Torino, 1990, pp. 279-284.

品，可以說它帶有強調天主教式自由意志之重要的意義。

召喚，義大利語稱為 vocazione，英語稱為 calling，德語叫做 beruf，不過它並不都只是神的召喚或呼召，也具有職業或工作的意思。因而〈聖馬太蒙召喚〉也有「聖馬太的天職」之意。不需用經濟學家馬克斯‧韋伯（Max Weber）有名的命題來佐證，新教主義中，其衍生現代資本主義精神的最重要概念，就是這個「天職」的想法 13。勤於從事神交付的工作，是彰顯神的榮光，各司其職正是神的命令。卡拉瓦喬畫中左端的年輕人沒有看向神，數著手邊的硬幣，看起來正勤勉於稅吏的工作。稅吏在聖經裡也許是一份受到指責、罪孽深重的工作，但也只能提起幹勁工作。因為不論何種職業，自身從事的工作便是天職，也正是神的呼召。這麼一想的話，正中央對耶穌的呼召抬起頭的鬍子老頭，可以視為預定說的新教思想，也許由意志，而右側一味專心數錢的左邊年輕人，則可視為預定說的新教思想。只是把自己寄託在一臉深思執著的太深了，而且卡拉瓦喬恐怕連這種新教的理念都沒聽過。這樣的解讀或許年輕人身上──畫家認為自己除了繪畫一途，沒有別的生路，堅決的意志充滿在他認真的神情上。

神的聲音公平地傳達到光明披及者與沉入黑暗者耳中，然而同時，死神也會公平地造訪每個人，只是遲早的問題。這幅畫初看時，像是在鬧街等日常設定下一個男子受到呼召，但

它喚起了我們覺醒的思維，也容許任何人皆可為馬太的解釋，是一幅開放性的畫作。

　　　□

　　在小堂中與這幅畫面對面的〈聖馬太殉教〉，描繪打赤膊的年輕人斬殺倒臥的聖人，周圍人們群起驚呼的場面。左邊射入的強光，銳利地照出這群人的身影。全體的陰暗和強光呈現顯著的對比，比以往任何宗教畫都更具有現實意涵。我們已知這幅畫全面性重畫過，隱約可窺知畫家首次挑戰群像結構，花了不少工夫。卡拉瓦喬擅長把畫面的大半沉浸在黑暗裡，讓主要人物受到強光照射，藉此模糊掉群像的結構和場景。這種技術一定也是從此時的體驗獲得。

　　這些畫一公開展示，引發贊成和反對的聲浪，兩方都獲得很大的回響。卡拉瓦喬的聲名一夕傳遍羅馬。傳記作者巴利歐尼轉述，當時畫壇前輩費德里科・祖卡里（Federico Zuccari）撥開重重人群來到畫前，只看了一眼，即不屑地丟下一句「哼，我只看到喬久內的手法」便轉身離去。祖卡里在一五六一年到六四年間旅居威尼斯地區，八二年也為威尼斯的總督宮製

13
馬克斯・韋伯《新教的倫理與資本主義的精神》，大塚久雄譯，岩波文庫，一九八九年。

作壁畫，比任何人都了解威尼斯畫壇，到底卡拉瓦喬作品的哪一部分像喬久內呢？

第一是穿著當代風格的服裝在宗教主題中出場，也就是說，風俗畫的設定，讓人想起喬久內之後流行的田園風俗畫。不僅如此，夜景畫中的光與影的故事，豈不令人想起喬久內現已佚失的夜之畫嗎？

喬久內英年早逝，留下的作品很少，但過世之後，一窩蜂的模仿者畫出喬久內式的作品，想必祖卡里都看在眼裡吧。傳說喬久內不做素描，都是直接畫在畫布上。祖卡里卻抱持素描（disegno）才是藝術關鍵的理論，因此看到喬久內或其支派運用色調或陰影而非線條來創作畫面的作風，想必一定很不愉快吧。對祖卡里重視素描的美術理論而言，應該很難接受形態沉入陰影中，圖案輪廓線模糊不明的夜景畫吧。但是，對羅馬的畫家來說，這幅作品的衝擊力甚為巨大，卡拉瓦喬的畫風轉瞬間便風靡了畫壇。

3 卡拉瓦喬藝術的發展

隨著肯塔瑞里小堂壁畫的成功，卡拉瓦喬獲得了一份重要的委託。一六〇一年，卡拉瓦喬接受提貝里奧·切拉西（Tiberio Cerasi）的請託，為人民聖母聖殿切拉西禮拜堂繪製了

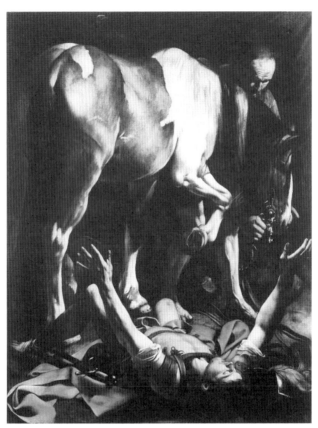

卡拉瓦喬〈聖保羅的皈依〉，1601 年（羅馬，人民聖母聖殿）

〈聖彼得被釘十字架〉與〈聖保羅的皈依〉。兩作品的光影對比，雖然都不像肯塔瑞里小堂作品那麼強烈，但光的用法更上層樓。尤其是〈聖保羅的皈依〉，為美術史家羅貝多・朗吉

評為「宗教美術史上最具革新性」的傑作[14]。這幅作品中，一名年輕的士兵躺在占據大半畫面的馬匹腳下，展開雙臂。這位士兵是掃羅（後來的保羅）。他聽到神的聲音後，漸漸回心轉意。掃羅本是虔誠的法利賽人，因而成為迫害新興基督教的急先鋒。他率領一隊人馬，準備到大馬士革鎮壓基督教徒時，天空發出的光照亮他的四周，他倒在地上時，聽到神的聲音說：「掃羅啊，為什麼迫害我。」於是洗心悔改。

在卡拉瓦喬之前的傳統圖像中，通常是掃羅落馬、天空出現基督、周圍民眾被閃光擊中驚慌奔逃的組合。但在卡拉瓦喬的作品裡，看不見基督和天使的身影，只有倒地的保羅和巨大的馬軀占據畫面。而且，馬夫和馬都停止了動作低下頭，好像沒有察覺到保羅身上發生的異狀。保羅閉上眼，並不是用肉眼看見上帝，閉眼展開雙臂，像在表現他是在心中見到了神、聽見神的聲音。年輕士兵就像〈聖馬太蒙召喚〉裡左方的年輕人，沒有抬起頭，只聆聽聲音。另一點與那聖人相同之處是，保羅也是個沒留鬍子的年輕人，與通常畫中對保羅的表現不同。不過，儘管同樣聽到神的呼召，他並沒有馬上站起來，而只用手回應，從外表上沒有發生任何奇蹟。換句話說，根據近代提出的解釋，保羅悔改的奇蹟並不是來自超自然光線或神的顯聖，一切都發生在保羅的腦袋裡。並不是任何人都能遇到神的到來，也不是用肉眼可見的形式到來，可能要像這位年輕人一樣，閉上眼睛，靜心傾聽，才好不容易能

聽見吧。

近年來畫作經過清洗之後，可看見畫面右上方畫了數條光線。若是夏日午後去這座小堂，後方高窗射入的夕陽，宛如神光般斜斜切過畫面，看起來就像保羅仰躺張開雙臂來迎接。保羅大開手臂的動作，是為了擁抱這現實的光，因而可知卡拉瓦喬有效地將射進小堂的光線引導到畫面中。總而言之，畫面只畫出最低限度的光，把現實空間的光引導到畫中，成為畫的構成重點。作品藉此與觀者所在的現實空間相聯結，給觀者一種奇蹟就在眼前發生的錯覺。

❑

一六〇一年夏天，卡拉瓦喬離開樞機主教蒙特的府邸，搬進贊助人馬提家的府邸，並在那裡為馬提家繪製了多幅作品。那些都不是教堂擺飾用的大型繪畫，但都具有充分的革新性。其中一幅傑作〈以馬忤斯的晚餐〉，出色地表現了他宗教畫裡的特徵——光與影的強烈對比。兩名使徒使用餐時，不知身旁的男子便是已經復活的基督。當男子祝福、切開麵包的瞬

14
R. Longhi, Prefazione di G. Previtali, *Caravaggio*, Roma, 1982, p. 93.

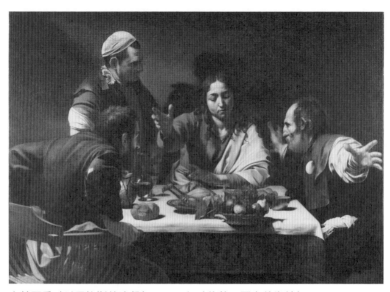

卡拉瓦喬〈以馬忤斯的晚餐〉，1601 年（倫敦，國家美術館）

間，兩人才驚覺男子就是基督，然而基督已然消失了。左上方射入的光照在基督身上，帶來了緊張和現實感。右邊的使徒吃驚地張開左手，和左側差點要從椅子站起來的使徒手肘和椅角，甚至餐桌上的水果籃，都好像要從畫面凸出來一樣。我把它取名為「突出效果」[15]。再加上光的舞台效果，他也將餐桌上的食物一絲不苟地畫出來。此外，基督正前方的位子正好空著，所以站在這幅畫前，會有種和基督面對面的錯覺。把觀者帶入畫中，讓人覺得奇蹟真的在眼前發生，便是卡拉瓦喬宗教畫的革新性。

要呈現這種特色，最重要的手法在於光的運用。根據實驗結果，發現這幅畫有

三個光源。旅店主人站在基督身旁，他的影子卻沒有投在基督身上顯得不合理，但是可視為藉此強調神的存在感；此外，這道強光雖然照在基督身上，但同時也造成濃厚的影子，基督賜福的右臂，在祂上半身落下黑沉的影子。曾建議繪畫不要用中午的亮光，而應在陰天的光下觀察以避免濃影的李奧納多・達文西，一定會討厭這樣的影子。但是，用影子的濃黑來強調光的存在，將可精采地呈現出場面的張力；餐桌上的食物和盤子也落下黑影，其中水果籃投在桌上的影子成了魚的形狀。魚正是基督的象徵。所以說，這幅畫初看像是寫實作品，但藉由光和影，增添了種種演繹。

擺設在聖奧斯定聖殿（Basilica di Sant'Agostino in Campo Marzio）卡瓦雷提小堂的〈羅雷托的聖母〉（插頁圖2），是卡拉瓦喬旅居羅馬時最後時期繪製的作品。亞德里亞海邊的羅雷托小城，十三世紀時被指定為聖家族從拿撒勒遷居落腳的聖地。聖家聖殿與安置在那裡的聖母子木像，吸引眾多朝聖者前來。這幅畫逼真描繪出聖母在來聖殿朝聖者前顯靈的情景。朝聖男子露出骯髒的腳底，極具現實感。聖母子的身影神聖又神祕。畫家兒時生活過的卡拉瓦喬鎮也是聖母顯聖之地，他應是將那段記憶移植到這幅畫裡吧。聖母子本身雖然沒有

15 宮下規久朗《巴洛克美術的形成》，山川出版社，二〇一三年，四九頁。

發光，但沐浴在左方灑下的強光中。從畫中立刻就知道他們是神聖的人物。這幅描繪幻視的作品，利用光來強調超越凡人的存在[16]。

巴里歐尼在傳記中記述，這幅畫公開展示時，民眾一片譁然。他們倒不是指責爭鬧，而是在聖畫中看到和自己相同打扮的人太興奮了。展示〈羅雷托的聖母〉的聖奧斯定聖殿，位於羅馬朝聖者最終目標——聖伯多祿大教堂的中繼地點，擠滿了畫裡出現的這類朝聖者。對他們來說，教堂內看到的畫像不是美術，而是神聖之物，是接近神的路徑。卡拉瓦喬作品的真實性，讓他們體驗到親見聖母的幻覺。這種給予民眾的衝擊，遠比當時評價此作為嶄新寫實主義的收藏家或高階聖職人員，來得更加強烈而深切。

這幅作品達成了與還願畫（ex voto）相同的功能。還願畫是民眾奉獻給教堂的畫作，類似日本的繪馬。不過繪馬是在事前將願望掛起來，但還願畫是當病痛治癒等願望實現時，奉獻作為感謝神的證明。南歐和南美的教堂牆上，都吊著大量醒目的還願畫。其中多數的構圖，都是描繪奉獻者向守護聖人或聖母跪拜的場景。奉獻者想像聖母或聖人在自己眼前顯靈，讓畫家畫出這樣的畫面。卡拉瓦喬的祭壇畫帶給造訪教堂的朝聖者、參拜者這樣的印象，也就是說它具有集合還願畫的功能。現在走進這所昏暗的教堂時，也可以領略到聖母子神祕地顯靈在眼前的眩惑體驗。那是因為與教堂同樣昏暗的畫面上，只有聖母子在強光中佇

立之緣故。

卡拉瓦喬宗教畫的最大特色就是這種現實性和臨場感，給人奇蹟彷彿真實在眼前發生的視覺感。如前面所見，人民聖母聖殿的〈聖保羅的皈依〉中，畫面中的保羅張開雙臂，領受射入教堂內的現實光線，因此即使沒有畫出基督或天使，也可以清楚感受到神的存在，敦促著保羅悔改。在〈聖馬太與天使〉和〈埋葬基督〉等祭壇畫中，視野位置與實際觀畫者的視野合而為一。這些祭壇畫為了讓教堂內的空間延續到畫中的空間，不只在視野位置和構圖上費盡心思，也考慮到調和畫面內的光和教堂空間中的光線。

還有，這幅畫中，聖母真的在跪拜朝聖的男女面前顯靈了嗎？羅雷托的聖家聖殿裡擺放了一尊遠近馳名的聖母子木像。這座像是樸素的「黑聖母」，也是聖母圖像的典型之一。畫羅雷托聖母的時候，一般來說會像一六一八年桂爾契諾的祭壇畫一樣，繪製這尊木像。而在卡拉瓦喬的作品中，則無法區分他畫的是在羅雷托，還是自己故鄉發生的聖母顯靈。事實上，對於來到羅雷托向這尊木像祈禱朝聖的人來說，木像看起來不就像是現實的聖母子嗎？也就是說，他們實際看到的是樸素的羅雷托黑色聖母像，但映在他們腦中的卻是這般栩栩如

16 宮下規久朗《卡拉瓦喬──聖性與視野》，名古屋大學出版會，二〇〇四年，第四章〈幻視的現實主義〉。

生的聖母子。後面還會提到，卡拉瓦喬的其他作品也有如此幅畫作一樣解讀成這樣幻視的情景。

4 卡拉瓦喬藝術的變貌

不過，卡拉瓦喬嶄新的畫作，卻很難為保守的教會相關人士所接受。如同〈聖母之死〉和〈聖母與蛇〉般，花費心血畫的作品卻常被拒於門外。再加上卡拉瓦喬自從出名之後，天生的放蕩性格使其生活越發靡爛，關在畫室工作兩個星期後，便縱情玩樂兩個月，不時引起紛爭。他原本就脾氣粗暴，以這位畫家的記錄來說，出入警局、法庭的資料比作品委託還多。傷害施暴、侮辱警察、不法持有武器、毀損器物等脫序行為一再發生，多次被捕，是監獄的常客。終於在一六〇六年五月，他與敵對的小流氓舉行四對四決鬥，用劍刺死了其中一人，他隨即逃出羅馬，但對方發出了「死刑通緝」，任何人只要發現他，都可以當場殺了他。

被追殺的卡拉瓦喬，暫時藏匿在羅馬東南山岳地帶的克隆納家。為了賺取逃亡資金，他繪製了〈以馬忤斯的晚餐〉，卻充斥著與過去同主題作品迥異的靜謐氣氛。這位畫家畫過兩

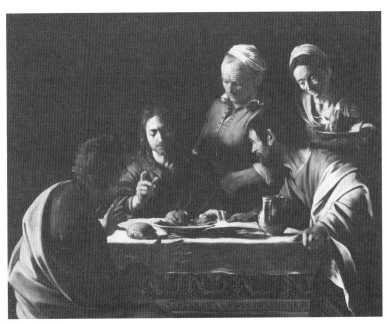

卡拉瓦喬〈以馬忤斯的晚餐〉，1606年（米蘭，布雷拉畫廊）

次這個主題，第一幅目前收藏於倫敦，畫中一名使徒差點就要站起來，另一名使徒大大張開雙臂，舉止十分動感；但幾年後，他第二次下筆畫的作品中，畫面右方男子不自覺探出身體，左方男子則舉高雙手，表現驚愕。兩人的動作都收斂到最小，盪漾著寧靜的氛圍。之後，直到卡拉瓦喬過世的四年間，他都在逃亡中作畫，畫中加強了陰影，帶著詭異的光輝。

一六〇六年秋天，卡拉瓦喬南下逃至那不勒斯，當時的那不勒斯為西班牙領地，是擁有歐洲最多人口、充滿活力的大都市。身為羅馬最出名的畫家，卡拉瓦喬接到了許多委託。他

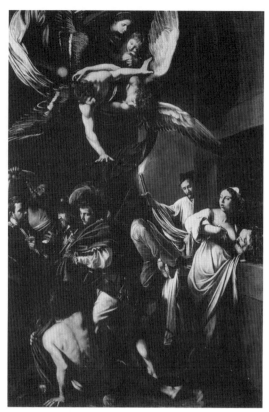

卡拉瓦喬〈慈悲七種行為〉，1606～07 年（那不勒斯，慈悲山小教堂）

嶄新的風格刺激了那不勒斯的畫家們，〈慈悲七種行為〉和〈基督受鞭笞〉等大作為那不勒斯畫壇帶來新的氣息，帶動那不勒斯派興起。〈慈悲七種行為〉放置在那不勒斯的慈悲山小教堂裡，現在也可在那裡看到。這座教堂是一六○一年由七名貴族設立的同信會（慈善團體）所建設，因而委請畫家為這座新落成的教堂繪製作品。畫中有多位聖經和傳說的人物出

場，表現《新約聖經》〈馬太福音〉中列舉的慈善行為。其中在埋葬死者的場面，男子手持火炬，成為卡拉瓦喬少見的畫面內光源。整體雖給人混亂的印象，但看到它擺設在祭壇上，似乎也傳達了周遭那不勒斯城的喧鬧。

卡拉瓦喬在那不勒斯鞏固了地位，約一年後，他渡海到馬爾他島。馬爾他島屬聖約翰騎士團管轄，卡拉瓦喬受到騎士團長的歡迎，進行騎士資格的訓練。一六〇八年，他繪製了〈被斬首的施洗者約翰〉，成為個人藝術巔峰之作。這幅畫也讓他順利進入騎士團。然而沒多久他又因為襲擊高階騎士而遭逮捕，被關入地下監牢。兩星期後，他成功逃獄，逃亡到西西里島的敘拉古。他躲在從前弟子馬利歐・明尼提的家中，為了斡旋，他畫了〈埋葬聖露西亞〉，但負傷的高階騎士尋仇不斷逼近，他又輾轉逃到大都市梅西納，並在那裡接受多幅訂單，繼續作畫。接著他又離開梅西納來到巴勒摩。一六〇九年十月，他重返那不勒斯，卻被騎士仇家找到，身受瀕死重傷。但第二次來到那不勒斯後，他仍畫出了〈大衛與哥利亞〉和消失的〈基督復活〉等重要作品。

另一方面，在從前羅馬贊助者的奔走下，赦免卡拉瓦喬的請願運動氣勢高漲，一六一〇年七月，卡拉瓦喬終於帶著家當，準備從海路前往羅馬。但來到登船的港口帕羅時，被人認錯而逮捕。後來雖然獲釋，但他的行李已隨著船離港了。他獨自從盛夏的海岸步行到下一個

卡拉瓦喬〈被斬首的施洗者約翰〉，1608 年（瓦萊塔，聖喬凡尼大教堂）

靠岸港艾爾卡雷，卻感染了熱病，一病不起。卡拉瓦喬死時三十八歲。殺人後逃亡時期的作品，看不到羅馬時期作品那種緊密而細緻的描寫，黑影變得更濃、筆觸也更粗率，比較近似表現主義形式。應是在倉皇流浪中匆匆畫下的作品吧。卡拉瓦喬晚年風格所到達的精神深度，足以與林布蘭匹敵。

一六〇八年，卡拉瓦喬來到馬爾他島的第二年，為瓦萊塔的聖喬凡尼大教堂附屬歐拉托利奧小堂繪製〈被斬首的施洗者約翰〉祭壇畫，這幅畢生大作現仍收藏在該堂中。特異的圖像引起注目。我從當時馬爾他騎士團的狀況，考慮其特異的創作環境下來解釋這幅圖像[17]。中央站在犧牲

者上方的劊子手，與一般斬首的圖像大異其趣，動作像在宰羊。委託這幅作品的聖約翰騎士

團是武裝的修道會，他們所在的馬爾他島位於基督教勢力範圍的最前線，與土耳其軍處於恆

常戰鬥狀態。騎士戰死時有所聞，而且都被視為殉教。這幅作品擺放的小禮拜堂外，便有騎

士們的墓地。遭處刑的施洗者約翰，不只是騎士們的守護聖人，也象徵殉教的騎士。處刑者

的動作，顯示那是連結到為主犧牲的殉教行為。騎士們看到祭壇上這幅大作，肯定會感受到

在這裡從事的行動，是為了保護基督教而犧牲自己，而這種犧牲可以連結到救主為拯救人類

而流血的犧牲。畫家在聖人首級流出的血上，一生唯一一次在畫中簽下自己的名字。這道血

簽名「F（ra）MichelAn（gelo）」，曾有人解讀為畫家的贖罪意識，和對死亡的執著。但是，

我認為這相當於加入騎士團時的「歃血之誓」，也表現出畫家的自負。[18]

這幅畫之後，他在西西里島敘拉古畫下〈拉撒路的復活〉（插頁圖 3），是一幅傳遞出

17　宮下規久朗〈犧牲的血──卡拉瓦喬「被斬首的施洗者約翰」的圖像解釋〉《美術史》第一四九號，二

〇〇〇年十月，六四～七八頁；宮下規久朗《卡拉瓦喬──聖性與視野》，名古屋大學出版會，二〇〇四

年，第九章。

18　D・史東，宮下規久朗譯・解題〈簽名的凶手──卡拉瓦喬與血的詩學〉《美術史論集》第一六號，神戶

大學美術史研究會，二〇一六年，八五～一〇七頁。

其晚年風格與精神深度的作品。一六〇八年，熱那亞商人喬凡尼‧巴提斯塔‧迪‧拉撒里，為裝飾在克羅奇費里修道會禮拜堂，向卡拉瓦喬訂購一幅聖母子與施洗約翰等諸聖人齊聚的祭壇畫。但是，畫家看到訂購者的名字，於是改繪製拉撒路的主題，即〈拉撒路的復活〉。

一般來說同意畫家變更主題的例子相當少見，但也因為卡拉瓦喬的名聲太大，所以才能得到首肯吧。但也有另一個說法：一六〇八年，訂購者喬凡尼‧巴提斯塔的弟弟湯馬遜邊逝，所以他才根據訂購者的姓，而非名字改繪此主題。畫家完成畫作，六月時獲得了高額酬金。據說畫作公開時，有人出言批評，卡拉瓦喬一怒之下拔出匕首，把畫割爛。不過怒氣消了之後，他又立刻重新畫了一幅。這段卡拉瓦喬在西西里的傳說事蹟，真偽已不得而知，不過確實顯示出他在短時間畫成的特徵。

耶穌與光一同進入室內，對死亡四天的拉撒路說：「你起來。」拉撒路呈現十字架狀的姿態，右手朝光，左手伸向地面的頭骨，正處在生與死交界之處。它的基本構圖與〈聖馬太蒙召喚〉相似，也是從耶穌的方向射入光，讓主角覺醒的畫作。光的方向雖然與「聖馬太」相反，但可能在〈拉撒路的復活〉這幅畫時，畫面左邊有禮拜堂內的光源吧。卡拉瓦喬肯定憶起了讓自己一夜成名的〈聖馬太蒙召喚〉。拉撒路與〈聖馬太蒙召喚〉左角的年輕人、〈聖保羅的皈依〉的保羅一樣，都沒看著神，只聽見祂的聲音。

放置這幅畫的克羅奇費里修道會有經營醫院，據稱卡拉瓦喬繪製這幅畫時，向對方要求空出一間病房，並搬一具真正的屍體進來。但搬運屍體的人受不了腐臭味想逃跑，卡拉瓦喬就用劍威脅他們，才能繼續作畫。但是，拉撒路僵直的身體，並不像是描摹自真正的屍體，反而類似十字架到不自然的程度。因此有一說認為，克羅奇費里修道會的徽章是十字架，卡拉瓦喬描摹的正是修道會捧持，在聖週期間用的木雕耶穌釘十字架像[19]。拉撒路的姊妹馬大和馬利亞十分擔心地探視著拉撒路的臉，她們的表情酷似在聖殤或耶穌下十字架景象時，聖母將臉湊近耶穌的表現。他以豁達的筆觸迅捷描繪出兩人的側臉，可說是卡拉瓦喬作品中最美麗的細部。而畫中的耶穌側臉，恐怕是卡拉瓦喬的自畫像吧。

克羅奇費里修道會除了醫療之外，也致力於看護臨終病人，讓他們安然逝去。拉撒路便是他們看護的病人，而探視拉撒路的姊妹身影，則暗示著修士們日常的工作。雖然筆觸粗率，但上方空出寬闊的空間，極具張力，卻洋溢著靜謐感。有些人凝視著復活的拉撒路，也有人轉頭看著反方向，不知為何，他們看的不是耶穌，而是他背後的光。而且特別值得注意的是，耶穌的側臉藏在影子裡，幾乎完全塗黑的狀態。群眾看的也不是耶穌，而是從他背後

19 A. W. G. Poseq, *Caravaggion and the Antique*, London, 1998, pp. 98-105.

射入的光。宛如在說明，讓死人復活的神，只存在於人們心中。在這作品中，讓死去的拉撒路復活的並不是耶穌，而是光本身。也許人們並沒有看見沉入黑影中的耶穌，耶穌彷彿成了只有能看見祂的人才看到的幻視。與其驚訝於死人復活的事件，人們更想尋找造成奇蹟的光，因為他們察覺到神的存在吧。

在〈聖馬太蒙召喚〉裡，耶穌也是藏在和使徒彼得重疊的後面，幾乎一半沉在陰影裡，一點也不明顯。另外，在〈聖保羅的皈依〉中，向保羅說話的基督，根本連個影子都沒畫出來，只藉著光來暗示神的存在。在〈拉撒路的復活〉裡，基督臉頰藏在陰影裡，祂的存在很不明顯，甚至讓人懷疑卡拉瓦喬本來或許根本不想畫出基督。這幅畫公開後受到批評，畫家勃然大怒地把畫割爛重新再畫，也許是因為第一次的作品中，根本找不到基督的存在。

即使是整體結構相似的〈聖馬太蒙召喚〉，耶穌與光一同進入，似乎像在對畫面左角低頭的年輕罪人勸告些什麼。前面提到，這時的耶穌或許也是年輕人腦中的幻視，耶穌實際上並不存在。帕梅拉‧亞斯裘解釋，卡拉瓦喬的宗教畫，畫的是主角一人的幻影，〈聖馬太蒙召喚〉是左側年輕人低頭看見《聖經》裡耶穌召喚的幻影，〈聖保羅的皈依〉是牽馬的老人看見保羅悔改奇蹟的幻影。他並談及〈被斬首的施洗者約翰〉中，摀住臉站著的老太太，是正在悔改中的次要角色範例。這種在卡拉瓦喬作品中屢屢出現，在光芒照耀下低著頭的人

物，亞斯裘認為雖是場面的配角，但他們都在漸漸悔改當中。他還發表一個嶄新的說法，認為所有的場面，只是在這些配角人物日常空間裡突然出現的幻影[20]。當日常空間轉變為歷史的剎那，與個人內心的改變交疊在一起。這個解釋，是在眾多解讀卡拉瓦喬作品的看法中極具魅力的一種。但它並不是畫家的意圖，也不是正確的看法，只是這樣的看法是可以容許的。卡拉瓦喬的畫面中，現實事件驀地出現了奇蹟，而觀畫者的我們也有可能發生。

訂購這幅畫的克羅奇費里修道會，大概在看護臨終病人時，曾發生過臨終病人奇蹟清醒的事件。那種時候，他們一定感覺到神的降臨。有人認為在這畫面中，努力讓病人活著的克羅奇費里修道會，與聖經故事拉撒路復活不謀而合，因而做了象徵性的表現。這幅作品設置在克羅奇費里會舉行活動的……教堂主祭壇[21]，站在畫前的修士們，很自然會把自己從事的工作與這裡聯結。而許多住進這裡醫院的病人，一定也在這幅畫作前祈禱，希望拉撒路發生的奇蹟，降臨在自己的身上。對克羅奇費里修道會來說，「拉撒路復活」故事喚起的生與死

20　P. Askew, Outward Action, Inward Vision, *Michelangelo Merisi da Caravaggio: la vita e le opera attraverso i documenti*, Roma, 1995, pp. 248-269.

21　F. Ruvolo, Una fonte messinese del seicento per la 'resurrezione di Lazzaro' del Caravaggio, *Napoli nobilissima*, Napoli, 1988, p. 139.

問題，是日常的例行公事。但是，現實中一旦死去的人，不可能復活再回到這世上，而且應該也沒有人如此相信。話說回來，聖經上記載的復活奇蹟，從現代的觀點來看，每一樁都啟人疑竇，令人難以相信。即使在這幅畫裡，遺體也許並未復活，只是包圍在遺體身邊的人如此以為而已。應該可以說，那是人們將至親的遺體搬進地下墓穴時，看到地上的光照射在遺體身上，瞬間以為他復活的情景吧。或是在搬運瀕死之人的途中，人們注視著這位病患突然舉起手的情景。

卡拉瓦喬早已不相信死者復活或罪人的救贖。據說卡拉瓦喬某天與貴族一起進入梅西納的維雷拉聖母教堂時，有人建議他沾些聖水來洗清罪惡，但他拒絕後說：「沒必要。我自己的罪只有以死來償還。」說明畫家此時的心境充滿了絕望。又或者，他在心底追求上帝之餘，已領悟到這種形式的愚昧吧。但是，這位不相信神的畫家在這幅畫中畫出了黑暗中的光。也或許犯罪的畫家，還是想在罪惡與絕望的谷底，稀求一束光明吧。拉撒路沒有看神，但舉起右手用手掌接受光。雖然他已僵硬，發出屍臭，但是仍在追求光的拉撒路，也許就是畫家本身的投影。可以說在〈聖馬太蒙召喚〉中俯身的年輕人最終沒有呼應耶穌的召喚，卻在死亡來臨的瞬間，終於尋得光明。

第二次回到那不勒斯時所畫的〈大衛與哥利亞〉，等於是卡拉瓦喬最後的自畫像，可算

是畫家的遺言。大衛提著巨人哥利亞的頭顱，表情並沒有勝利的喜悅，反而浮起憂鬱和苦惱的神情。曾有人從心理學來解釋，畫家將自己比作被斬下的哥利亞頭顱，表現殺人者罪惡的意識與自己判罪的衝動。但是，倒不如說他表現的是極度的謙遜和懊悔。他將此畫送給教皇的姪子樞機主教博爾蓋塞（Scipione Borghese），很可能是為了求得恩赦[22]。哥利亞失焦混濁的眼神前方，也許正是浮沉於人生與社會黑暗中徬徨追求光明的畫家，最後瞥見的一抹光束。

如前所述，卡拉瓦喬長達四年的倉惶逃亡期間，在各地留下多幅筆觸粗率、急就章般的作品。這些作品中，比起羅馬時代作品中的衝擊性寫實表現，更帶著冥想宗教性和深刻的精神性，彷彿也在預告著林布蘭的到來。犯下殺人罪，過著沒有明天的逃亡生活，只有在這種不安定的生活中，卡拉瓦喬的藝術才逐漸成熟、深化。雖是凶惡的殺人犯，卻也畫出感動人心的靜謐宗教畫，正是卡拉瓦喬的矛盾所在吧。

22 宮下規久朗〈被斬首的自畫像——關於卡拉瓦喬〈大衛與哥利亞〉〉，《美術史的六個剖面》，美術出版社，一九九二年，二七～四〇頁；《卡拉瓦喬——聖性與視野》，名古屋大學出版會，二〇〇四年，第八章。

5 卡拉瓦喬藝術的可能性

所謂的奇蹟，並不是客觀的復活或治癒，一切不過是內在的現象，不論是神或信仰，終歸是個人內在或心理的問題。這種想法不只在新教，也與耶穌會和司鐸祈禱會等在當時重視個人與神對峙的天主教改革思想相通。但是卡拉瓦喬是第一個將這想法做出視覺化的表現，成為具說服力的模式。他的宗教畫不是古老久遠的故事，而是表現成觀者眼前生動上演的幻象。劇烈的明暗、質感豐富的細部描寫、人物圖案從畫面衝出來般的表現等，全都是為觀者所在的現實空間帶來幻視感的精巧布置。

從卡拉瓦喬的畫面，也可以看待奇蹟或神並不存在。用另一個角度看的話，它們只是單純的埋葬和落馬的情節。察不察覺得到神和奇蹟的存在，全憑觀者自己決定。如同前面提到的〈聖馬太蒙召喚〉，它是一幅開放性的作品，容許觀者自由解釋。對於未發現基督存在的人，看起來只是單純的風俗畫吧。初期〈懺悔的抹大拉的馬利亞〉中，畫面上方射入光線來表現懺悔。但除此之外，它無異只是同時代女性的坐像。從風俗畫出發的卡拉瓦喬所畫的多數宗教畫，都是日常生活中幻視神的情景，融合現實與宗教的畫面。他的現實主義如同燎原

之火，延燒到整個西歐，不只是因為它與新教的現實世界觀有志一同，也因為十七世紀是合理科學性世界觀普及的時代。在他畫中描繪的強烈光線，不只是現實中的光，也是帶來救贖的上帝印記。藉著這道光，他不用畫出神或天使，便能表現奇蹟，一如〈聖保羅的皈依〉。他的暗色調主義具有力量，將日常的現實變幻為神聖的事物，顯示西洋美術中的光走進了新的階段。之後由荷蘭、西班牙的許多畫家一起開花結果。

在他之前，從沒有畫家能如此巧妙地操縱光的效果。

《聖經》上說：「所以你們要儆醒，因為不知道你們的主是那一天來到。」（〈馬太福音〉二十四章四十二節），我們不知道神的召喚會在日常生活中何時何地發生。也許一生中會發生無數次，也許活到生命盡頭也不曾發生過。而同樣的，意外造訪的不只是神或聖靈，也可能是死神，不管再怎麼遲鈍的人，在死去的瞬間應該也會有所感知，可以說我們隨時都處在等待祂們到來的狀態。對覺醒的人來說，現實世界隨處都能看見神的大能和氣息吧；但對多數人來說，他們看不到神，日常生活中也感覺不到祂的存在。可是因為某種緣由，他們可以感覺到祂，人生中也可能在某個時刻感受到現實為神祕所籠罩。就算終其一生不曾有過神祕感受的人，也許在臨終之際終於也察覺了。問題不在於神存不存在，而是人們有沒有察覺。

或者如同〈馬太福音〉七章八節所述「尋找的，就尋見」，或許認真尋求的人，就能尋見。

生活中雖無覺察，但神的恩惠已然賜予。

　　卡拉瓦喬的藝術就在告訴我們這個道理，告訴我們平凡無奇的日常情景可以變成神聖的一刻，神祕之光也會照進我們的生活中，但能否領悟，端看我們自身的靈性來決定；他也告訴我們，現實的光能讓人感受到神的存在。因此就算來到現代，哦，不對，正是人們再也不相信神或奇蹟的現代，卡拉瓦喬的藝術更能以無窮的力量，絮絮向我們訴說這個道理。

第三章

從戲劇到精神

——卡拉瓦喬主義者與拉·圖爾

1 羅馬的卡拉瓦喬主義者

西洋美術史上極少有畫家具有卡拉瓦喬般深遠的影響力，他的影響極為巨大，甚至讓一六○○年代初期風靡羅馬的後期矯飾主義畫上休止符。

卡拉瓦喬一直獨自繪製，沒有學生和畫坊。與卡拉瓦喬同時期在羅馬出道，也一起開啟巴洛克大門的阿尼巴列‧克拉契（Annibale Carracci），率領從故鄉波隆納來的哥哥和學生，組織成大畫坊，兩人可說恰成對比。卡拉瓦喬不畫克拉契派那種濕壁畫，不需要有組織的大畫坊。儘管如此，他的作品還是立刻被模仿，影響力轉眼紅遍義大利，進而征服了全歐洲。甚至說十七世紀的畫家幾乎都是從卡拉瓦喬的寫實主義出發，都不嫌誇張。卡拉瓦喬的風格或其追隨者，稱為卡拉瓦喬主義者[1]。尤其是像他的夜景畫那種陰影強大的風格，被稱為暗色調主義。這與十六世紀出現的光線主義幾乎同義，但自從卡拉瓦喬以後，明顯陰影較強的作品，特別稱為暗色調主義。

卡拉瓦喬風格的特徵，首先是彷彿直接素描模特兒的逼真性，靜物畫式的事物質感描寫和細部描寫，屬於排斥理想化的自然主義。他的畫裡沒有理想化的人物，出現的是一般民眾

與當代人物，宛如《聖經》或事件在當下的現實世界上演般，是一種嶄新的寫實主義；其次重要的是明暗法。強光射入陰暗空間，讓人物犀利浮凸出來的夜景畫，雖然十六世紀後半可在威尼斯和米蘭看到，但在羅馬幾乎從未見過。

第一章談過梵蒂岡有拉斐爾的〈解救聖彼德〉（見四一頁），但不知為何，羅馬幾乎沒人模仿這種夜景表現。卡拉瓦喬在肯塔瑞里小堂的聖畫，與耶穌一起射入的光，表現成敦促年輕人悔改的神之光，隨後一連串的宗教畫，也在陰暗的空間打進強光，藉此凸顯神聖的存在，強調精神性。光與陰影的對比，看起來存在著聖與俗、善與惡的象徵意義，而這種光與影的用法，正是卡拉瓦喬風格的最大特徵。卡拉瓦喬合理貫徹了自文藝復興以來漸漸發展的明暗法，以可以應用在所有繪畫的明快，讓它成為普遍性的國際風格。

卡拉瓦喬的風格強烈地吸引著畫家們，它使得古代雕刻或文藝復興的古典模仿等體系性學習和練習變得不再重要，只要將眼前的事物原封不動地素描下來就行了。此外，藉由強烈

1　Caravaggisti，關於卡拉瓦喬主義者可參照以下文獻：A. Moir, *The Italian Followers of Caravaggio*, 2 vols., Cambridge, 1967; B. Nicolson, rev. ed. by L. Vertova, *Caravaggism in Europe*, 3 vols., Torino, 1989; C. Strinati, A. Zuccari (a cura di), *I Caravaggeschi*, 2 vols., Milano, 2007.

的明暗效果，即使素描能力尚未成熟也能唬弄得過去，輕易地將情境塑造得富有張力。因此廣受許多年輕與外國畫家的喜愛。

明暗法受人喜愛還有其他因素。人們認為暗影並非單純缺乏光的否定狀態，而是萬物成形的原有狀態，暗影也是孕育真正信仰的所在。十六世紀的西班牙神祕思想家──十字架的聖約翰在著作《暗夜》中，發展出這樣的思想。只有暗影是人類精神的常態；只有信仰能引導人從黑暗中走向淨化之路。夜對靈魂來說是幸運的。「這幸運的夜，雖為靈魂帶來黑暗，但那只是為了將光賜予靈魂才這麼做。」[2] 十字架的聖約翰思想，雖然並未立刻與暗色調主義的流行結合為一，但一般評論均認為他鋪墊了找出黑暗價值的思想基礎。

□

卡拉瓦喬活躍於羅馬的一六○六年以前，除了對手巴約尼（Giovanni Baglione）之外，很少有畫家採用他的風格，但是曾為卡拉瓦喬導師的安提維度托‧格拉瑪提卡（Antiveduto Gramatica）和奧拉齊歐‧真蒂萊斯基（Orazio Gentileschi）都展現了卡拉瓦喬的影響。

與卡拉瓦喬幾乎同世代的畫家巴約尼，很早就開始模仿卡拉瓦喬的明暗法，讓卡拉瓦喬十分不滿。一六○三年，巴約尼為耶穌會總部耶穌教堂繪製巨型祭壇畫〈基督復活〉，但隨

後世面上流傳起奚落巴約尼的醜齷短詩，巴約尼以毀損名譽向卡拉瓦喬提出告訴。卡拉瓦喬對巴約尼這幅畫確實感到激憤，但那是因為這幅畫誇張地採用卡拉瓦喬的明暗法，而且運用得並不成功。這幅作品最後沒有保留下來，但從羅浮宮收藏的習作來判斷，整體黑暗的畫面中，一道強光照射在復活的耶穌身上，那光線反映在周圍的天使和士兵身上。卡拉瓦喬的影響實在過於露骨，所以才會出現批評巴約尼的詩吧。

在巴約尼一案裡，也和卡拉瓦喬一同遭到訴訟的好友奧拉齊歐‧真蒂萊斯基，很早就模仿卡拉瓦喬的作風。真蒂萊斯基出身托斯卡尼，奠定的畫風以線描和淡彩為特徵，並納入卡拉瓦喬式的明暗和光的效果。雖然他的畫風並未完全改成卡拉瓦喬式，但仍保留著托斯卡尼的優雅風格。他的女兒阿爾泰米西婭（Artemisia Gentileschi）也成為畫家，向父親學習畫技，很早就展露才華。她受卡拉瓦喬的影響更甚於父親，曾畫出〈友弟德與何樂弗尼〉等傑作。畫中，鮮血潑灑在暗影中，鮮活暴力的情景比卡拉瓦喬同名作品更強烈。阿爾泰米西婭後來搬到那不勒斯，在那裡更發揮其才華，近年被重新評價為「史上首位偉大的女畫家」。

2　十字架的聖約翰《暗夜》，山口女子卡爾梅爾會改譯，唐‧鮑思高社，一九八七年，一七五頁。關於十字架的聖約翰思想亦可參考鶴岡賀雄《十字架的聖約翰研究》，創文社，二〇〇〇年。

奧拉齊歐・博爾詹尼〈聖卡羅的幻視〉，1611～12年（羅馬，四泉聖卡羅堂）

卡拉瓦喬於一六〇六年離開羅馬，將近十年的時間，他的風格在羅馬扎根苗莊。卡羅・沙拉契尼（Carlo Saraceni）、奧拉齊歐・博爾詹尼（Orazio Borgianni）、斯巴達里諾（Spadarino）等卡拉瓦喬主義畫家聲名大噪。卡羅・沙拉契尼生於威尼斯，最擅長喬久內一脈相承的纖細風景表現，對羅馬風景畫的流行頗有貢獻，然而他在羅馬時醉心於卡拉瓦喬，開始模仿他的畫風。一六一九年，階梯聖母教堂（Santa Maria della Scala）拒絕了卡拉瓦喬的〈聖母之死〉畫作，轉向沙拉契尼訂購畫作。沙拉契尼畫出的同主題作品，與卡拉瓦喬大異其趣，聖母還活著，並與使徒一起祈禱。沙拉契尼的作風雖然展現出仿自卡拉瓦喬的精妙明暗表現，但保有威尼斯特有的抒情性。

奧拉齊歐・博爾詹尼最

初受到丁托列多和巴薩諾的影響，在西班牙繪製作品，一六〇六年來到羅馬之後，藉著激烈明暗和冷酷的寫實主義風格，成為卡拉瓦喬主義的代表畫家。一六一二年，在踝足三位一體會委託下，他為四泉聖卡羅堂（Chiesa di San Carlo alle Quattro Fontane）畫了〈聖卡羅的幻視〉，描繪米蘭的聖人卡羅・博羅梅奧仰頭幻視三位一體光輝，陷入恍惚之中，以超自然的光表現法悅的境界，成為貝尼尼（Gian Lorenzo Bernini）和科爾托納（Pietro da Cortona）等巴洛克美術的濫觴。

一六一五年以後，巴托羅謬・曼弗雷地將以往限用於宗教畫的卡拉瓦喬風格，套用在風俗畫中[3]，在北方的畫家間風靡一時。卡拉瓦喬自己在初期的風俗畫和少年肖像上，並沒有用那麼強烈的明暗對比。曼弗雷地運用卡拉瓦喬圓熟期特有的激烈明暗，來描寫緣自初期卡拉瓦喬的酒館和賭場場景，許多都是腰部以上的半身群像，雖然也有假藉聖經主題，如〈彼得不認主〉或〈妓院的放蕩子〉，但還是以酒館和賭場等陰暗場景的描寫占大宗。有些畫作

3　Cat. mostra, *Dopo Caravaggio: Bartolomeo Manfredi e la Manfrediana Methodus*, Milano, 1987; N. Hartje, *Bartolomeo Manfredi (1582-1622): Ein Nachfolger Caravaggios und seine europäische Wirkung. Monographie und Werkverzeichnis*, Weimar, 2004; G. Papi, *Bartolomeo Manfredi*, Soncino, 2013.

午看幾乎難以分辨到底是宗教畫還是風俗畫。尤其是幾名男女在暗景中喝酒、演奏樂器、飲食的情景，是在曼弗雷地創作之後，最受畫家們喜愛的主題。瓦倫汀（Valentin de Boulogne）和昂瑟斯特（Gerard van Honthorst）也反覆畫過這個主題。這個主題的淵源，來自於卡拉瓦喬〈聖馬太蒙召喚〉（插頁圖1）中描繪當代風俗的男子圍坐桌邊的場景，還有十六世紀法蘭德斯地區描繪的〈放蕩子的宴會〉。曼弗雷地排除了這種畫作中的宗教性和故事，運用卡拉瓦喬式的強烈明暗效果，奠定了半身群像出現的酒館和合奏主題。

其中一些畫作還是能看出故事性與教訓意味。像第二章觸及曼弗雷地的〈酒館的聚會〉（見六九頁），如羅倫佐・佩利柯洛注意到的，年輕人明明正在花天酒地，卻看著畫面外，好像察覺到什麼人。人們認為那是死神到來。如同喬凡尼・馬提內利的〈拜訪宴會的死神〉（見六九頁），是自霍爾拜因之後〈死神之舞〉的一種變形。但是，也可以將它視為與揚・范・黑梅森〈妓院的旅客〉（見七○頁）或卡拉瓦喬〈聖馬太蒙召喚〉一樣，是描寫年輕人洗心革面的場面。即使是死神突然降臨，年輕人也是因為這樣而漸漸後悔享樂生活而放棄，所以，死神降臨與神的召喚，具有共通的功能。受到曼弗雷地影響的畫家們，也會在同種主題，例如尼古拉斯・雷尼爾（Nicolas Régnier）的〈老千和女算命師〉，主角的年輕人看著畫面外，或許也可將他視為逐漸悔改的人物。

在此之後，人們經常將曼弗雷地的作品與卡拉瓦喬搞混。這種風俗畫式的人物、半身的群像、強烈明暗等特徵，稱之為「曼弗雷地手法」（metódus）。尤其受到法國和荷蘭畫家的喜愛，一六二〇年代，模仿卡拉瓦喬風格的年輕畫家，多如過江之鯽。

然而在一六二〇年代末期，這類外國畫家多數離開了羅馬，隨著一六三〇年代巴洛克盛期風格的興起，羅馬的卡拉瓦喬主義者也告終結（但在馬凱大區和西西里島還持續著），或者以和波隆納派的古典主義或威尼斯派結合的形式留存下來。波隆納派畫家當中，採用卡拉瓦喬強烈明暗法的蘭弗朗科和早期桂爾契諾，最具代表性。而且，當羅馬的卡拉瓦喬主義衰退時，西班牙、荷蘭、法國等地才正開始流行。

2 從那不勒斯到西班牙

擁有歐洲最多人口的港口那不勒斯隸屬於西班牙，它的文化也和西班牙本土相連。卡拉瓦喬兩次旅居此地和創作，勢必喚醒了當地的畫家，帶給他們刺激。於是他們繼承了卡拉瓦喬晚年風格，誕生了強而有力的那不勒斯派。那不勒斯於焉成為巴洛克藝術的一大中心地。

在那裡，明暗對比強烈，近乎冷酷的寫實主義開始發展，似要反映西班牙專制政權與民眾活

巴蒂斯泰洛・卡拉喬洛〈聖母無染原罪〉，
1607 年（那不勒斯，斯戴拉聖母堂）

力的兩相衝突，展現光與影激烈對立的那不勒斯社會[4]。

卡拉瓦喬過世前不久為那不勒斯倫巴第的聖亞納堂（Chiesa di Sant'Anna dei Lombardi）繪製的〈基督復活〉，是他在那不勒斯最有名的畫作。可惜一八〇五年侵襲那不勒斯的大地震，震垮了教堂，摧毀了畫作。這座禮拜堂據說還有卡拉瓦喬的〈聖方濟各〉與〈施洗者約翰〉等畫作。此外，這裡也收藏了那不勒斯第一代卡拉瓦喬主義者——巴蒂斯泰洛・卡拉喬洛（Battista Caracciolo）和卡洛・塞利托的作品，簡直成了卡拉瓦喬主義者的展覽場。

卡拉喬洛是一六〇七年卡拉瓦喬剛到那不勒斯時，首先受到影響的畫家，他與胡塞佩・德・里貝拉（José de Ribera）成為最出色的卡拉瓦喬主義畫家，也是那不勒斯派的創始者之一。他在羅馬寄居的時候已接觸過卡拉瓦喬的作品，很快地在一六〇七年繪製

的〈聖母無染原罪〉中，便明白顯示受到卡拉瓦喬〈慈悲七種行為〉的影響。而費納羅利禮拜堂〈基督復活〉對他的影響力，則展現在〈聖彼得的解放〉中。這些作品均顯示出他已完全將卡拉瓦喬的風格融會貫通，藉由光將人物從黑暗裡凸顯出來的效果。身為卡拉瓦喬信徒的他，卻罕見地在濕壁畫也擁有一片天。卡拉瓦喬離去後，他依然長年活躍於畫壇。現在那不勒斯許多教堂裡，都能看到他的傑作。他與卡拉瓦喬似乎私交甚篤，那不勒斯王宮的壁畫上還描繪了他的臉。

□

胡塞佩‧德‧里貝拉生於西班牙的瓦倫西亞，在那裡向弗朗西斯科‧里瓦爾塔學畫。里瓦爾塔是西班牙最早運用卡拉瓦喬式強烈明暗法的畫家，里貝拉很年輕就航行到義大利，在羅馬吸收許多古典畫風，又與北方的卡拉瓦喬主義畫家交流，一六一六年以後定居那不勒

4 C. Whitfield, J. Martineau (ed), exh. cat., *Painting in Naples 1606-1705 from Caravaggio to Giordano*, London, 1982; Cat. mostra, *Civiltà del Seicento a Napoli*, 2 vols., Napoli, 1984; V. Pacelli, *La pittura napoletana da Caravaggio a Luca Giordano*, Napoli 1996. 那不勒斯畫家們的第一手資料 B. De Dominici, *Vite de' pittori, scultori ed architetti napoletani*, Napoli, 1742-43.

斯。在那不勒斯接觸到卡拉瓦喬的作品，對他有了決定性影響。他的畫風展現出更高於卡拉

瓦喬的激烈明暗和毫無轉寰的寫實性。他的作品有許多那不勒斯粗野的下層百姓為藍本，

露骨地表現其醜惡的一面。一六三〇年代以後，刻薄激烈的寫實主義稍見和緩，畫面也變得

明亮，畫面結構顯示出古典的均衡。例如〈聖腓力的殉教〉在明亮的藍天背景下展開生動的

殉教場面，〈雅各之夢〉通往天國的階梯在白日的光線中閃耀等等，均為其代表。一六三七

年，他為那不勒斯的聖・馬提諾修道院所畫的〈聖殤〉，豐富的陰影中抑制著悲痛表現出

來。由於那不勒斯總督和西班牙王公貴族紛紛向里貝拉訂畫，所以他的作品大多運到西班

牙，對該地畫壇造成莫大的影響，為十七世紀西班牙由維拉斯奎茲（Diego Rodríguez de

Silva y Velázquez）和祖巴蘭（Francisco de Zurbarán）代表的美術黃金時代，建立了根基。

爾塔，這位畫家在一六一三到一五年間旅居羅馬，曾接觸卡拉瓦喬的作品。

前面提過，西班牙最早成為卡拉瓦喬主義者的畫家，是里貝拉的老師弗朗西斯科・里瓦

另外，在那不勒斯最早接觸卡拉瓦喬作品的西班牙畫家胡安・鮑提斯塔・麥諾（Juan

Bautista Maíno），從義大利回西班牙途中順路來到那不勒斯，看見〈基督復活〉的畫作，並

受到它的影響，在一六一一到一二年間也畫了相同主題的作品。一般認為這幅畫完好地保留

了卡拉瓦喬佚失傑作的面貌，成為復原該畫作的寶貴資料。但是後來麥諾的作品有著醒目的

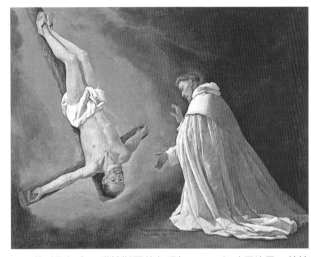

祖巴蘭〈聖佩卓・諾拉斯哥的幻視〉，1629年（馬德里，普拉多美術館）

5　Exh. cat., *Juan Bautista Maino (1581-1649)*, Madrid, 2009.

6　Cat. mostra, *La luce del vero: Caravaggio, La Tour, Rembrandt, Zurbarán*, Milano, 2000.

明亮色彩，已不見暗色調主義風格[5]。

祖巴蘭不曾去過義大利，卻是一輩子保持卡拉瓦喬暗色調風格的畫家[6]。這位畫家在西班牙數一數二的國際港灣都市塞維亞發展，為塞維亞和近郊許多教堂和修道院繪製宗教畫。他的每一幅作品都展現強烈的明暗對比，蒙上濃厚暗影，但並沒有里貝拉那種苛刻和激烈，反倒瀰漫著靜謐安祥的氛圍，似乎也在反映修道院的氛圍。舉例來說，〈聖佩卓・諾拉斯哥的幻視〉表現聖人看見聖彼得倒掛十字架的幻影。聖彼得為超自然的光所籠罩，那團光也照射在聖佩卓・諾拉

斯哥身上。除了聖人與幻影之外，沒有一絲多餘的景物，結構樸素而單純，給人無上的神祕和冥想效果。祖巴蘭於一六三○年代還留下數幅逼真的靜物畫。雖然只是在台上橫排著器物，結構極其單純，但是在強光照映下，器物從陰影中浮凸出來，展現堅定的存在感，充滿宗教畫般的精神性。這種從最卑微的事物中才能看見神的含意，正是西班牙式的宗教精神。

祖巴蘭的所有作品嚴肅單純到近乎禁欲的程度，但藉著光與影的效果，他的畫作還是帶有宗教和神祕的色彩。

口

西班牙的卡拉瓦喬主義者，經由那不勒斯的里貝拉，與那不勒斯人激情的血性結合為一，再藉著塞維亞的祖巴蘭，達到西班牙特有的精神深度和宗教性。

比祖巴蘭年輕一歲的維拉斯奎茲，生於祖巴蘭成名的塞維亞，同樣也從卡拉瓦喬式的寫實主義出發，成就卻迥然有別，最終到達西洋美術史上最巔峰的位置。他向塞維亞的畫家巴契可（Francisco Pacheco）學畫，從描繪身邊人物生活風景的風俗畫、尤其是廚房或附有靜物的廚房畫出發。一六二○年〈煎蛋的老太太〉和〈賣水〉展現驚人的逼真描寫力。他能正確捕捉落在烹調用具和餐具上的光，精確表現出它的質感。此外，在〈基督在馬大與馬利亞

家〉、〈以馬忤斯的晚餐〉中，廚房裡工作的婦人背後有窗，窗外描繪出聖經的故事。兩者在主題上幾乎沒有關聯，但這種「雙重空間」，經由阿爾岑（Pieter Aertsen）和比克勒爾（Joachim Beuckelaer），在十六世紀的法蘭德斯流行起來，算是宗教畫到靜物畫和風俗畫的過渡期領域。

一六二三年，維拉斯奎茲被拔擢為國王腓力四世的宮廷畫家，住進馬德里的王宮。從此之後，維拉斯奎茲的繪畫，一直都在封閉的宮廷裡進行。同時潛心研究宮中大量收藏的北方繪畫或提香的畫作，受到滯居王宮的魯本斯刺激，以及兩次義大利之旅時的鑽研，他的藝術超越了時代，達到無與倫比的高度。一六二九年繪製的〈酒神的勝利〉描繪異教的酒神祭典，但幾乎沒有異教的氛圍，出場的都是西班牙粗魯的民眾，他徹底描繪出民眾的真神韻，賦與顯著的現實感。緣自於卡拉瓦喬的寫實主義和明暗法十分明顯[7]，成為塞維亞時代風俗畫的集大成。這幅作品完成之後，維拉斯奎茲去了義大利，一六三〇年可能在那不勒斯遇到里貝拉。但是，卡拉瓦喬風格在義大利已經過時了，里貝拉也想脫離卡拉瓦喬式的暗色

<hr>

7　關於卡拉瓦喬對維拉斯奎茲和十七世紀西班牙美術的影響，有人提出反駁，並無定論。S. N. Orso, *Velázquez, Los Borrachos, and Painting at the Court of Philip IV*, Cambridge, 1993, pp. 47, 173-178. 宮下規久朗〈維拉斯奎茲與卡拉瓦喬主義者〉，大高保二郎編《維拉斯奎茲與巴洛克繪畫》，ARINA書房，二〇一六年。

調主義。維拉斯奎茲學到義大利漸漸轉向古代雕刻、文藝復興的古典、或波隆納派、盛期巴洛克等新潮流，歸國後他增加了調色盤的明度，二十年後再赴義大利，停留了兩年，之後維拉斯奎茲的筆觸如威尼斯派般自由開闊，畫面充滿了明亮的光。

一六五七年左右〈阿瑞荷妮的寓言〉是維拉斯奎茲後期的傑作。這幅畫就像初期的二重空間作品《基督在馬大與馬利亞家》等，最前方有婦女在紡紗，而後景的掛毯上，描繪了阿瑞荷妮與女神彌涅爾瓦比賽紡織，惹火了女神，因而被變成蜘蛛的情景。對於他對比神話的場面與現實紡織工廠的境況，有多種解釋，像是神話與現實、貴族與勞工等的對比。但一般認為，它意味著彌涅爾瓦所象徵的真正藝術得勝。掛毯和貴婦們所在的後宮殿內的光與空氣，最前面的前景略顯陰暗，但沒有光與影的劇烈對比，畫面精采地表現出午後宮殿內的光與空氣。這種現實的光與大氣的表現，已經超越並預告著十九世紀印象派的到來。

最高傑作〈侍女〉，為西班牙腓力四世宮廷逗畫家維拉斯奎茲集生涯和藝術之大成的作品。正確記錄維拉斯奎茲在宮廷內畫室「皇太子廳」，裡面畫著畫家的自畫像、模特兒瑪格麗妲公主，中央的鏡子裡畫入國王夫妻，畫家與模特兒、現實與虛構巧妙地交織在一起[8]。

彷彿是畫家在巨大畫布前畫入腓力四世夫妻的肖像時，侍女們拉著瑪格麗妲公主進來玩耍的樣子，又或者正在畫公主的時候，國王夫妻前來參觀。公主身邊的侍女和下人，眼神轉

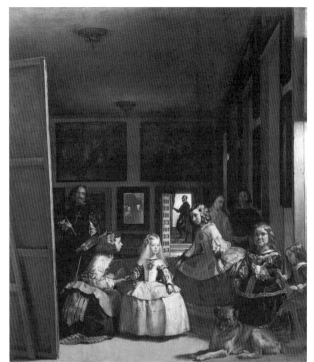

維拉斯奎茲〈侍女〉，1656年（馬德里，普拉多美術館）

關於這幅名作有許多說法，可參考以下論文：大高保二郎《西班牙美的面貌：大高保二郎古稀紀念論文選》〈維拉斯奎茲作〈侍女〉〉，ARINA書房，二〇一六年，一〇七～一二八頁。

向國王夫妻，國王夫妻映在畫面中央的鏡子裡。但又給人一種他們站在觀畫者身邊的錯覺。這裡也像初期雙重空間一般，至高無上的國王夫妻被畫入畫面後面的鏡子裡，與周圍的一切隔開。

當時，人們將國王比喻為反射太陽的鏡子，所以也很適合將國王畫在鏡中的意涵。此外，國王與處於畫面裡的畫家和侍女並沒有待在

同一空間，而是置於畫面之外，可以解釋他藉此讚頌超越時間的國王榮耀。瑪格麗姐公主站在畫面的中心，表示全體皇家對於這位公主蘊含的期待。腓力四世沒有繼承者，皇家的未來託付在公主未來嫁入維也納的同宗哈布斯堡家。

關於維拉斯奎茲自己也和皇族一起出現在畫中，可以解釋為作為畫家的自傲。他成為宮廷總管，提著鑰匙袋，胸口隱約可見紅色的十字架，這是畫家加入聖地牙哥騎士團時畫入的。他手上的畫筆只簡略地畫了兩、三筆，顯得很匆促。這幅自畫像述說著維拉斯奎茲在皇宮的崇高地位與藝術成就。靠近觀看可發現粗率的筆觸十分明顯，但走遠欣賞，卻呈現著鮮活的躍動，在光的效果下，賦予驚人的現實感。無怪乎馬奈等印象派畫家從維拉斯奎茲處學到很多。

維拉斯奎茲繪製的這幅畫，光與影沒有明確對比，光明遍布在畫面各角落。右側牆壁上有的窗敞開、有的窗關閉。白天光線從打開的窗射入，在天花板形成一道道光束。畫面後側的門被護衛唐·荷西·尼耶特·維拉斯奎茲打開，光也從那門口射入。這些光源清晰可見，畫中的光因而極為明確，陰影部分也被柔和的光所侵蝕。以前從來沒有這麼大的空間能表現出明確的光。一六五六年某天馬德里皇宮的一廳，如同鏡子一般就這麼完整的固定下來。站在普拉多美術館的這幅畫前，它給人一股不可思議的氣氛，彷彿自己也走進了這座宮廷。不

禁讓人掉入繪畫是什麼、看畫又是怎麼一回事等思索。畫家盧卡‧焦爾達諾因而稱這幅畫是「繪畫的神學」。

這樣精妙的光影表現，維拉斯奎茲究竟是從哪裡學來的呢？一般認為，他在塞維亞間接受到卡拉瓦喬的影響，孕育了他的畫風。沒有射入陰暗處的戲劇性明暗對比，正確拷貝日常生活中自然光線的技術，肯定是年輕時畫過靜物畫所鍛練出來的。在靜物畫昏暗的畫面和細部描寫上從不馬虎，維拉斯奎茲從這樣的寫實主義出發，在明亮的畫面揮灑豁達的筆觸，不只是空間的深度和光，甚至連空氣都能表現出來。雖是徹底的現實描寫，卻又達到超越現實的魔幻寫實主義。是一幅前人未至，也不允許後人追隨、近乎神蹟的繪畫。三百年後，馬奈等印象派畫家從該處學到很多，但他們還是無法接近維拉斯奎茲的境地。

追求光的西洋美術，因為卡拉瓦喬出現，誕生了藉光影對比將現實變為舞台的繪畫，又因為維拉斯奎茲，揚棄了光與影的相剋，誕生了維持現實原貌而成就的畫作。

3 艾斯海默與魯本斯

十六世紀以後，羅馬聚集了許多外國畫家。各自依照西班牙、法國、荷蘭等出身地建立

畫家村，集中住在一起。前面也提過，十七世紀初期，這些外國畫家一同醉心於卡拉瓦喬風格，自詡為卡拉瓦喬主義者發展所長。後面各章也將提到，法國畫家自西蒙・烏偉（Simon Vouet）之後，陸續出現如瓦倫汀・布洛涅（Valentin de Boulogne）等優秀的卡拉瓦喬主義者。荷蘭畫家自亨德里克・布呂根（Hendrick ter Brugghen）之後，從在羅馬發展後回到烏特勒支發展，自成一派。

德國的亞當・艾斯海默（Adam Elsheimer）卻是不住在這種畫家村的外國畫家。十七世紀，德國因為三十年戰爭而荒廢，別說是美術，連像樣的畫家都很少，但艾斯海默卻被喻為十七世紀首屈一指的大畫家。正當卡拉瓦喬發展大膽的寫實主義和暗色調主義時期，艾斯海默也在羅馬畫出令人注目的夜景畫。只是他畫得慢，而且三十二歲早逝，留下的作品極少。而且那些畫都是為個人繪製的小品，所以影響力並不深遠。

誕生於法蘭克福的艾斯海默，師事當地畫家烏分巴赫（Philipp Uffenbach）之後，二十歲即前往威尼斯，成為漢斯・路登漢默的助手。路登漢默是德國人，在威尼斯專畫抒情的風景畫或宗教畫，是對艾斯海默影響最大的畫家。一六〇〇年艾斯海默搬到羅馬繼續繪畫，但都是畫在銅板上的小品，其中許多風景表現都顯示著纖細的感受性。他最拿手的是夜景表現，〈友弟德與何樂弗尼〉中，畫出陰暗房間裡慘劇在油燈映照下發生的情景，然而全畫又

闇的美術史 116

亞當・艾斯海默〈逃往埃及〉，1609年（慕尼黑，老繪畫陳列館）

充滿著安祥穩定的氣氛，與卡拉瓦喬或阿爾泰米西婭充滿張力又鮮活的景象互成對照。這幅畫是在卡拉瓦喬之後不久所畫，但艾斯海默的光線主義並非來自卡拉瓦喬的影響。而應是繼承了旅居威尼斯時期看見巴薩諾、丁托列多或來自喬久內的夜景表現。

一六〇九年的〈逃往埃及〉，畫面共有三個光源，右邊畫著大大的月亮，中央聖家族的約瑟手持的火炬和左後方的火堆，分別畫得很有巧思。而上方閃耀著滿天星斗，銀河從左上方迤邐到右下方。在他之前，從未有夜色的情景如此真實地捕捉到星光或月光。而且布滿夜空的星星還看得見各種星座，那些星

座的種類與位置關係雖不完整，但據說相當正確[9]。當時伽利略在羅馬，已是用天文望遠鏡

觀察天體的時代，可能也受到了影響。

在〈特洛伊燃燒〉這幅作品裡，也分別畫了遠景各處燃起的火焰、人們逃命時手持的火

炬等光源。從艾斯海默努力正確描繪繪實際的夜景和室內光的表現上來看，他和利用光與影的

表演讓情景更富激情的卡拉瓦喬或卡拉瓦喬主義者，有著涇渭分明的差別。

前述的奧拉齊歐・真蒂萊斯基和沙拉契尼受艾斯海默的影響很大，也畫田園風格的風景

畫，但同時也對卡拉瓦喬傾倒，在大畫面的宗教畫上，他們都展現出模仿卡拉瓦喬的暗色調

主義，而且，艾斯海默也影響到林布蘭的老師彼得・拉斯特曼（Pieter Lastman）和法蘭德

斯最偉大的畫家魯本斯。

一六〇〇年，魯本斯來到義大利，成為曼切華的貢扎加家的宮廷畫家，一六〇一年訪問

羅馬，用心學習古代雕刻或米開朗基羅、拉斐爾等古典美術。此外，他也傾心於當時羅馬最

受注目的卡拉瓦喬，並試著臨摹〈埋葬基督〉。不過他想學習的並不是卡拉瓦喬的明暗法，

而是強大的人物表現與臨場感。一六〇一到〇二年，為羅馬耶路撒冷聖十字聖殿的聖海倫小

堂繪製〈嘲弄基督〉中，他利用燈籠的火將情景的戲劇性凸顯出來，可以看出卡拉瓦喬〈逮

捕基督〉的緊張感、丁托列多〈荊棘冠冕〉的結構，以及拉斐爾〈解救聖彼得〉明暗表現帶

給他的影響。

此外，出生於德國的魯本斯，也和在羅馬的艾斯海默成為好友，並對艾斯海默雖小品又如寶石般閃耀的油彩畫十分欣賞。一心想畫大畫面，且擅長社交的魯本斯，與憂鬱內向的艾斯海默恰成對比。但艾斯海默精妙的光與影效果強烈的影響了魯本斯，使他萌生對夜景表現的興趣。一六〇八年，他為費爾莫的聖斐理伯內利教堂（Chiesa di San Filippo Neri）繪製〈牧羊人的禮拜〉，是一幅基督身體發光的美麗夜景畫。可看出它和科雷吉歐同主題的作品（見四三頁），同樣受到艾斯海默夜景畫的感召。第二年他也為安特維爾班的道明修道會畫過類似的作品，一六一〇年前後，嘗試了多次夜景表現。而在一六一四年繪製的〈聖家族逃亡埃及〉中，讓聖嬰耶穌發光的同時，又在畫面右方畫著光輝的月色，約瑟回頭望月。一六一一年，魯本斯得知艾斯海默過世後，在給朋友的信中感嘆，這是繪畫藝術世界的一大損失。他的〈逃往埃及〉讓人想起艾斯海默的同主題作品，也可說是向這位傑出德國畫家的致敬。

9 橋本寬子〈關於亞當‧艾斯海默的〈逃往埃及〉〉，《美術史論集》第四號，神戶大學美術史研究會，二〇〇四年，六八～八六頁。

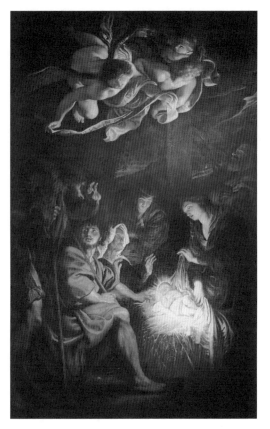

魯本斯〈牧羊人的禮拜〉，1608年（費爾蒙市立美術館）

之後的魯本斯，不再著手這種暗影強烈的夜景表現，但依然保持對光敏銳的感受性，在多幅大型畫作中展示其效果。到了晚年，他轉而描繪農村和身邊的風景，可能是年輕時受到艾斯海默抒情風景畫的影響。涉獵各個領域、成就跨足全歐洲的魯本斯，是相當徹底的巴洛克風格畫家，但他的出發點，仍舊是卡拉瓦喬和艾斯海默的黑暗表現。

4 法國的卡拉瓦喬主義者與「燭光畫家」

十七世紀初期，法國陷入政治和宗教上的紛亂，有才華的畫家們為了尋求典範和發展空間，啟程到西洋美術中心羅馬。他們同樣都受到當時風靡羅馬畫壇的卡拉瓦喬影響，尤其是模仿曼弗雷地將卡拉瓦喬套用於風俗畫的做法，用暗色調描繪市井的風俗[10]。一般來說，法國的卡拉瓦喬主義者不像義大利的那麼富變化，雖然陰暗覆蓋了整個畫面，但他們的特色在於以動作較少的沉默，醞釀靜謐的氣氛。最典型的是一六一一年來到羅馬，尚未回到祖國便在一六三二年早逝的瓦倫汀‧布洛涅。他也製作神話、宗教畫，受到教皇廳的庇護，但畫面中的人物都沉陷在深邃安靜的黑暗之中。

羅馬的法國畫家村的中心人物是西蒙‧烏偉（Simon Vouet），一六一七年，他以〈女算命師〉這類卡拉瓦喬風格的風俗畫起步，不論在風俗畫、宗教畫或肖像畫上，都展現傑出的

10

A. Brejon de Lavergnée, J. P. Cuzin (a cura di), cat. mostra, *I caravaggeschi francesi*, Roma, 1973; J. Penent, *Le temps du caravagisme: la peinture de Toulouse et du Languedoc de 1590 à 1650*, Paris, 2001.

西蒙・烏偉〈聖方濟各的誘惑〉，1623～24年（羅馬，盧奇娜的聖老楞佐聖殿）

畫藝。擺設在河畔聖方濟各教堂的〈聖母誕生〉或盧奇娜的聖老楞佐聖殿裡〈聖方濟各的誘惑〉，都是羅馬教堂委託而繪製的大型宗教畫作。後者畫的是聖方濟各受到惡魔扮成女人來誘惑的罕見情景，畫面右端的蠟燭產生強烈的明暗，表現聖人複雜的心境。

烏偉在一六二七年回到法國，蒙法王路易十三宣詔入宮，在巴黎，他放棄了卡拉瓦喬式的暗色調主義，以及民眾為主角的風俗畫，用清澄的色彩專心一意地繪製富含寓意的女性肖像或異教主題。他用明亮而優美的畫風，為許多宮殿和教堂裝飾，奠定法國巴洛克通往洛可可的基石。

一如烏偉回到巴黎，放棄卡拉瓦喬主義，法國的卡拉瓦喬風格也在巴黎逐漸勢微，但還是殘存在地方[11]。勒皮的居伊・弗朗索瓦於一六○八年到一三年滯居羅馬，回國後，成為法國第一位繪畫卡拉瓦喬風作品的畫家，聲名不墜，直到一六四○年代。在土魯茲，一六二

闇的美術史　122

七年從羅馬回國的尼古拉斯·圖尼埃（Nicholas Tournier）直到過世前約十年時間，他都運用卡拉瓦喬式的明暗法畫出品質極高的宗教畫。此外，出身亞爾的托菲姆·比戈（Trophime Bigot），受荷蘭卡拉瓦喬主義畫家昂瑟斯特的影響，繪製燭光情景的人物畫，有人認為他就是人稱「燭光畫家」（Candlelight Master）的佚名畫家，但詳情不明。

「燭光畫家」與托菲姆·比戈之謎，成為研究卡拉瓦喬主義者最大的問題。四十餘幅夜景畫分成〈聖耶柔米〉與〈嘲弄基督〉等宗教畫，和〈客棧情景〉或〈烤蝙蝠的少年〉等風俗畫，它們都有個共通性：單純化的形態與利用明確陰影表現營造少人數的畫面。〈治癒聖巴斯弟盎的聖伊蓮娜〉中，中間舉高的光亮照耀著青年的裸體和傷口，是一個瀰漫著寧靜緊張感的情景，成為

11 J. Penent, *op. cit.*

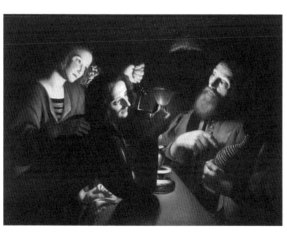

燭光畫家（賈科摩·馬薩？）〈客棧情景〉，1620～40年左右（私人收藏）

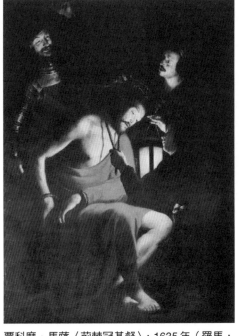

賈科摩・馬薩〈荊棘冠基督〉，1635 年（羅馬，
阿奎洛聖母教堂）

後來喬治・拉・圖爾作品的先驅。一六三九年才回國的比戈與拉・圖爾之間有怎樣的接觸，我們不得而知，但是一般咸信有著明顯的影響關係。

以前史學家尼可遜（Benedict Nicolson）曾把這些作品統稱為一群「燭光畫家」（candlelight master）之作[12]。但不久後，便確定這位畫家就是一六三〇年到三五年逗留羅馬的約阿希姆・馮・桑德拉特談過的夜景半身像作者楚菲蒙蒂（Trufemondi），進而將他與出身亞爾，於一六〇五年前來到羅馬，在一六二〇年到三四年間逗留羅馬的法國畫家托菲姆・比戈畫上等號[13]。

但是，這個傳說的托菲姆・比戈作品群，又出自兩或三個人的手筆。這個論點主要來自於懸於羅馬阿奎洛聖母教堂（Chiesa di Santa Maria in Aquiro）帕喬內小堂三幅夜景

畫的比較。據稱這些畫是禮拜堂主祭壇畫〈聖殤〉的作者，一六三四年有留下支付酬金記錄的「賈科摩大師」、疑是側牆〈荊棘冠基督〉的作者比戈，和〈基督遭鞭笞〉的作者——比戈身邊的佚名畫家三人所畫[14]。而統一為「燭光畫家」的一群作品中，有一說認為稍微單純、風格生硬的作品是比戈本人所繪，品質較高的作品屬於佚名的「燭光畫家」，另一說認為品質最高的「燭光畫家」是賈科摩大師，較為低劣的作品為比戈所繪[15]。

但是在二〇一二年，亞德里安諾·阿曼德拉找到了阿奎洛聖母教堂於一六三四年和三五年的付款紀錄，確定三件作品都付款給一名叫賈科摩·馬薩（Giacomo Massa）的畫家。之

12 B. Nicolson, Un Caravagiste Aixoiz. Le Maître à la chandelle, *Art de France*, 4, 1964, pp. 116-139; id, rev. ed. by L. Vertova, *Caravaggism in Europe*, Torino, 1989, pp. 59-64.

13 J. Boyer, The one and only Trophime Bigot, *The Burlington Magazine*, 1022, 1988, pp. 355-357.

14 W. Prohaska, L'enigma Trophime Bigot, A. Zuccari (a cura di), *I Caravaggeschi: Percorsi e protagonisti*, tomo secondo, Milano, 2010, pp. 317-323.

15 G. Papi, Trophime Bigot, Il maestro del lume di candela e maestro Jacomo, *Paragone*, 585, 22, 1998, pp. 3-80; L. J. Slatkes, Master Jacomo, Trophime Bigot and the Candlelight Master in M. J. Harris (ed.), exh. cat., *Continuity, Innovation, and Connoisseurship*, Philadelphia, 2003, pp. 62-83.

前一直認為出自不同手筆的三件作品，原來全出自馬薩之手[16]。多年來所謂「燭光畫家」的真面目，很可能不是比戈，而是馬薩。但是這間小禮拜堂三幅作品裡，〈基督遭鞭笞〉的繪畫水準低落，假設畫藝最好的〈荊棘冠基督〉作者是馬薩的話，則傳說比戈作品群中水準最好的作品就是馬薩所繪；如〈基督遭鞭笞〉等較低劣的作品，就可以判定是出自馬薩的學生或追隨者之手了。

關於來自亞爾的畫家托菲姆・比戈，一六三〇年代唯一的真跡〈賢者的禮拜〉（羅馬，聖馬可教堂）的風格為矯飾主義風，與暗色調主義差別很大，其他與「燭光畫家」有所關聯的根據，只有傑克・凱爾曼斯記錄夜景畫版畫〈約瑟的木工房〉原作者，寫了比戈的名字。還有桑德拉特記述楚菲蒙蒂是夜景半身像的畫家而已，所以今後他應會從比戈作品群的作者中被剔除掉了吧。不過，「燭光畫家」若不是法國人，而是義大利人馬薩的話，他是怎麼影響拉・圖爾的，就很難解釋了。

無論如何，馬薩在一六三〇年代的羅馬，畫了大量在黑暗中點亮蠟燭或燈籠的昂瑟斯特，或是宗教畫和風俗畫，他的學生也繪製了許多類似的作品。可能是昂瑟斯特一六二〇年回荷蘭之後配合這種黑暗繪畫的需求吧。但是，那些畫作在當時的羅馬已經過時，所以並沒有引起太大的風潮，之後，作者的名字也迅速地被遺忘了。

5 夜之畫家拉・圖爾

洛林公國到十七世紀初期，一直是獨立王國，公爵家與法國、神聖羅馬帝國，以及曼圖瓦、佛羅倫斯締結姻親關係，蘊育出精緻的宮廷文化。[17] 受到矯飾主義影響的傑克・貝倫傑（Jacques Bellange）和喬治・拉爾曼（Georges Lallemand）大受注目，宮廷和富裕市民階層所支持的美術文化欣欣向榮。一五八〇年到一六三五年之間，可以確定的畫家有兩百六十人，版畫家二十人，半數以上都集中在人口達一萬六千人的首都南錫。

出身南錫的畫家尚・呂・克雷爾（Jean Le Clerc）在羅馬成為沙拉契尼的弟子，與老師一起暫留在威尼斯之後，於一六二二年回到南錫，接受洛林公爵和教會的委託，描繪夜景的風俗畫和宗教畫，在南錫傳播卡拉瓦喬主義，呂・克雷爾的〈音樂會〉是大型風俗畫，但不

16　A. Amendola, La cappella della passione in Santa Maria in Aquiro: Il vero nome di Maestro Jacomo, *Bolletino d'arte*, 16, 2012, pp. 77-86.

17　P. Conisbee (ed.), exh. cat., *Georges de La Tour and His World*, National Gallery of Art, New Haven, London, 1997.

是曼弗雷地式的單身群像，而如沙拉契尼的作品，縮小人物對畫面的比重。藉著桌子中央的蠟燭，將背後的人物影子放大，但溫暖的色調，又飄蕩著回歸喬內時代的威尼斯式抒情。

此外，同樣在南錫出身的版畫家雅克‧卡洛（Jacques Callot）一六一一年到佛羅倫斯習得版畫技術，服侍托斯卡尼大公，飛黃騰達了一段時間，一六三二年返國。正當其時，洛林地區受到三十年戰爭的波及，遭受法軍入侵，持續陷入戰亂。卡洛冷靜觀察戰爭的慘況，製作了〈戰爭的災難〉系列版畫。這系列成為哥雅先驅的作品，細緻描寫戰爭的悲慘，控訴人類的殘酷與愚昧。卡洛不是卡拉瓦喬主義者，但從他描繪當代戰亂的悲慘和充斥街頭的貧民身影來說，他已到達近代的寫實主義領域。

畫家喬治‧德‧拉‧圖爾比卡洛晚一年出生於洛林地方，他在這荒涼的戰火地帶繪製夜景畫。拉‧圖爾繪製出水準極高的卡拉瓦喬風格的作品，他的名聲甚至傳到巴黎，不過死後便迅速被遺忘。直到進入二十世紀後，才又突然被翻出來，推崇為十七世紀法國最偉大的畫家之一[18]。長年沉入歷史的陰影中，拉‧圖爾的生涯有太多不明的部分，一五九三年，他在洛林公國塞爾河畔維克出生，是麵包師傅之子，很可能在當地畫家尚‧多科茲之下學畫，一六一七年，與新興貴族之女結婚，二○年移居妻子的故鄉呂內維爾。

關於他在一六一○年到一六一六年之間，是否曾到當時美術的中心羅馬，學者意見分歧，若

是他有去，他應該住在那裡的法國畫家村，接觸曼弗雷地或沙拉契尼、昂瑟斯特等人的畫作，形成他的畫風。昂瑟斯特的夜景畫有效地採用燭光，贏得喜愛。但他一六二〇年回到故鄉烏特勒支，在那裡發展。他的風格成為後來拉·圖爾作品的靈感來源。拉·圖爾說不定曾到荷蘭卡拉瓦喬主義者的中心地──烏特勒支拜訪。此外，也有一說是一六一三年他在巴黎。也有可能他既沒去羅馬，也沒去法蘭德斯，而是在巴黎學藝。但是，如前所述，當時洛林公國的美術文化十分發達，一六〇九年，南錫首都的主教座堂擺置了卡拉瓦喬晚年作品〈聖母領報〉。很有可能在拉·圖爾修習期間入門的南錫畫家傑克·貝倫傑也畫夜景畫，而卡拉瓦喬主義畫家呂·克雷爾是在一六二二年以後才出名，所以，拉·圖爾也很可能一直留在該地，獨自吸收卡拉瓦喬風格。

初期拉·圖爾畫的是非夜景的風俗畫，畫過好幾幅的〈搖弦琴師〉中畫出等身大的盲目老人，雖是白日，老人身後卻落下黑沉沉的影子。搖琴是機械式的小提琴，這位搖琴的貧困音樂家，貝倫傑和卡洛都曾用版畫描繪過，可是那些畫都將老人視為嘲笑或揶揄的對象來表

18 J. Thuillier, *Georges de La Tour*, Paris, 1992, rev. ed., 2002; P. Rosenberg, M. Mojana, *Georges de La Tour*, Firenze, 1992.

現。拉‧圖爾也畫過〈音樂師的爭吵〉來凸顯他們的愚昧。但是洛林是天主教的根據地，在這裡，由方濟各修道院主導的天主教改革思想方興未艾，十分尊重清貧思想，也獎勵對貧民和流浪者的慈善行為。基督是窮人的夥伴，他曾說，沒有人比窮人更接近天國，拉‧圖爾想必是根據這種思想，將窮人畫得如此神氣威嚴吧。〈吃豆的人們〉畫的是一對老夫妻正狼吞虎嚥地吃著可能從修道院或救濟院配給來的豆子，暗示慈善的行為。

裝飾在阿爾比大教堂的十二使徒系列作，應該是他最早期的作品，每一幅都細膩表現社會底層老人身上的皺紋和鬆弛。其中一幅〈聖多馬〉在東京上野的國立西洋美術館展示。沒有將聖人理想化，而把他們畫成百姓或貧民的樣子應來自於卡拉瓦喬，然後普及到那不勒斯的里貝拉，但在這裡，拉‧圖爾將貧苦民眾的韌性和堅強，與為信念而活最後殉教的聖人融合在一起。這些聖人像和連續畫的〈搖弦琴師〉以及畫了兩幅〈聖耶柔米〉描繪的全都是老人，但拉‧圖爾在老人的表現上太優異了，那皮膚和皺紋表現十分獨特，讓人感覺他對細部表現的堅持。

拉‧圖爾還畫過〈賭場老千〉和〈女算命師〉，描寫富有的年輕人。兩者畫的都是有錢少爺受騙的情景，算是個教訓式主題，在警告乳臭未乾的年輕人。這種主題傳承自卡拉瓦喬，深受瓦倫汀、烏偉等法國卡拉瓦喬主義者喜愛。但是與卡拉瓦喬主義者同主題的作品相

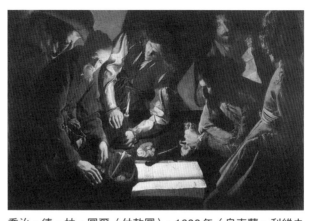

喬治・德・拉・圖爾〈付款圖〉，1630年（烏克蘭，利維夫美術館）

比，拉・圖爾的〈賭場老千〉和〈女算命師〉較明亮，明暗對比較少，尤其是〈女算命師〉背景明亮，可知是在白天的場景。

不過在神祕的〈付款圖〉中，人物藉由放在桌上的蠟燭襯托出來，都在背後的牆壁上落下長長的影子。說法紛云，但可以看出拉・圖爾最早是從夜景畫開始走上繪畫之路。相較於晚年一系列陰影單純到幾近幾何圖形的夜景畫，這些人影複雜，還加入人物的動作、姿勢。俯瞰捕捉的構圖，比曼弗雷地那種卡拉瓦喬主義者，更接近呂・克雷爾的〈音樂會〉或十六世紀法蘭德斯風俗畫的傳統[19]。

男人攤開帳本，眼神銳利地盯著右邊老人付

19 庫桑（Jean-Pierre Cuzin）〈付款圖〉，高橋明也編「喬治・德・拉・圖爾──光與影的世界展」型錄，國立西洋美術館，二〇〇五年，五〇～五一頁。

錢，這個場面，有一說把它解釋為猶大出賣耶穌，正在數算收到的三十個銀幣。不過，就只把它當成老人在付稅金就行了。第二章介紹過卡拉瓦喬的成名作〈聖馬太蒙召喚〉（插頁圖1），也描寫商人用和老人相同的動作付錢，以及想點收的稅吏利未（後來的馬太），這幅畫似乎只截取該部分的景像，卻少了前來召喚稅吏的耶穌。也許他畫的是蒙耶穌召喚前的稅吏馬太。卡拉瓦喬的作品，畫的是坐在畫面左端的馬太握著錢袋，低頭盯著錢看，但聽到神的召喚後立刻覺醒的片刻。拉·圖爾的稅吏也是握著錢袋，低頭沉思著什麼。桌上點亮的蠟燭，顯示其複雜的心緒。我也在第二章提過卡拉瓦喬的〈聖馬太蒙召喚〉，其實或許只是年輕人在賭場裡的幻象。而這位稅吏也許是受到神的召喚，想起聖馬太的故事，而正想幡然悔改的場面。揚·范·黑梅森複製版的〈聖馬太蒙召喚〉裡缺少了耶穌[20]，不同的觀畫者可把它看成單純的兌錢商，也可以看成馬太蒙召的畫。就算是單純的風俗畫，也可依觀者的想法，成為《聖經》故事的一個場面，這種作品多不勝數。不論是哪一種，這個男子都不會一直逗留在玩樂之地吧。

一六二〇年，拉·圖爾向洛林公爵亨利二世請願，以妻子家世和自己畫家的職業為由，獲得免稅的特權。洛林公國自一六三一年後成為法國的屬國，向人民課徵重稅。沒想到一六四二年，稅吏上門來要求拉·圖爾支付家畜的稅金，他不但拒付，而且拿出火槍發射，將對

方趕出去。他一生都展現出對金錢的執著，頑固拒絕繳稅的他，竟然會畫出徵稅的場面，令人難以置信。

拉・圖爾漸漸放棄了風俗畫，專心投入宗教畫的描繪，而且也減少了白天的情景，增加夜景畫。因此，他不再那麼執著於風俗畫裡常見的皮膚或表面的表現，藉著約略的明暗對比，產生古典式的安定感。他之所以轉換畫大量夜景畫，也許是因為一六三三年活躍於南錫的卡拉瓦喬派畫家呂・克雷爾過世了。而且，一六三二年開始，洛林地方爆發鼠疫流行，三○年蔓延到首都南錫，三六年也流行到畫家所在的呂內維爾，許多人感染死去。一六三一年，法王路易十三世看機不可失，進攻洛林，三三年包圍呂內維爾，三六年法軍奪取、放火燒城，拉・圖爾許多作品可能都盡付一炬。在這樣的人間煉獄中，畫家以前畫過的頑強貧民和樂師已不見蹤跡，他開始畫下許多在夜影中冥想的聖人身影。似乎不願再直視現實的殘酷，而轉身凝視內心的世界。

這些畫中，以抹大拉的馬利亞為主題的作品存世最多。每一張畫的都是點著燭光或常夜燈、手拿骷髏冥想的聖女。抹大拉的馬利亞請耶穌驅趕她身體裡的邪靈，後來跟隨耶穌，見

20 B. Wallen, *op. cit.*, pp. 67-77.

證其死而復活之後，據傳在南法博訥山裡修行。由於她遇見耶穌之前失去貞操，所以通常多表現為打扮花俏的庸俗女子，屬於美女圖的一種。但卡拉瓦喬作品中那種捨棄全身裝飾、流下悔恨淚水的情景較受歡迎。尤其是十六世紀後半以後天主教改革的時代，這種「悔悟的抹大拉馬利亞」成為悔悟祕蹟或異教徒改宗的象徵圖像，很受青睞，畫家們似乎都積極地如此表現。

拉‧圖爾畫的抹大拉馬利亞，與其說她在悔悟，更像一位斬斷俗緣的女子在冥想死亡的情景。收藏於洛杉磯、通稱〈抹大拉馬利亞與冒煙的燭火〉（插頁圖4），與收藏在羅亞爾、構圖幾乎相同、通稱〈抹大拉馬利亞與常夜燈〉一樣，可以看到豐滿的抹大拉馬利亞默默注視著常夜燈。燭焰旁有兩本聖經、木製十字架和繩鞭。此外，她的肚子上繞著方濟各會士繫在身上、附有繩結的腰繩，顯示她正在修行。身懷罪惡的女子悔改後成為聖女的抹大拉馬利亞，這樣的主題很適合幫助娼婦重生的修道院和教化設施。因此有些研究者認為，這幅畫是由從事這種事業的女子修道會所繪。而且，收藏於華盛頓、通稱〈鏡中的抹大拉馬利亞〉與藏於紐約、通稱〈有兩道焰的抹大拉馬利亞〉中，臺上都擺著鏡子，前者映出骷髏，後者照映蠟燭。鏡子是象徵這個世界的空虛。另外還有一幅幾近全裸的寬版作品，通稱〈有放書籍的抹大拉馬利亞〉。據推測這些抹大拉馬利亞冥想的主題，是拉‧圖爾作品中需求度

最高的畫作，一六四一年，曾留下以三百法郎賣掉抹大拉馬利亞畫作的紀錄。

數量僅次於抹大拉馬利亞的主題，是聖賽巴斯蒂安。聖賽巴斯蒂安是三世紀後半真實存在的羅馬近衛軍隊長，在聖女伊蓮娜照顧下甦醒，直到後來皇帝命人以棍棒將他毆打至死，偷偷丟沒有當場斷氣，在聖女伊蓮娜照顧下甦醒，直到後來皇帝命人以棍棒將他毆打至死，偷偷丟進羅馬馬克西姆下水道。感染鼠疫，身上會出現箭傷般的斑點死亡，因而這位被箭射中卻沒死的聖人，自中世紀以來成為鼠疫的守護聖人，成為信仰的中心。可能因為如此，在一六三〇年代鼠疫猖獗之時需求度才會升高吧。曼帖那和圭多・雷尼（Guido Reni）等畫家在義大利描繪的，都是聖賽巴斯蒂安被綁在木柱上，遭箭射穿的聖人像，而拉・圖爾描繪的，則是受了箭傷的聖人，在聖女照料之下的情景。一六三九年，拉・圖爾逃離戰亂中的呂・內維爾，前往巴黎，據推測應是去為國王路易十三世繪製《有燈籠的聖賽巴斯蒂安》。國王對這幅畫盛讚不已，據說他下令將房間其他畫作撤下，只掛這幅畫。此畫也因為多次臨摹而廣為人知。畫中伊蓮娜拔出刺進聖人腿部的箭，旁邊擱著燈籠。

後來，拉・圖爾畫了另一幅聖賽巴斯蒂安〈照顧聖賽巴斯蒂安的聖伊蓮娜〉，現在收藏於羅浮宮美術館，另外在柏林也保留了複製畫。聖人如屍體般倒下，伊蓮娜握著火炬，淚流滿面。背後有三名婦女靜靜的嘆息。那景象與耶穌遺體從十字架被放下時，瑪利亞等人哀悼

的聖殤主題如出一轍。婦女們本以為聖賽巴斯蒂安已經斷氣，正在悲嘆難過，但不久後伊蓮娜為他把脈，發現還有一絲氣息，趕緊將他帶回照顧。但是，這幅作品裡的箭深深刺進身體的中央，不像〈有燈籠的聖賽巴斯蒂安〉刺在腳部，再配合上婦女的悲嘆，觀畫者都會覺得男子已經死了。控制昏暗畫面的不是對復活的期待，而是絕望與悲嘆。聖人的身體也沒有光線映照，勉強的從陰影中浮現出來，箭也落下長長的影子。為沉默所籠罩的這個情景中，只有火炬晃動的火焰神奇地凸顯出來。這個焰火比現實更加閃動，宛如擁有自己的意志般呈現不可思議的形狀，似乎化成超自然的光。

與冥想死亡的抹大拉馬利亞一樣，這裡也表現出瀕死前的人性。這與畫家身邊盡被死亡所披覆、時而與死亡交錯的處境不無關係。在拉‧圖爾經歷過被戰亂和瘟疫控制的極限狀況下，他想表現出黑暗就是死亡世界，黑暗中點亮的燈火，就是對生命的希望或救濟吧。拉‧圖爾描繪的火焰，激起觀者對死亡的默想，同時，一定也點亮了對生命的希望。

〈新生兒〉即基督誕生，採取夜景畫最常見的主題。但是，它與一般的降生圖不同，既沒有馬槽，也沒有父親約瑟和家畜，只有馬利亞與母親安娜，手持著蠟燭默默凝視著聖嬰基督。由於他並沒有暗示這是《聖經》的一個場面，所以這幅畫取名為〈新生兒〉而不是〈降生〉。夜景的降生圖裡，幾乎所有的畫作都如第一章所見，聖嬰發出光芒，照亮周圍，預示

著嬰兒就是神。這幅畫沒有那種超自然的光，耶穌只有被單純的燭光照亮，安娜的手遮住了蠟燭火焰，看起來好像嬰兒的頭頂在發光。藉著這種表現將新生兒的誕生昇華為神聖的奇蹟。

另一幅同樣看起來像是基督臉龐在發光的名畫，是〈木匠聖約瑟〉。父親約瑟做著木匠的工作，少年耶穌舉起蠟燭想要幫忙。他像安娜那樣用手掌遮住火焰，但焰光伸展開來，在陰暗中襯托出少年的側臉。以夜景畫這個主題的創始者，是羅馬的昂瑟斯特，並傳揚給卡拉瓦喬主義的畫家，拉·圖爾應該也見過這一系統的畫。但是，昂瑟斯特派在前示範的畫作，蠟燭的光並沒有那麼明亮地照亮耶穌的臉。事實上，僅靠燭光的光線不可能將臉頰照得那麼亮。拉·圖爾的畫是想

拉·圖爾〈木匠聖約瑟〉，1642年（巴黎，羅浮宮美術館）

藉這種人為安排，將日常的情景轉換成神聖的情景[21]。與此相似的作品還有〈聖約瑟的夢〉，據推測他畫的應該是馬太福音中的情景，約瑟夢見了天使，告訴他要與懷孕的未婚妻馬利亞成親。與〈木匠聖約瑟〉中同樣少年的耶穌，約瑟站在熟睡的約瑟身邊。而少年的臉上發出異常的光亮。由於油燈的光被少年的手臂遮住，所以，看起來臉上像發出超自然的光，與〈新生兒〉相同。這幅畫也只是少年想喚醒老人的情景，但藉著光亮，亦可昇華為站在枕邊報訊的天使，成為《聖經》的一個場景[22]。

這些光亮雖然全都是生活中經常可見的人工光源，但在拉・圖爾充滿靜謐黑影的畫面裡，它便轉變成不可思議的聖光，讓人感受到日常中潛藏著神的存在、以及從絕望和死亡中感受到希望和生命。

〈約伯與妻子〉畫的是《舊約聖經》中出現的義人約伯，他失去了兒子和所有財產，還感染了嚴重的皮膚病，在痛苦折磨之中仍未失去信仰，因而被妻子責罵的場景。約伯與妻子形成一個大圓環，妻子的大紅袍製造出單純醒目的形態，占據了大部分畫面，藉由這種古典的畫面造型，可以看出畫家把約伯的苦惱，昇華成一個任何時代都有的普遍問題：為什麼規規矩矩過日子的人，會遭遇不合理的災難？

〈抓跳蚤的女人〉（插頁圖 5）描寫庶民女子用拇指捏死跳蚤的模樣。這裡既不是《聖

經》故事，也不是聖女肖像，只有點在椅子上的蠟燭，照映出女子專心的神性。拉·圖爾與卡拉瓦喬一樣，開始畫夜景畫之後就不再畫風俗畫了，但這幅卻是例外，是一幅純粹的風俗夜景畫。這個女子全副精神都放在抓自己身上的跳蚤，放蠟燭的紅椅子置於與畫面平行的位置，所以椅的背板用抽象的紅色色塊來表現，它與女人的形體產生幾何學式的均衡安定感。這種畫面結構的單純化，符合法國特有的古典主義，也好像藉此暗示日常不足取的小動作，也是偉大而神聖的行為。但是女子與周圍的氣氛，和拉·圖爾繪製過多幅的〈悔改的抹大拉馬利亞〉相近。猛然一看，女子好像正在凝視著椅子上的燭光悔改或瞑想。仔細一看才發現在抓跳蚤。但由此可感覺到，它雖是一幅風俗畫卻帶著嚴肅的宗教氣氛。用黑暗中點亮的蠟燭來代表神的場景多不可數，因此也可解釋為它表現女性的淑德與純潔。不過蠟燭已經燒得很短了，也有人解釋此畫表示女子像奴隸一般消耗了生命[23]。蠟燭既可表現神的光，同時也

21 平泉千枝〈喬治·拉·圖爾作〈木匠聖約瑟〉〉，《美術史》第一五七號，二○○四年十月，一五○─一六六頁。

22 平泉千枝〈關於喬治·拉·圖爾作〈聖約瑟的夢〉〉，《美術史》第二一、二二號，二○○九年，二一～三一頁。

23 P. Choné, *L'atelier des nuits. Histoire et signification du nocturne dans l'art d'occident*, Nancy, 1992, pp. 86-87; Conisbee, *op. cit.*, pp. 96-97.

暗示著生命的有限。

不管如何解釋，就像在〈付款圖〉中談過的，就算只是純粹的風俗畫，也可因為觀點不同，而成為一幅宗教畫的作品。女子雖然只是被跳蚤叮得睡不好覺的庶民，但從她身上也許可聯想到抹大拉的馬利亞的故事，或是正在冥想神的世界或死亡。甚至可以說大片的黑暗和光才是這幅畫的主題。當時的洛林遭受瘟疫和戰火侵襲，衛生狀況惡劣，跳蚤和皮膚病對所有人來說都是習以為常的事物。雖然連串的大災難增加了活在世上的痛苦，但只要一命尚存就值得慶幸。即使處在約伯承受的不幸之中，但黑暗中點燃的燭光，還是能讓人感受到涓涓流長的日常幸福。拉‧圖爾的畫面藉由光的精采安排，和出色的古典結構，讓人彷彿在艱難的日常生活裡，點亮了希望和救贖。而且不論日常大小事，都有機會成為悔改的轉機。即便在生活的勞苦中也一直亮著信仰之光，蠟燭終有燒盡之時，但它似乎也在說明著，在有光時信仰神是十分重要的。

沒有任何畫家能像拉‧圖爾這樣卓越表現光與影的象徵性。正如畫家身處的戰亂地區，人們想從他的作品中找到安寧和希望一般，現代人重新發現拉‧圖爾，被他的畫深深打動，不也是因為人們的心裡存在著廣大荒涼的陰影，精神的土壤早已荒廢不堪的緣故嗎？拉‧圖爾畫中點亮的火焰，即使到了現代，仍不斷地增添光輝。

第四章

巴洛克雕刻的陰影

1 雕刻與光

前面三章，我們看到繪畫中如何表現光與影。相反的，雕刻本身並不表現光和影，而是依靠擺設地點空間的光。展示空間的明亮度，也會左右繪畫的觀賞感受，但雕刻受到的影響更大，呈現的樣貌會因打光程度而異。西洋雕刻長久以來都是黑白單色調，儘管在古希臘時代，一般而言會將衣服和頭髮加上色彩，但在古羅馬以後卻僅以白色大理石來模仿，後來單色調逐漸主導西洋雕刻，中世紀時雖然繼承了單色調，卻也誕生多彩雕刻。直到文藝復興時期，古代傳統復甦，大理石的單色雕刻受到尊崇，但另一方面，民間的雕刻仍延續中世紀以來的傳統添加色彩[1]。

單色調雕刻受到光的影響，比繪畫更明顯。雕刻製造的陰影不是虛構的，而是實際的陰影，與觀者的空間同樣受到光的操縱。雖也受到視角的影響，但什麼樣的光、從哪裡打過來，都會使作品出現全然不同的面貌。

拍攝雕刻作品的照片常會失之千里，因此才會有看不出是同一座作品的情事發生。大多數雕刻都會接受同一方向打來的光，儘管有強弱上的不同，但總是會產生同樣的陰影。尤其

中世紀的雕刻，大半附屬於教堂，所以都接收到來自同方向的光。文藝復興時代的教堂建築即以布魯內萊斯基（Filippo Brunelleschi）為代表，教堂內部大都明亮，不會在雕刻或浮雕上製造濃密的陰影。李奧納多·達文西曾在手札記述，如何在雕刻上打光十分重要，「如果沒有一些濃淡的影子和帶有陰影的光，作品放在一樣的明度下，看起來就像平面。」達文西發現室內若有從上方集中射下的光束，雕刻作品會比放在光線擴散的戶外更具效果。但一直到十七世紀，人們才終於對這一點有了清楚的認識[2]。

到了巴洛克時期，從卡拉瓦喬的革新，在繪畫上產生誇張的明暗戲劇感，雕刻也出現了呼應，開始加強了光與影的對比。卡拉瓦喬的兩幅〈聖馬太傳〉作品掛在聖王路易堂肯塔瑞里小堂側牆，受到一致好評，兩年後，主祭壇也放置了傑克·科巴爾特（Jacques Cobaert）的雕像〈聖馬太與天使〉，但教會拒絕這個作品，又重新向卡拉瓦喬訂製同主題的繪畫作品。那應該是因為與光影交錯的側牆繪畫相比，科巴爾特的雕刻太缺乏張力和戲劇性吧，這

1　R·維托科沃爾（Rudolf Wittkower），池上忠治監譯《雕刻——它的製作過程與原理》，中央公論美術出版，一九九四年，二一三頁。

2　同右，一一五頁。

座雕刻實難抵抗繪畫的豐富戲劇感。於是慢慢地，人們也要求雕刻藝術要能與卡拉瓦喬的戲劇性繪畫看齊了。

2 貝尼尼的綜合藝術

吉安・洛倫佐・貝尼尼（Gian Lorenzo Bernini）將舞臺性的光與影引進雕刻藝術，就像在呼應卡拉瓦喬以後的繪畫。但是，雕刻必須仰賴外部光源，只靠雕刻的造型是不可能營造出有張力的光，畢竟，還必須改造雕刻四周的空間才行。因此只有身兼雕刻家與建築家的貝尼尼，才有可能做到。

貝尼尼本來就有樞機主教希皮歐內・博爾蓋塞作為其贊助者，曾製作〈阿波羅與黛芙妮〉、〈被擄掠的珀耳塞福涅〉等動作激烈的群像雕刻，創作出能承受多角度視角的造型。不久，他接受教堂建築和裝飾的委託。為了讓自己的雕刻能在完善的環境中展示，他加深了固定視角的雕刻，花了許多心思安排戲劇性的光線打在雕刻上。因而作品已不只是雕刻，而幾近活人畫的地步。他漸漸將作品設計得更精練，終於創作出集繪畫、雕刻、建築於一體的宗教性劇場空間。巧妙的光線調整，令教堂內彷彿真實發生奇蹟一般，就像卡拉瓦喬的〈聖

保羅的皈依〉（見七五頁）或〈羅雷托的聖母〉（插頁圖2）所營造的效果。從這層意義上來看，可以說貝尼尼最了解卡拉瓦喬的革新性，而且繼承其開創的效果，擴大了整體空間。

貝尼尼第一件建築作品是聖比比亞娜教堂（Chiesa di Santa Bibiana）。它本是五世紀興建的古剎，一六二三年在主祭壇下方發現聖女的遺體，於是教宗烏爾巴諾八世下令，指名貝尼尼負責全面改建。它的立面（façade）是一條共有三個拱門的涼廊（loggia），上層造型像宮殿般有三面窗，獨創性的式樣十分簡樸。主祭壇有拱門包圍的半圓形後殿，其中立著貝尼尼親自雕塑的等身大聖女像，表現聖女被綁在柱子上遭鞭打死亡時，殉教的那一刻。走近圓柱，可看見聖女手持殉教象徵的棕櫚葉，仰望天上，露出喜悅幸福的表情。貝尼尼為樞機主教製作的多件作品中，一向極盡表現人物激動的動作，但這件作品第一次將內在的要素，即精神性與宗教性放在雕刻上表現。他還製作了暗窗，讓最具效果的光線灑落，打在聖女像上。從這裡讓人感覺到，他很早就有意將空間與雕像融為一體。在這層意義上，這座雕像算是貝尼尼後來豐富的宗教造形的先驅。透過這次的經驗，貝尼尼對雕刻與空間的關係，以及空間神聖化的課題，都變得更為敏銳。

這種嘗試，在蒙托里奧聖伯多祿教堂（San Pietro in Montorio）左邊第二間的萊蒙蒂禮拜堂尤其明顯。一六四〇年，貝尼尼設計的祭壇嵌上弟子弗朗契斯科·巴拉塔（Francesco

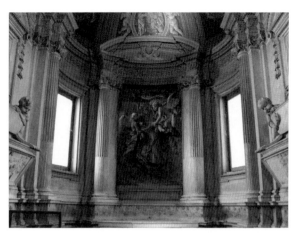

貝尼尼，羅馬，蒙托里奧聖伯多祿教堂萊蒙蒂禮拜堂

Baratta）製作的浮雕〈狂喜的聖方濟各〉，為側面窗射入的光線所照耀。堂內微暗，光源只有左側窗進來的光，恍惚間，聖人被天使帶上天堂的身影，十分戲劇化地浮現出來。這是他第一次嘗試以雕刻為中心，安排整體空間的手法。但貝尼尼可能已從此領略到採光的戲劇性效果。

一六四七年到五二年間創作的勝利之后聖母堂裡的科爾納羅禮拜堂，則是綜合藝術——即巴迪努奇所說「統合建築、雕刻、繪畫的完美綜合體」的典型3。

被天使的箭刺中，陷入恍惚的亞維拉聖德蘭像，放置在正面橢圓形後殿中。兩邊側面猶如戲院的包廂座，分別配置了四位科爾納羅家族的胸像，注視著這場神祕戲碼。從她的視線和姿態，看起來宛如聖女與天使是他們信仰產生的幻象。拱門處有灰泥雕刻的天使和裸童小天使在飛翔，屋頂描繪了聖靈之鴿和天使所在的天堂。三角楣飾（博風板）的背後，鑲了觀者看

3　I. Lavin, *Bernini and the Unity of the Visual Arts*, New York, London, 1980.

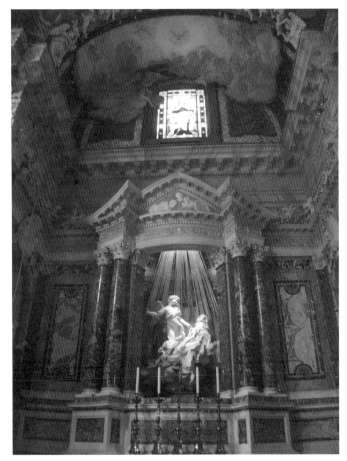

貝尼尼，羅馬，勝利之后聖母堂科爾納羅禮拜堂

不到的黃色玻璃窗，讓光從這裡射入。從這扇窗注入燦爛金黃的光束，進一步從視覺上強調從上方灑在聖女身上的光。它既是射入教堂內的自然光，但同時也表現了來自神的恩寵之光。而且沐浴在光中的聖女，陷在拔出箭時的疼痛與狂喜的恍惚狀態，四肢無力垂下。亞維拉聖德蘭是十六世紀西班牙的聖女，也是赤足加爾默羅會的創始人，她最為人津津樂道的，就是有過許多神祕體驗。一六二二年，她與羅耀拉、沙勿略、內利一同被封為聖人，其中被天使用箭射中胸口的幻視，多次被藝術家具象化。感受痛苦是「模仿基督」的實踐，對基督痴狂的熱情，將肉體的痛苦轉變為靈魂的喜悅。雖然是劇場式的，但撤去了舞臺與觀眾之間的界限，觀者與科爾納羅一家人一起直接參與和幻影。這是貝尼尼第一次嘗試把整個禮拜堂作為一個劇場的構想，再沒有任何雕像能如此呈現，將巴洛克的美學意識展露無遺。這麼大規模的宗教劇，只靠繪畫是無法達成的。只有照耀作品與觀者所在空間的光完全一致，觀者才能參與和喜樂的幻象。

☐

　　從建築到內部裝潢，全部由貝尼尼親自操刀的奎琳崗聖安德肋教堂（Sant' Andrea al Quirinale），規模雖小，但整座教堂完全實現了他綜合藝術的理想。建築與裝飾完全調和，可

以說教堂本身就是一座劇場[4]。這座教堂是為他個人虔誠皈依的耶穌會，自一六五八年到七〇年間建造完成。兩根裝飾柱與大三角楣飾圍繞的立面，由兩支圓柱支撐的門廊（portico）呈半圓狀向外伸出，獨特的形式如同素簡的小神殿。走進呈橢圓形平面的教堂，正面的祭壇

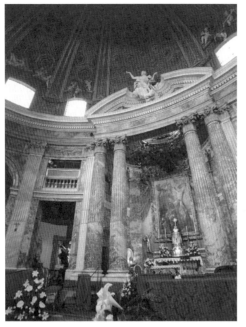

貝尼尼，羅馬，奎琳崗聖安德肋教堂內部

4
G. Careri, *Envols d'amour: Le Bernin: montage des arts et dévotion baroque*, Paris, 1990.

有耶穌會士奎琳艾爾摩‧柯迪西（Guillaume Courtois）描繪的聖安德肋被釘十字架的祭壇畫，其上方是一座乘著雲的聖人大理石像，表現殉教的聖安德肋靈魂，往有天使與聖靈放射狀的灰泥裝飾的金底橢圓形天頂昇天。從畫著天父的塔頂灑下明亮的光，似在迎接聖人歸天。總之，先在觀者面前，鋪陳說明性的殉教圖，上方呈現具象但略

顯抽象的單色聖人像，朝著令人聯想到天堂的金底塔頂，以及射入堂內的光暗示神的存在，在在看得出由死到生、從人到神、從現世到來世、從物質到精神面的階段性結構。這座橢圓形教堂內，從祭壇到塔頂全部是表演聖人殉教到昇天景象的劇場。踏進那裡的人，會與昇天的聖人同樣沐浴在灑入堂內的光線中，感受到神的榮光。但是，站在教堂中央仰望天頂的天父時，眼中已看不到聖人的殉教圖和昇天的靈魂，只能感受降在自己身上的恩寵之光。

貝尼尼晚年，自一六七一年到七四年建築河畔的聖方濟各教堂的艾提耶里小堂（Altieri Chapel）（插頁圖6），它的規模不像科爾納羅小堂那麼大，比較上顯得簡樸，但具有更深遂的精神性[5]。真福盧多維卡・亞伯托尼（Beata Ludovica Albertoni）成為寡婦之後，依然盡力救濟貧苦百姓，一五三三年過世，一六七一年被列為真福者，身為盧多維卡後人的亞伯托尼樞機主教，委託貝尼尼製作。真福者盧多維卡走向死亡時，憂悶於痛苦和喜樂，貝尼尼透過表情、姿態，以及波浪般的衣襬，卓越表現出死去剎那的苦悶與喜樂。教堂的建築雖然維持原樣，但將背景的牆壁向後退縮，調整成日光自天頂灑在盧多維卡頭上的狀態。背後的畫是巴契喬[6]繪的〈聖母子與聖安娜〉。向聖嬰基督伸手的聖安娜，暗示著昇天後的盧多維卡。這裡與建築、雕刻、繪畫融合，構成一齣幻象劇的科爾納羅小堂恰恰相反，建築、雕

闇的美術史　**150**

刻、繪畫各司其職，可以說在更抽象的層次上將它們統合了。而且，這座禮拜堂即使到到日正

當中還是相當陰暗，貝尼尼在這間禮拜堂的側面、觀者看不到的左牆開了窗戶，導入外光。

同樣的，他也在昏暗的蒙托里奧聖彼多祿教堂萊蒙蒂小堂，從側面引入光，照在〈狂喜的聖

方濟各〉上，但那是浮雕。這次，他用來自一個方向的光打在等身大的雕刻上，呈現盧多維

卡臨終之際，神光降臨的光景。從左上方射進來的光，讓大理石盧多維卡的喜樂白晰地浮凸

出來，衣著的凌亂表現其內心的糾結、激烈的痛苦和恍惚的深度。儘管動作誇大，衣袂凌

亂，還是使其成為具有靜謐而深沉冥想性的空間[7]。

貝尼尼導入的光並不像文藝復興的教堂裡或美術館那樣永遠明亮，雖然照射的方向固

定，但隨著季節和時間，有時會變弱，或幾乎沒有。強光照射下的面貌雖然令人感動，但隱

約從昏暗中浮現出來的盧多維卡之美，也充滿神聖之美。這種光的無常，令人感覺上帝的啟示是

5　S. K. Perlove, *Bernini and the Idealization of Death: The Blessed Ludovica Albertoni and the Altieri Chapel,* University Park, PA, 1990.

6　譯注：Baciccio，本名為喬凡尼‧巴蒂斯塔‧高里（Giovanni Battista Gaulli）。

7　宮下規久朗《卡拉瓦喬──聖性與視野》名古屋大學出版會，二〇〇四年，八二～八四頁。

在瞬間出現、又立刻消失於無形的東西，反而提升了場面的宗教性[8]。此外，與繪畫不同的是，光和空間會成為與觀者經驗和時間一起形成的藝術。

3 貝尼尼的後繼者們

貝尼尼的嘗試，讓大家認識到光是雕刻藝術不可欠缺的要素，許多雕刻家都沿著這個方向製作[9]。出身波隆納的亞歷山德羅・阿爾加迪（Alessandro Algardi）是貝尼尼的勁敵，他在一六五一年到五五年，為羅馬的托倫蒂諾聖尼各老教堂（San Nicola da Tolentino）製作〈聖尼各老的幻視〉，這座雕像將原本用繪畫表現的戲劇情景，單純以雕刻來實現。對從畫家起步的阿爾加迪來說，是個不小的挑戰，大概是受到貝尼尼嘗試的刺激所致吧。

人們漸漸要求雕刻要有繪畫表現的表現力，向貝尼尼和阿爾加迪兩人學藝的安東尼奧・拉吉（Antonio Raggi）和艾爾科・費拉達（Ercole Ferrata），也發展出雕刻的爆發力。費拉達在聖阿妮絲教堂雕塑的〈聖阿妮絲〉中，展現出超越貝尼尼的戲劇性表現，連火燒聖女的焰火都用大理石表現。

費拉達的徒弟梅爾基歐雷・卡伐（Melchiorre Cafà）生於馬爾他島，雖然他英年草逝，留

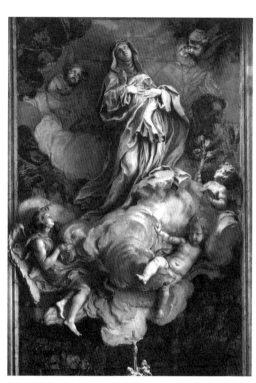

梅爾基歐雷‧卡伐〈西恩納的聖加大肋那的狂
喜〉，1667年（羅馬，大拿坡里聖加大肋那教堂）

8 維托科沃爾，同右，二〇一頁。

9 關於十七世紀的羅馬雕刻，J. Pope-Hennessy, *Italian High Renaissance and Baroque Sculpture*, London, 1970; J. Montagu, *Roman Baroque Sculpture: The Industry of Art*, New Haven, London, 1989; B. Boucher, *Italian Baroque Sculpture*, London, 1998; A. Angelini, *La scultura del seicento a Roma*, Milano, 2005.

10 K. Sciberras, *Melchiorre Cafà*, Malta, 2006.

下的作品不多，卻是巴洛克後期最重要的天才雕刻家[10]。他為羅馬大拿坡里聖加大肋那教堂（Santa Caterina a Magnanapoli）所製作的〈西恩納的聖加大肋那的狂喜〉，顯然受貝尼尼〈聖德蘭的狂喜〉所影響，飄然的衣紋和雲朵，成為繪畫式雕刻的極

致。卡伐沒有當過貝尼尼的助手，卻將貝尼尼的狂喜表現更上一層樓。他為祕魯利馬的聖多明哥修道院製作〈利馬的聖羅莎〉，充滿張力地表現出臨終前聖女的喜樂，應是受到貝尼尼〈真福盧多維卡‧亞伯托尼的狂喜〉所影響。此外，卡伐製作、讓費拉達幫他完成的羅馬聖奧斯定聖殿擺設〈維拉諾瓦的聖托馬斯布施〉，向壁龕內的聖人領取布施的婦人站在壁龕之外，欣賞這雕像的人可以將自己與婦人合為一體，好像自己也分得了聖人的恩惠。把觀者拉入作品中的效果，也可以在該教堂的卡拉瓦喬〈羅雷托的聖母〉中看到，卡伐會不會是從卡拉瓦喬作品裡學來的呢？

一六八〇年，貝尼尼過世，接著在八六年，拉吉與費拉達也相繼過世，於是羅馬看不到有實力的雕刻家了。不過到了一六六六年，柯貝爾（Jean-Baptiste Colbert）在羅馬設立法國學院，許多雕刻家從法國慕名前來。學院請到阿爾加迪的高徒多梅尼科‧奎蒂（Domenico Guidi）教授雕刻，受其影響的法國雕刻家尚—巴斯提特‧錫奧多（Jean-Baptiste Théodon）、皮耶爾‧勒古洛（Pierre Le Gros）、皮耶爾-艾斯提恩‧莫納（Pierre-Étienne Monnot）都在羅馬成名發展。

在貝尼尼綜合藝術的傑作——前面提到的奎琳崗聖安德肋教堂裡，也有勒古洛繼承貝尼尼理想的雕刻作品。一七〇二年，勒古洛受託製作聖史坦尼斯勞斯‧柯斯特加（Stanislaus

皮耶爾‧勒古洛〈聖史坦尼斯勞斯‧柯斯特加〉，
1702～03年（羅馬，奎琳崗聖安德肋教堂）

Kostka，當時還是真福者）的雕像，安置在這間教堂後面耶穌會本部的修道所。聖史坦尼斯勞斯生於一五五〇年，出身波蘭貴族，年僅十八歲便在這個修道所過世。這件作品表現聖人臨終前的狀態，顯示受到貝尼尼、卡伐表現臨終聖人雕像的影響。但他用了幾種有色大理石，是一座色彩豐富的雕刻，據說在微暗的空間裡，如同見到本人的遺體一般。聖人頭部後

面掛著一大幅畫，裡面畫著朝聖人展開雙臂的聖母和丟花的天使們。繪畫與雕刻成為一體，堪稱貝尼尼式的綜合藝術。

這座雕像是勒古洛的會心之作，因而他曾向教團要求，將它從不起眼的耶穌會修道所一室移出，放在一般朝聖客都能看到的教堂內。並提議再製作一座灰泥上色的複製品，設置在修道所內。原因是這麼做有助激發一般信徒的信仰熱情。但是，耶穌會拒絕了。第一，灰泥複製品容易破損，無法得到和大理石同樣的崇敬；其次，教堂在貝尼尼連角落都細心構思之

下，已成為一個完美的空間，擺進外來的雕像，恐將有損空間的統一性，若是如此，更違背了為這教堂奉獻大筆金錢的龐斐利公爵的意願；而最後一點，若為雕刻而另建一座新禮拜堂，需要再花上大筆經費。儘管勒古洛反駁並非如此，但最後還是未能實現其期望。但值得注意的是，教團並非只把教堂視為信仰的場所，也尊重並保護設計者貝尼尼的藝術和意圖。

一般來說，通常是藝術家堅持藝術、美學的主張，而與教會方面的信仰、教義理論對立，但這一次兩方的立場卻倒過來了。勒古洛與耶穌會一連串的對話紀錄，是於一九五五年由法蘭西斯・哈斯克在耶穌會古文書館裡所發現，從前述意義來說，也是美術史上極富深意的史料[11]。

勒古洛一定很想將這件得意之作讓更多人看到，提高自己的名聲，但是只要教會不允許像貝尼尼那樣，建造一個以雕刻為中心的禮拜堂，就作品的環境而言，一開始修道所的小房間反而比較適合。雖然這座雕刻是由黑、黃、紅等彩色大理石組合而成，不用管光射入的方向，是一種令人感覺真人與睡床的構思。聖史坦尼斯勞斯的衣裳是墨黑色，利用對比，讓他白晰的臉和手腳看起來宛如真人。貝尼尼至少在人物上總是使用白色大理石，藉此讓人感受到光的存在，但是那必須限制視角，不可能像勒古洛的作品這樣，有空間讓觀者在作品周圍來回繞行。勒古洛組合有色大理石，加強了現實的錯覺，因此雖然不能達到貝尼尼那種精神

性，但就結果而言，作品不論放在哪裡，都能發揮相同的效果。

這座紀念碑式的雕刻作品，現在仍然安置在奎琳崗聖安德肋教堂附屬的修道院二樓房間。不論何時進去，都包圍在寂靜之中。聖人躺上床上悄然逝去的光景彷彿永遠停駐該處。四周擺放了聖人相關的遺物和畫像，成為思索聖人發生的種種奇蹟和追悼的空間。此外，充斥於房間的微光，將這座設置在中央的雕刻，從美術作品變幻成聖遺物般的膜拜對象。

4 西班牙的彩色木雕

在西班牙，裝飾成繽紛色彩的彩色雕刻，和繪畫同樣都具有重要的功能。這些作品適合天主教改革所推動的信仰大眾化，同時充滿了訴諸民眾情感的逼真感和感傷。每到緬懷基督受難日，慶祝復活的聖週（Semana Santa）等各種慶典或儀式時，就會把安置在教堂的大多

11　F. Haskell, "Pierre Legros and a Statue of the Blessed Stanislas Kostka", *Burlington Magazine*, 97, 1955, pp. 287-291; R. Engass, J. Brown, *Italian & Spanish Art 1600-1750: Sources and Documents*, Evanston, 1992 (1st ed. 1970), pp. 59-68.

數雕刻放在神轎裡，跟隨著宗教列隊外出，煽動民眾純樸的信仰。前面曾提過，在義大利，雕像主要是大理石單色色調作品，但在西班牙卻相反，都是在木雕加上彩色，排拒義大利式的理想化，追求真實的人間百態。許多畫家也製作這類木雕雕刻，如艾爾·葛雷柯（El Greco）即以彩色木雕像而聞名，展現足以與繪畫上的祖巴蘭和牟利羅匹敵的寫實主義和真摯的宗教情感。在西班牙雕刻史上也出類拔萃。西班牙繪畫的黃金時代，與彩色木雕的巔峰時期交會在一起，論及西洋雕刻時，具有不可或缺的重要性[12]。

西班牙雕刻有兩大中心地：北部的瓦拉多利德和南部的塞維亞。瓦拉多利德為卡斯提爾王國舊王府，十六世紀在義大利學畫的法國雕刻家胡安·德·胡尼（Juan de Juni）和在繪畫上也頗有成績的阿朗索·貝魯格特（Alonso Berruguete），雕製自然主義且戲劇性的雕刻作品，成為巴洛克雕刻的先驅。十七世紀出了一位雕刻巨匠葛利哥里奧·費南德斯（Gregorio Fernández），製作出多件逼真但充滿寧靜感的名作，如〈聖殤〉、〈將死的基督〉等名作。瓦拉多利德市的國立雕刻美術館收藏展示了多件由他領軍的瓦拉多利德派雕刻，十分壯觀，但是這些作品都放在有自然光灑入的明亮展示室，雖然很適於觀賞造型和細部，但原本具有的宗教性卻變淡了。

相對而言，在國際貿易港市塞維亞，巨匠馬丁內斯·蒙塔涅斯（Juan Martínez

馬丁內斯‧蒙塔涅斯〈慈悲的基督〉，1603～06年（塞維亞大教堂）

12

J.J. Martín González, *Escultura barocca en España, 1600/1770*, Madrid, 1991.

Montañés）遺留下傑出的十字架像和聖人像，對後世造成重大影響。蒙塔涅斯為塞維亞大教堂製作的〈基督受難〉，讓雕像穿上實際的衣飾，捆在大十字架上。在復活節前的聖週期間，這尊雕像被放在神轎上在街頭遊行。這種雕刻不再只是美術作品，而成為信仰象徵永遠活著。對信徒而言，越接近這些雕刻，越能產生感恩的心情。

塞維亞大教堂裡還有另一件蒙塔涅斯遠近馳名的作品〈慈悲的基督〉。從遠處看，基督是閉著眼睛，但實際上祂微微地張開眼，走近仰望，會剛好與基督的視線交接，激發信徒與基督對話的衝動。現在這尊像依然聚集了塞維亞市民虔誠的信仰，從陰

159　第四章　巴洛克雕刻的陰影

暗中觀賞它，會吃驚其逼真程度。祖巴蘭那幅在陰影中浮現出基督釘十字架上的受刑圖，應該也是企圖達到這種逼真的雕刻效果才創作出來的吧。

畫家巴契可將這座像變成彩色，他的女婿維拉斯奎茲於一六三五年畫了蒙塔涅斯的肖像畫，但其實在一六二一年時，巴契可與蒙塔涅斯曾有對立的場面。塞維亞的聖克拉拉修道院為製作大祭壇時，通常會與雕刻家、畫家、油漆師傅分別簽訂合約，然而教會卻全都發包給蒙塔涅斯，只付給畫家整體報酬的三分之一。巴契可代表畫家的立場，力陳繪畫更高於雕刻的各藝術比較論（paragone），強調在彩色雕刻方面畫家的優勢地位[13]。這場論辯說明了當時在塞維亞，雕刻家與畫家分庭抗禮，雖然合作製作祭壇，但偶爾也處於競爭的態勢。

西班牙的彩色木雕和教堂內的空間與光調和，使場內出現極為真實的上帝樣貌。這些作品有時會被放至戶外，在陽光下閃耀發光。可以說這些作品將人們盼望與造物主相見的幻覺完美呈現。

5 阿桑姆兄弟的綜合藝術

巴洛克風格在義大利並沒有那麼誇張，但越往邊境走，裝飾也變得越冗贅。十七到十八

世紀，在西班牙紅極一時的楚里古拉（Churriguera）家族製作出填滿人物的金色祭壇屏風，幾乎令人產生空間恐怖症。那種風格到了十八世紀，在南美洲大為風行。

十七世紀的德國，經歷宗教改革後的混亂和三十年戰爭，百廢待舉，除了在羅馬發展的亞當・艾斯海默和在威尼斯發展的約翰・里斯（Johann Liss）等人外，並沒有讓人耳目一新的藝術。到了十八世紀，終於進入遲來的巴洛克全盛期。尤其是還保有天主教信仰的德國南部與奧地利，巴洛克風格的宮殿和教堂如雨後春筍般出現，猶如在歌頌戰後的復興。許多城邦中，主教同時也是君主，因而積極振興宗教藝術。教堂建築方面，他們以博羅米尼（Francesco Borromini）和瓜里尼（Guarino Guarini）的風格為範本，進而加入法國古典主義及洛可可，綻開巴洛克的最後風采。猶在義大利學藝的馮・艾爾拉赫（Fischer von Erlach）操刀的維也納查理教堂，成為具博羅米尼風格、既莊重又華麗的巴洛克教堂；巴塔薩・紐曼為維爾茨堡官邸（主教館）開創了輕快卻又絢爛豪華的巴洛克空間，如提埃波羅（Giovanni Battista Tiepolo）的天頂畫與金黃的灰泥裝飾相得益彰的大樓梯空間與皇帝廳；拜仁的維森海里根教堂（Vierzehnheiligen）由橢圓和圓所構成，以弧面呈現流動感的空間效果，在明亮

13
R. Engass, J. Brown, *op.cit.*, pp. 221-226.

的光線照射下，室內裝飾和擺置在中央、由米希耶・丘樹爾（Michael Küchel）所設計的

「恩寵祭壇」相輔相成，讓朝聖者為之沉醉；多米尼庫斯與約翰這對巴提斯特・齊默爾曼兄

弟（Baptist Zimmermann）建設的拜仁維斯朝聖教堂（Wieskirche），外觀簡樸，但內部則用

拱頂畫和灰泥裝飾鋪滿，運用橢圓曲線，展現流動而華麗的內部空間。

而最能代表德國巴洛克風格的巨匠，則是南德的阿桑姆兄弟，他們經手的華麗教堂裝飾

堪稱巴洛克的極致。哥哥科斯瑪斯・達米安・阿桑姆（Cosmas Damian Asam）擅長建築和

繪畫，弟弟艾奇德・奎林・阿桑姆（Egid Quirin Asam）負責雕刻，兩人合作設計一間教

堂，安排空間。兩兄弟把在羅馬學到貝尼尼的巴洛克手法，運用在故鄉的教堂，大展拳

腳[14]。與他們慕尼黑老家相鄰的內波穆克聖若翰教堂（St. Johann Nepomuk），是兩人將建

築、雕刻、繪畫渾然一體的合作結晶，它又以阿桑姆教堂之名為人所熟知。此外，臨多瑙河

而建的威爾騰堡修道院教堂（插頁圖7）中，祭壇以科斯瑪斯的繪畫為背景，在它的襯托

下，聖喬治騎在馬上打敗惡龍的英姿在逆光中浮凸而出。下方是哭泣的公主，而在她背後的

光芒中可見無原罪的聖母。舉頭看到橢圓形的拱頂，是一片光彩耀眼的天堂景象。打開祭壇

背後看不見的窗子，造成更具強力的光線效果，這恐怕也是從貝尼尼的手法偷師而來的吧。

小小的教堂內部完美的統一，推出聖人出場的一幕戲。調節射入堂內的光，成為雕像背後放

阿桑姆兄弟，羅爾朝聖教堂後堂，1717～25年

光的機關，呈現極富舞臺性的幻象[15]。

離威爾騰堡不遠的羅爾朝聖教堂內部，聖母昇天的群眾人物，都以雕刻來表現。祭壇部分，由弟弟艾奇德・奎林製作的聖母浮在空中，呈現聖母升天的故事。而使徒們動作誇張地仰頭凝視聖母朝天光昇去的情景。我們不知他如何把聖母吊在

14 B. Rupprecht, W. von der Mülbe, Die Brüder Asam: Sinn und Sinnlichkeit im bayerischen Barock, Regensburg, 1985; K. Unger, Die Brüder Asam: Barock in Ostbayern und Böhmen, Regensburg, 2000.

15 K. Unger, Als der Barock bayerisch Wurde:Die Brüder Asam, Welterburg, 2008.

空中，但是作品所產生出的一種現實的戲劇效果，是繪畫無法企及的。當觀者與使徒一起茫

然仰望時，好像連時間都忘了，來到這裡的舟車勞頓似乎也有了回報。

這種戲劇效果，是將貝尼尼把空間變成劇場、創造出神聖空間的綜合藝術，更加理想地

發展而成，也展示了巴洛克美術的本質——幻象的視覺化。而這一部分，最重要的是如何賦

予奇蹟和幻象具說服力。這座教堂建於如此偏僻荒涼之地，輾轉來到此地的信徒和朝聖者一

踏進教堂，肯定會嚇得目瞪口呆吧。而且，這個空間的表演須依賴自然光，不同時間和季節

看起來也不同。每次造訪都會有新的感動。除了祭典上的簡陋宗教劇外，沒有看過像樣戲劇

或電影的民眾，在教堂內親眼看到聖人上場、聖母昇天的情景，一定會感到一陣恍惚。那種

驚奇不難想像。這也帶給他們的信仰一個穩固的形體。

在各方資訊和虛擬形象充斥的現代，人們反而會向信仰空間追求樸質而靜謐的氛圍。但

是當世界還在更沉默、混沌的時代，教堂需要的是吶喊似的雄辯和眩惑的裝置。在與日常相

同、平穩又簡樸的空間裡，是無法打動人心的。邊境比都市的裝飾更冗贅，表現更誇大，也

是因為這個原因。

阿桑姆教堂除了慕尼黑和雷根斯堡外，幾乎都坐落在東拜仁地區偏僻難行之地。轉了幾

趕巴士，向只會說德語的村民問路，踩著雪地前進，有時甚至滴著汗水辛苦徒步，才終以抵達，但走進微暗教堂時的感動實在難以言喻。那時似乎多少能體會到，自古以來朝聖者不辭辛勞來到此地，在這空間體嘗到從黑暗中看見光明，等同於從艱苦的人世進入神之國的心境。這是與欣賞美術館展示的作品截然不同的宗教體驗，也教誨了我何謂美術的原點。

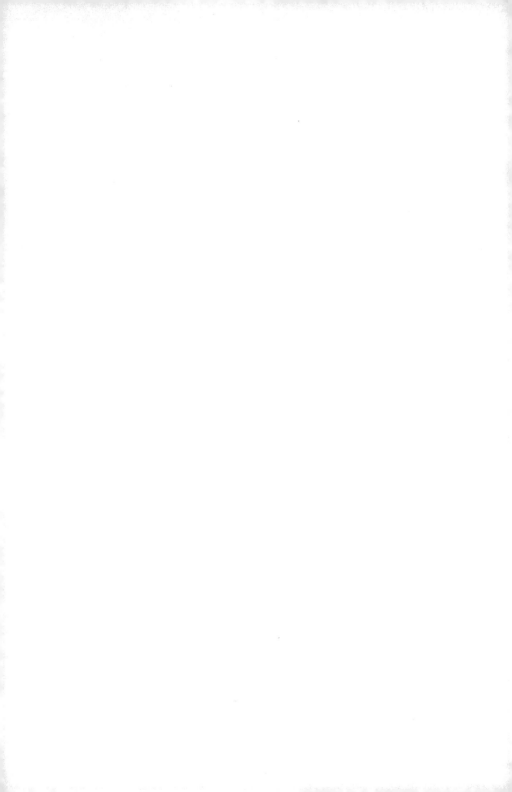

第五章

暗的融解、光的佇所

——從林布蘭到現代美術

1 從烏特勒支派走向荷蘭繪畫的黃金時代

一五八一年，荷蘭宣告脫離西班牙獨立，斥宗教美術為偶像的喀爾文派新教徒占有主流地位，成為一個商業國家。雖然失去教會和宮廷兩大美術贊助者，但透過海上貿易賺進財富的新興市民階級，將繪畫和陶瓷器、絲綢當作嗜好，積極收集，有時也視為投資對象，因而呼應市場需求產生了大量作品。其中最投市民所好的是肖像畫、風俗畫、風景畫、靜物畫，這些現實、平易近人又世俗的領域，發展得最為昌盛。尤其在十六世紀後半經濟到達頂點之後，荷蘭進入美術史上無與倫比的濃密高度黃金時代。科學和哲學也有所發展，因而十七世紀堪稱為「荷蘭的世紀」[1]。

十七世紀一開始，荷蘭的天主教據點烏特勒支成為繪畫的中心地。德里克‧凡‧巴布倫、亨德里克‧特爾‧布呂根、傑拉德‧昂瑟斯特等畫家，在羅馬學習卡拉瓦喬風格而成名，一六二○年代前後，他們各自回國，也成為發展的主力。他們帶來利用強烈明暗表現所繪製的寫實半身像，它也被運用在宗教畫和風俗畫，並於之後長期影響著荷蘭的美術大師們。荷蘭繪畫黃金時代最傑出的畫家弗蘭斯‧哈爾斯（Frans Hals）、林布蘭、維梅爾雖然沒

有去過義大利，但透過烏特勒支派，都深受卡拉瓦喬風格的影響[2]。

最早於一六一四年回到烏特勒支的布呂根，過去融合法蘭德斯風俗畫傳統，畫的都是抒情而有力的風俗畫，但受到昂瑟瑟斯特的影響，也畫起夜景畫。明亮背景搭配豐富陰影的人物表現，為羅馬的蒙托里奧聖伯多祿教堂畫下〈埋葬基督〉，一六二〇年前後回到荷蘭，繪出出色的風俗畫，但沒多久即過世。維梅爾擁有巴布倫的〈老鴇〉，他在自己的作品裡也畫過兩次，作為畫中畫。

一六二〇年回鄉的昂瑟斯特，在烏特勒支發展得最久，連英國和海牙的宮廷都曾來邀約。他在羅馬有個暱稱Gherardo delle Notti（夜的傑拉德），以表現蠟燭或火炬光芒效果的夜景畫馳名一時。在大師雲集的羅馬，他是第一位得到有力贊助人，並接到多起教堂祭壇畫委託的荷蘭畫家。他為羅馬的階梯聖母教堂繪製〈施洗者約翰的斬首〉，為聖母無玷始胎教堂（Santa Maria della Concezione）畫的〈嘲弄基督〉，在陰暗中點亮的火炬把場面照耀得充滿

1　J. Rosenberg, S. Slive, E. H. ter Kuile, *Dutch Art and Architecture 1600-1800*, Harmondsworth, 1966, rev. ed., 1995.

2　A. von Schneider, *Caravaggio und die Niederländer*, Amsterdam, 1967.

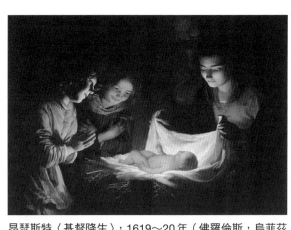

昂瑟斯特〈基督降生〉，1619～20年（佛羅倫斯，烏菲茲
美術館）

張力，提高了主題的緊張感。他在回鄉前的一六一九年到二〇年間，畫了兩幅基督降生圖。兩幅都是夜景畫，聖嬰耶穌發出光亮。第一章曾經解釋過，這種做法是來自瑞典聖人彼濟達的幻視經驗。十六世紀後盛行於義大利，而昂瑟斯特擷取了這種傳統。早期的傳記作者朱利歐・曼契尼（Giulio Mancini）記述，大約在同一時期的一六一七到二一年間，昂瑟斯特畫的聖嬰耶穌發光，照映人們乃是科雷吉歐的創意，阿尼巴列・卡拉契也畫過[3]。卡拉契的作品雖然沒有留下來，但應有受其影響的圭多・雷尼（Guido Reni）、多梅尼奇諾（il Domenichino）、蘭弗朗科（Lanfranco）、西斯多・巴達洛基奧（Sisto Badalocchio）等範例，可看出波隆納派中也流行過夜景的降生圖。

為希皮歐內・博爾蓋塞樞機主教所繪，收藏於羅馬郊外的聖西爾維斯特修道院（San Silvestro）的〈木匠家裡的基督〉，成為拉・圖爾相同主題作品的靈感來源。卡拉瓦喬在畫

闇的美術史　170

面中幾乎不畫出光源，將卡拉瓦喬風格運用在風俗畫畫上的義大利曼弗雷地、里貝拉等拿坡里的卡拉瓦喬主義者，也都一樣，但昂瑟斯特幾乎所有的作品中，都會畫出在黑暗中照亮四周的光源。它雖然有來自天使或聖嬰發出的光，但幾乎是火炬或蠟燭。這種技巧讓卡拉瓦喬的暗色調主義變得較易了解，

對卡拉瓦喬主義的普及貢獻卓著。因為在畫面內畫出光源，可以讓觀者更清楚感覺得到黑暗之光的效果。而且，這幅畫若放置在暗處，畫中的光源更像真的在發光一樣。

第三章敘述的「燭光畫家」或賈柯摩・馬薩，在羅馬畫了多幅半身像，都顯示出受到昂瑟斯特的深厚影響。在拉・圖爾所代表的法國和荷蘭、法蘭德斯，這種做法都極為流行，年輕的林布蘭也是受其吸引的其中一人。

2 林布蘭的微光

一六〇六年，生於萊登（Leiden）磨坊主人家裡的林布蘭，進入萊登大學不久即輟學，

3 G. Mancini, *Considerazioni sulla pittura*, II, ed. A. Marucchi, L. Salerno, Roma, 1956-57, p. 258.

林布蘭〈牢中的聖保羅〉，1627 年（斯圖加特州立美術館）

向當地畫家史瓦涅伯爾夫（Swanenburgh）學畫三年，又向阿姆斯特丹的畫家彼得·拉斯特曼（Pieter Lastman）學了半年，回鄉後開始在萊登開畫室作畫。拉斯特曼於一六〇四到〇七年曾到義大利學畫，受卡拉瓦喬和艾斯海默莫大的影響，主要繪製小品的宗教畫外，也畫艾斯海默風格的夜景畫。林布蘭經由這位老師，學到了群像結構和卡拉瓦喬式的明暗法。[4]

出道後，專門繪製以《聖經》為題材的作品和自畫像。他從年輕時便描繪自畫像，其中多數的臉都隱藏在黑暗中，可知他在研究光與影的效果。林布蘭終其一生都在研究光和影，素描的精湛、厚重的質感（matière）、卓越的結構，他的這些風格特徵，可以說全都受光和影主導，並且也匯聚在那裡。

□

一六二七年，〈牢中的聖保羅〉畫著坐在監獄床鋪上，撰寫福音書的保羅。窗口照進來的光大大打在聖人背後的牆上。這種技巧出現在十六世紀後半的北義大

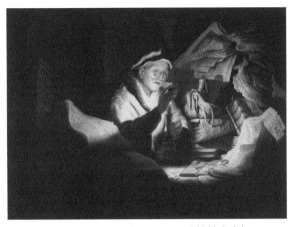

林布蘭〈愚昧財主的比喻〉，1627 年（柏林畫廊）

Exh. cat., *Rembrandt-Caravaggio*, Rijksmuseum, Amsterdam, 2006.

利，文森佐・坎平的〈聖馬太與天使〉鑲著中世紀特有的圓形玻璃窗，映著大大的光線。這幅畫可以在一五一四年杜勒版畫〈書齋的聖彼得〉裡看到。林布蘭恐怕也是受到杜勒版畫的影響，才畫出這種來自窗口的光線反射吧。第二年，他畫的〈神殿的西面與亞拿〉，也描繪同樣的窗光反射。儘管是白天的情景，但為了汲取光與影的舞臺感，便採取這種技巧。

同一年林布蘭繪製的〈愚昧財主的比喻〉中，手持蠟燭的老翁四周看得到帳簿、錢囊和計算錢幣用的秤子，看起來應該是債主。這位老翁即是《新約聖經》〈路加福音〉第十二章裡說的「愚昧財主」。他以累積財產為樂、為滿足，但耶穌說：

「無知的人哪，今夜必要你的靈魂。」也就是說，當天晚上他就會死亡。「凡為自己積財，在神面前卻不富足的。」因為《聖經》上記載著「今夜」，畫家才選擇了夜景[5]。畫中戴眼鏡的老人，只看得到在蠟燭照映下的明亮部分，顯示他沒有意識到廣大的黑暗正包圍著自己。

老人面前的秤，表示上帝會做下審判。蠟燭的單一光源照亮陰暗，可見這作品受到昂瑟斯特和布呂根顯著的影響。燭焰被老人的手遮住，是昂瑟斯特常見的手法，但這並不是單純的模仿，可以感到畫家比昂瑟斯特更注重空間的景深，以及對周圍環境的考量。把錢幣舉到燭火前，細細打量的老人，並沒有露出貪心的神態或表情。拉・圖爾《抹大拉馬利亞與冒煙的燭火》（插頁圖4）中，聖女也是凝視著焰火，可以說本畫也有與它相同的冥想性。如同昂瑟斯特或拉・圖爾，畫中所畫的油燈和蠟燭成為光源的同時，也暗示著神或救贖。如前幾章所述，自卡拉瓦喬的《聖馬太蒙召喚》（插頁圖1）之後，畫家經常會描繪年輕人在賭場或酒館等聲色之地，意識到死神到來，讓人聯想到《聖馬太蒙召喚》、《娼館的浪蕩子》、《死神之舞》等主題。而死神找上貪財老人的這幅作品，也可以定位在這個譜系中吧。

此後，林布蘭沒有再畫這麼接近昂瑟斯特風格的作品，他的明暗法也脫離了卡拉瓦喬和烏特勒支派，成為他個人的技巧。萊登時期的代表作《退還三十枚銀幣的猶大》中，光線從畫面左邊打入神殿裡，猶大合手跪在地上，面前散落著三十枚銀幣。畫面左邊一名男子坐在

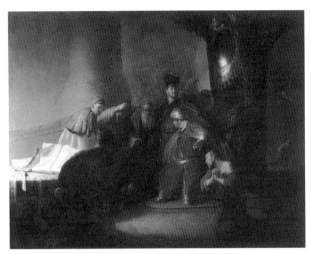

林布蘭〈退還三十枚銀幣的猶大〉，1629年（私人收藏）

光源附近，呈逆光狀態，祭司的衣服和掛在牆上的金屬閃耀晶亮，光和影複雜的交錯著。畫面並沒有對叛徒猶大判罪，而是藉由打入的光，映照出對自身作為懊惱不已的凡人樣貌[6]。藉由不清楚的光源，在畫面內製造出強烈的光影對比，而非一個光源照映的夜景，成為一六三〇年代林布蘭作品的特徵。在一六三〇年所繪的〈感嘆耶路撒冷滅亡的耶利米〉，依然沒有明確的光源。洞穴般的空間裡，奇妙的光線照耀著拄杖老人的四周。左後方繪著遭到破壞的耶路撒冷，但無法判斷。老人跟前放著金屬品和銀幣，與東方風格的墊布一同閃閃

5 幸福輝編《林布蘭與林布蘭派——聖經、故事、神話》，國立西洋美術館，二〇〇三年，七〇頁。

6 尾崎彰宏《梵谷挑戰的「靈魂畫法」——超越林布蘭》，小學館，二〇一三年，一一六～一一七頁。

生光。林布蘭熱中用油彩來表現金色的光輝，畫面充滿金黃色的光明，但既非夕陽光，也非

神光，讓人感到獨特的暖意。那光既非寫實也非妄想，和昂瑟斯特和卡拉瓦喬完全不同性質。

在此之後，林布蘭建立起畫家的自信，移居到阿姆斯特丹。在那裡，他畫了〈杜爾博士

的解剖學課〉等傑作，成為聞名一時的肖像畫家，與出身富裕家庭的女子莎絲姬亞結婚，住

進了豪宅。同一時期，當時荷蘭最頂級畫家魯本斯巨大的力道也給了林布蘭相當的影響。他

為威廉一世製作的受難記系列之一《下十字架》，雖然參照魯本斯有名的同主題作品，但排

除了理想性，把光打在核心人物上。繼而，他贈予對魯本斯高度評價的贊助者康斯坦汀・海

亨斯（Constantijn Huygens）一幅〈被戳瞎眼睛的參孫〉，展現可與魯本斯匹敵的激烈動作

和強有力的人物表現。左邊射入的光營造出強烈的明暗，充滿張力地將慘劇浮現出來。彷彿

把被刺瞎眼睛的參孫，從光的世界放逐出去，引導他進入黑暗世界。林布蘭寫了一句話給海

亨斯，說這幅畫「掛在強光照射的地方，距離稍遠一點看最有效果」，讓人看見他重視畫面

的明暗效果，尤其特別留意如何展示，能提高觀賞效果。

一六三六年的〈達那厄〉，林布蘭罕見地選擇了提香等文藝復興巨匠擅長的異教情色主

題，具有與威尼斯派裸體完全不同的氣氛。它說的是宙斯化成一陣黃金雨，與被幽禁在高塔

的公主達那厄交配的故事。在提香或科雷吉歐的作品裡，黃金雨和金幣灑落在達那厄的裸體

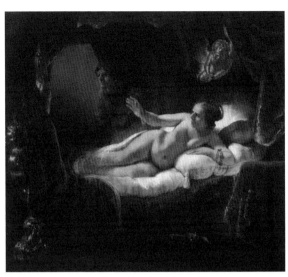

林布蘭〈達那厄〉，1636年（聖彼得堡，艾米塔吉博物館）

上，但這幅畫只用射在達那厄身上的光來暗示。達那厄凝視著那光，朝它伸出手像在招喚它。她的周圍有雙手被綁住代表貞節或幽禁狀態的邱比特，另外床和窗簾也都閃耀著金輝，達那厄的裸體也籠罩在金黃色的微光中。裸體表現有著豐富微妙的陰影，但光是這樣還不夠完整，它也與周圍空間有著完美的協調。只靠顏料來表現金色的光輝，已是林布蘭拿手的技巧，這在〈感嘆耶路撒冷滅亡的耶利米〉中已表露無遺。不過，要達成這種效果並非只靠色彩，還需要讓它閃耀陰影。這畫中並沒有昂瑟斯特那種清晰的明暗對比，但畫面在柔和的陰影襯托下，布滿溫暖的金黃色光，而且紅、綠、黃的色彩效果也很突出。

林布蘭也將這種大膽的明暗法用在肖像畫上。一六四二年完成的代表作〈夜巡〉，是為市民的民警組織──火槍手隊繪製的群體肖像畫。十七世紀荷蘭流行的群體肖像

畫，一般都是橫列排隊的畫面結構，如同現在的紀念照，但是林布蘭為了加入戲劇元素，強調明暗的對比，賦予每個人物各富特色的姿勢或動作，營造出歷史畫的結構。中央的隊長法蘭斯‧巴寧格‧庫克，與副隊長威廉‧范‧萊登比爾夫光亮得如受到聚光燈照射。隊長的手向前伸出，似乎就要走出畫來。全體人員各有各的動作，有的在準備槍、有的在檢查樂器的聲音、有的舉旗，畫家捕捉了他們的動靜，彷彿下一刻就要出動。光照與陰影的部分複雜交錯，不只向兩側伸展，也讓人感受到布景的深度。〈夜巡〉這名字是十九世紀初誤取的名字，因為清漆變黃導致畫面變暗的緣故。但是，在這畫裡展開的光與影的劇場，被當成夜景畫也不足為奇。當時的畫幅比現在更大，但一七一五年，為了將這幅畫從火槍手隊會館搬進阿姆斯特丹市政廳，於是將四邊裁掉了。如果是當初更大的畫面，包圍人物的明暗效果和動作，應該會更具氣勢。

這幅動感十足的大作，始於卡拉瓦喬的明暗法，成功地運用在群體肖像畫上，也展現了林布蘭巴洛克風格的頂點。人們認為群體人物描繪得不太均等，是群體肖像畫的缺點，但林布蘭著重畫面整體的效果，更甚於個別人物的容貌，因而能將群體肖像畫造就成不朽的歷史畫。有人說這幅畫受到批評，因而林布蘭開始走下坡，但這只不過是傳說。他從這時候開始，不再畫別人委託的肖像畫，而是繪製許多由自己選擇主題的宗教畫和獨特的風景畫。

闇的美術史　178

林布蘭的風景畫瀰漫著不安定的氣息，如同暴雨將至，但那並非實景，而是他心靈的景象。利用激烈的陰影，讓人感受到超越單純風景畫的神祕與故事性。卡拉瓦喬以來流行的舞臺式明暗法，雖然歐洲各地的畫家都學得其中真髓，然而只用在宗教畫和風俗畫上。但林布蘭大膽地把明暗法引進乍看不適合的裸體或肖像畫，進而運用在風景畫和銅版畫，在每一種形式上，都大放異彩，達到前人未至的境界。

完成〈夜巡〉的一六四二年，林布蘭的妻子莎絲姬亞死於肺結核，他原本一帆風順的人生出現了陰影。四九年，與他同居的女僕海爾契控告他不履行婚約，為了解決糾紛，他債臺高築，五六年為避免破產，申請將財產捐給市政府，他的作品、收藏，甚至宅邸都遭到拍賣。

❏

林布蘭在增加宗教畫製作時，油彩和銅版蝕刻（etching）的技法也變得實驗性。也就是說，巴洛克式誇張的動作減少，動態少的古典結構增加了。筆觸粗大，顏料塗厚，展現複雜而厚重的質感。金光閃耀消失，光不再造成銳利的明暗對比，而是與黑影融合，在豐富的色彩效果和質感中，奏出微妙的和諧曲。一六四八年的〈以馬忤斯的晚餐〉是最早出現這種後期風格特徵的作品。描述兩名正在吃飯的使徒，沒察覺到身旁的人是復活的基督，直到基督

林布蘭〈以馬忤斯的晚餐〉，1648年（巴黎，羅浮宮美術館）

切開麵包的剎那才醒悟過來。林布蘭在一六二八年萊登時代時，即已畫過這個主題的作品。那幅畫裡，相對於驚訝的使徒，基督處在逆光中，形成戲劇的效果。這種技巧可回溯到卡拉瓦喬〈以馬忤斯的晚餐〉（見七八頁）的巴洛克式表現。收藏於羅瓦爾的第二幅同主題作品，卻充滿了寧靜，基督身上雖然發著光，卻看不見強烈的明暗對比。基督上方是一大片空白，但藉著拱形的壁龕，加大了基督的

神祕感和祂頭部發出的超自然光。提高內在的信仰與精神性，來取代外在的驚愕動作，用與陰影融合的溫暖金黃色光充滿整個畫面，取代光與影的拮抗。更強烈的光是基督前面的桌巾，從那裡反射的光，與基督發出的光形成複雜的光線交錯，這些光似乎在畫面內部靜靜發亮，將情景提升到神祕而神聖的層次。林布蘭以其獨創的明暗法，與卡拉瓦喬主義者或烏特

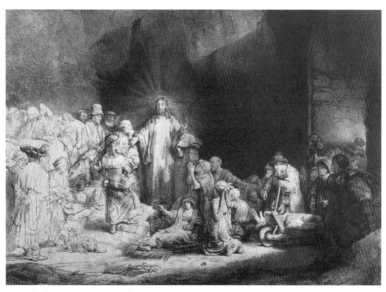

林布蘭〈基督醫治病人（一百基爾德版畫）〉，1649 年左右

勒支派做了切割，可以說他找到了新的光線效果。精妙的光融入色彩，遠離寫實性，讓人感覺到精神深度。這種光與影的融合，才是林布蘭所達到的境界。

林布蘭從很早就從事多件銅版畫的繪製，也在這領域開發實驗性的技法。他不像魯本斯那樣，把銅版畫當成複製自己作品的途徑，而成功地提升到有厚度的風格，宛如用色彩畫上去一般。利用集聚線刻形成蝕刻和直刻（engraving），追求光的效果，引進銅版畫中罕見的戲劇性又大膽的明暗。他的代表作《基督醫治病人（一百基爾德版畫）》，將〈馬太福音〉十九章的數個場面，包括醫治病人的基督、與法利賽人爭論、給孩子們祝福等畫進一

個畫面。畫面右邊，鮮明的明暗對比中，表現病人和窮人來到基督跟前的情景。站在畫面左邊的財主和法利賽人，沒有加上陰影，只用輪廓線來描寫，好像未完成的感覺。這部分可以視為他們在強光下曝光變白的狀態，但僅留給觀者他們存在感淡薄的印象。基督位於兩者之間，似乎掌控著光與影。林布蘭屢屢在銅版上加工，有時第一版（刷）與後面的版有所區隔。在這幅作品裡，第二版的基督背後，加了少許的影子，其他幾乎沒有變更，也許是著手版刻之前做了素描，準備得十分充分，所以第一版幾乎已達完美。[7]

一六六〇年繪製的《聖彼得不認主》（插頁圖8），描繪耶穌被捕之後，聖彼得躲藏起來，面對使女的質問，否認自己認識耶穌的情景。使女左手拿著蠟燭，是林布蘭作品中少見的清楚光源。與早期〈愚昧財主的比喻〉的老人一樣，她用手掌遮住燭火，也藉此讓彼得的身影，和愚昧老人一樣大大浮凸出來。但是光只淡淡照亮全體畫面，而未營造出愚昧老人那種清楚的對比，右上角可見到回頭看著門徒的耶穌。這個主題相當受到義大利的曼弗雷地等卡拉瓦喬主義者所喜愛，主要大多畫成酒館或賭場的昏暗室內一角，彼得遭到質問的場景。

相對於此，林布蘭的這幅作品縮減了風俗畫的設定，把焦點放在被光線照亮的彼得臉部。西洋美術史教授尾崎彰宏認為：「彼得不認主的行為是真的理應責備嗎？如果自己站在彼得的立場，會如何反應？這幅畫不就是丟出這樣的問題？」[8]但林布蘭把光打在驚懼過度而不認主

林布蘭〈自畫像〉，1669年（倫敦，國家美術館）

的可悲門徒臉上，似乎是想聚焦在人性的軟弱上。

林布蘭是個罕見從年輕便持續畫自畫像的畫家，現存的自畫像高達八十件。將這些畫作與畫家已知的傳記事實相對照，可以看得到耐人尋味的一致性。如前述所說，在還是新手畫家的萊登時代，他的自畫像可能為實驗光和影的效果，將半身隱在陰影中；而在阿姆斯特丹，以肖像畫家成名的一六三〇年代，他以仿效文藝復興巨匠的神氣姿態表現自己；在摸索時期的一六四〇年代，幾乎不見自畫像，但到了一六五〇和六〇年代，窮困、不幸紛至杳來的晚年，他畫了多幅平靜凝視自己

7 克莉斯蒂安・頓佩爾《林布蘭》，高橋達史譯，中央公論社，一九九四年。

8 尾崎彰宏《林布蘭——挑戰沒有終點的畫家》，《藝術新潮》，二〇〇三年十一月號，六四頁。

的自畫像；晚年的自畫像群，則反映出毫無虛矯的孤獨身影，再也沒有自負和架子，彷彿脫離了自怨自艾和自我隱藏，淡然地描寫自己的老態，展現出疲憊的表情。林布蘭在過世的一六六九年，畫下最後一幅自畫像，厚塗的顏料中凸顯出安祥老人的容貌，已經沒有光與影的對比，既不是白天也不是夜晚的光從上方灑下，毋寧說它更像是從畫面內部滲透而出的光。

晚年的伴侶漢德麗契於一六六三年過世，心愛的獨子也在六八年先走一步。他的自畫像帶著失去家人和財產的老人對死期將至的了悟，以及看開的透明心境，照映在他身上的朦朧微光，宛如靈魂之光。他學會卡拉瓦喬主義者和烏特勒支派的舞臺化明暗法，一生都在研究光與影的效果，但隨著越近晚年，他將畫作的光隱入了內在，把粗獷的筆觸和顏料的質感合為一體，表現出獨特的光輝和深度。

無論是在羅浮宮、在維也納美術史美術館，或是紐約大都會美術館，每當在歐美大美術館鑑賞大量的作品群，而發生消化不良，看畫看得筋疲力竭的時候，只要看看林布蘭後期的自畫像，似乎就能如釋重負，感受到它在心中靜靜敲響的共鳴。

林布蘭終其一生，留下宛如日記般凝視自己的自畫像，其作品充滿了十九世紀前美術中少見的自傳性元素。但是，即使不知道林布蘭的生平，作品中從平穩、深沉的黑暗浮出畫家個人的情感和深邃的精神性，還是能越過時空，喚起許多人的共鳴。

他在過世不久前繪的〈浪子回頭〉，這種內在的光芒發揮了最出色的效果。浪子講的是《新約聖經》〈路加福音〉第十五章裡，耶穌述說的寓言之一：經營農園的富人家裡有兩個兒子，有一天二兒子要求父親分家，拿了大筆金錢到都市去。但在花天酒地之後，很快就得到報應，落入最低層的生活，只好回家求援。父親溫暖地接納二兒子，開宴席慶祝。但一直

林布蘭〈浪子回頭〉，1669年（聖彼得堡，艾米塔吉博物館）

守在父親身邊勤勞工作的大兒子，對父親的做法深感不平，父親勸解他：「二兒子是死而復活，失而又得。」這故事將父親比喻神，將二兒子比喻凡人，表現神願意接納犯罪者的大愛。以繪畫主題而言最受人歡迎的，是二兒子放蕩胡來開宴會的樣子，而且它不久後便發展成描繪吃喝喧鬧的風俗畫。洗心悔改，回到父親身邊

的〈浪子回頭〉，是這個故事的最高潮，經常也表現在繪畫上，美術史上沒有比林布蘭這幅畫更能打動人心的作品。二兒子剃了光頭，表示悔改的決心，脆在父親跟前。父親閉著眼睛擁抱他，似乎已經瞎了。不管多麼罪孽深重，終歸還是心愛的兒子。這幅畫超越了宗教的意涵，表現出普世的父子之情，塗得極厚的暖調色彩，營造出溫馨氣氛，也表現父親的慈愛。

光打在跪地的兒子與慈祥撫肩的老人身上，但那光又像從畫面的內側滲透出來。右邊的人物應該是大兒子，他不滿二兒子返家的盛大，卻也在微光中溫柔地見證著父子擁抱。後面還有三名男女，隱藏在安祥的黑暗之中。劃破黑暗射入的光芒，將罪惡曝露在白日之下，帶來審判的意味。這溫暖柔和的光，原諒了所有的罪，就如同慈悲包容的神之光。

林布蘭最擅長描繪的經常是這類的弱者。僅僅為三十枚銀幣背叛耶穌的猶大、最敬愛耶穌，卻三次不認主的彼得，他們都像浪子一樣後悔莫及，猶大甚至選擇自盡。身邊為財產圍繞的愚昧老人，在臨死之前，也對自己的人生感到懊悔了吧。林布蘭與這些精神上的弱者有共鳴，將這些人間劇場換成光與影來表現，並為他們打上光，試圖將其從罪惡的黑暗中拯救出來。晚年的作品中，微光暖暖地包圍整個畫面，宛如擁抱浪子的慈愛父親。年輕時，畫家也曾扮演過畫中的浪子，所以或許是將這類弱者與自己聯想在一起也說不定。從這層意義上，林布蘭的一連串自畫像也可視為這齣好戲的延伸。

3 影的消滅──維梅爾

林布蘭在阿姆斯特丹設置了大畫坊，收了許多學生。這些林布蘭派的畫家，幾乎無人能理解老師晚年所到達的精神深度，不是一味模仿他的畫風，就是配合時代的流行口味，捨其畫風而去。但其中也有人展現出優越的才華，尤其是在台夫特發展的卡雷爾‧法布里蒂烏斯（Carel Fabritius），他將林布蘭式的厚塗運用在明亮的光線表現，繪出優秀的作品。一六五四年，他在台夫特發生的火藥庫爆炸事件中喪生，許多作品也付之一炬，但是他卻給了同在台夫特的維梅爾決定性的影響。

台夫特是荷蘭的重要商業都市，領導荷蘭獨立的奧蘭治親王威廉也居住在此，紡織業和釀造業十分興盛，也是荷蘭東印度公司的據點之一，富商雲集，藝術活動相當蓬勃。維梅爾於一六三二年生於台夫特，其生平幾乎無人知曉。關於他的老師，也是說法紛云。他於一六五三年登記為畫家之後，便一直在這座城市發展。四十三歲過世時，留下不少作品。從他存世的紀錄和作品，幾乎不可能探尋其風格變遷。只知道他早期畫過〈基督在馬大與馬利亞家〉之類的宗教畫，不久也畫如〈倒牛奶的女人〉等婦女獨自出現的風俗畫，另外也畫〈台

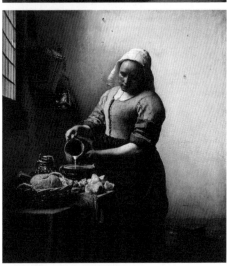

上：維梅爾〈基督在馬大與馬利亞家〉，1655
年左右（愛丁堡，蘇格蘭國立美術館）
下：維梅爾〈倒牛奶的女人〉，1658～59年左
右（阿姆斯特丹國立美術館）

夫特一景〉等風景畫，還有像〈情書〉那種從稍遠的視角強調遠近法的室內畫，晚年也畫過
〈繪畫藝術的寓意〉等寓意畫。他留下的作品不足四十件，大半都不是肖像畫或宗教畫，全
是室內風俗畫。

維梅爾生前雖享有一定的名聲，但過世後很快就被世人遺忘，直到十九世紀法國人錫奧
菲爾‧托雷（Théophile Thoré）重新評價之後，才再度受到世人的矚目。現在不只是荷蘭繪

畫，甚至推崇他為西洋美術史上最偉大的畫家之一。

由於維梅爾被人遺忘了很長的時日，作品大多散失，而且這位畫家下筆緩慢，似乎並沒有繪製太多作品。晚年背著債務貧困過活，但與富裕的妻子及岳母同住，又從父親接手畫商的生意，所以沒有必要量產畫作賣錢。而是可以曠日費時地潛心繪畫少量作品，直到自己滿意為止。因此，他就如同當上西班牙宮廷畫師的維拉斯奎茲一樣，不需考慮出售、只要專心描繪實驗性的作品一樣，反覆研究，成功將作品推升到難以企及的高度。

一般判斷為最早期作品的〈基督在馬大與馬利亞家〉，是一幅以豁達筆觸描繪的大畫面宗教畫，顯示烏特勒支派或卡拉瓦喬主義者的影響。基督到馬大和馬利亞姊妹家時，姊姊馬大為了招待耶穌，忙碌幹活，但妹妹馬利亞卻安坐在耶穌身邊，聆聽主的教誨。姊姊看不下去，出聲責怪，沒想到耶穌卻安慰馬利亞：「馬利亞選擇了上好的福分。」這是〈路加福音〉裡的故事。馬大辛勞工作，馬利亞表現冥想，這兩者對女性來說都被視為重要的美德。維梅爾在此之後，也專門畫當代家庭中婦女的美德。

強光打在基督和馬大的側臉上，坐在耶穌膝前仰頭的馬利亞，臉部藏在白桌巾的陰影中。這是卡拉瓦喬主義者和林布蘭慣用的手法，這種技法叫「陪襯」（repoussoir），讓前景的人物變暗，凸顯後景的中心人物。維梅爾幾乎所有的作品中，都可以看到由左邊射入的

光，但以自然光來說它太強烈，背後的室內極為陰暗，只維持在暗示的程度。總之，這幅畫也像卡拉瓦喬主義者般，只讓中心人物對著光浮凸出來，企圖使故事一目瞭然，並賦予其張力效果。從這幅作品，完全無法想像維梅爾後來明亮的風俗畫。

之後改畫風俗畫的維梅爾脫離了卡拉瓦喬主義的風格，他讓照射整個室內的光，不只打在人物上，也充滿整個空間；不再述說故事或講究戲劇性，而讓空間自己成為一個故事。

〈倒牛奶的女人〉可能是正摸索著從故事畫轉向風俗畫時期繪製的作品，這幅傑作證明一個日常小景，也可以賦予它歷史畫般的不朽地位。一名婦人專心地將牛奶從壺倒進鍋裡，準備用來煮變硬的麵包。構圖極其單純，卻留下難忘的印象。它既無宗教意義，也不是教訓，只是擷取一個日常情景。但似乎在稱頌荷蘭市民的樸實生活。他在空間中給予倒牛奶婦人一個穩固的位置，展現出光明正大的存在感。左邊窗口射進來白天的光在婦人背後的素面牆壁上，形成灰色到白色的漸層，白色部分凸顯出女子的輪廓。並在反射強光的白牆上，細緻地畫出剝落的漆痕、釘子和釘孔。這面牆最初畫了地圖之類的物件，但看得出後來用油彩塗掉了。畫家藉此將光在白牆上的反射，作為畫面重要的構成要素。

窗下的桌面上，擺放著一籃麵包和餐具。它們都在明亮的光線上閃閃發亮。走近畫面，麵包、籃子、陶製器皿、女人的衣裳上，都看得出散布了密密麻麻的白光斑點。這種光粒子

（點畫法）是維梅爾獨有的技法，也成為他可能採用暗箱（camera obscura）的一種來作畫的根據。這種裝置是照相機的前身，使用它將外界投射在投影板上，就能看到這種光粒子。維梅爾後期作品都有顯著的光暈，即失焦般的模糊輪廓，也可以在這種器具造成的影像裡看見。台夫特的鏡片產業興盛，尤其發明顯微鏡的科學家雷文霍克是維梅爾的同年好友，也是維梅爾去世後的財務管理人，維梅爾可能從雷文霍克那裡學到光學知識，著迷於利用光學鏡片捕捉世界的暗箱；另一種說法認為維梅爾沒有使用暗箱，不過一般認為他應該有用那器具捕捉影像、再組織到畫面的構圖，至少是間接地使用過。

維梅爾之所以採用暗箱，應該是他對於如何將有景深的三度空間轉換成平面很感興趣。

但他最主要的目的，還是想正確地捕捉到光。射進房間的光，從照相機暗箱裡看小小的映像，比較容易掌握它的明暗和協調。維梅爾在與發明顯微鏡的同樣環境下作畫，本來就是對畫十分敏感的畫家，一定會想從科學的觀點來掌握光[9]。映在暗箱投影板上的小影像，色彩凝聚下，本身就會發出珠玉般的閃光。儘管是現實的光景，卻呈現出超越現實的美。維梅爾在這影像之美的刺激下，可想見一定會想在繪畫中將日常光景原封不動地昇華為光之藝術。

9
菲利普・史戴曼《維梅爾的照相機》，鈴木光太郎譯，新曜社，二〇一〇年。

維梅爾〈持秤的女人〉，1662～65年左右（華盛頓國家藝廊）

〈倒牛奶的女人〉之後繪製的連串室內風俗畫中，左邊窗口射入的光更柔和些。〈持秤的女人〉裡，左窗下側封住，上半部射入的光雖然不強，但充滿全室。這幅作品在維梅爾來說，是少見帶著教訓式主題的作品。持秤的女人背後，掛著十六世紀法蘭德斯派的畫作〈最後的審判〉。天秤是盛放在最後審判的復活者，按其重量判決是否有罪的工具。通常是由大天使米迦勒持有。在

這作品裡的畫中畫〈最後的審判〉，畫面下半中央應是大天使米迦勒站立的位置，畫著婦人手持天秤，表示婦人擔任米迦勒的角色，暗示她所持的秤是用來審判人類的罪。還有，掛在畫面左端的鏡子，以及桌上的珍珠項鍊、金鎖等手飾，都象徵著現世的虛無（vanitas），訓誨人們世上的財富到了死後就變得毫無價值。這幅作品雖然用了虛無派的框架，但看起來又像荷蘭的主婦用天秤分辨偽幣的風俗畫。然而實際上，婦人拿的天秤上沒有盛放任何東西。

維梅爾不是在畫測量錢幣，而是凝視著天秤在冥想的女子身影，暗示著最後審判。如〈馬可福音〉第四章二十四節「你們用什麼量器量給人，也必用什麼量器量給你們」，她所拿的秤量的其實是靈魂的重量。根據美術史家小林賴子解釋，這幅畫隱含著兩個教訓：一是基督徒等待著最後審判的到來，在等待這真理顯現的期間，公正的評量是每日生活的準則。進而這此評量也會不斷地被永恆真理所評量[10]。

話雖如此，維梅爾的目標倒不是作品的意義和主題，而是如何將日常的景象提升為光的藝術。在〈倒牛奶的女人〉中，強光讓婦人從背後的白牆清晰的凸顯出來。這個作品中，婦人像是融入房間微暗的微光中。婦人的輪廓尤其是上衣和裙子的輪廓暈開，與周圍的空間融合在一起。桌上的手飾雖在閃閃發光，但是光粒子很收斂，只用來表示它是珍珠或金子。維梅爾不做明暗的對照，而是描繪光充滿在空間的狀態。因此，前景的黑暗部分不只是陰影，還有著微微留存的光。感覺畫面整體空間都籠罩在微光之中，可以說它產生了一個光融入黑暗，而非光製造黑暗的空間。

第一章曾經提到，李奧納多‧達文西建議後人避免使用強光，應該畫出多雲天空下的柔

10 小林賴子《維梅爾論——神話解體的嘗試》（增訂版），八坂書房，二〇〇八年，二一一～二一九頁。

和光線，並開創出將人物輪廓融入背景陰影的暈塗法。而維梅爾高度追求光與影的效果，最後也與達文西殊途同歸。不過，維梅爾並沒有像達文西那樣將人物的背景設定為黑暗，而是微光搖曳的牆面，進而簡單地融入其中。對達文西來說，只有人物最重要，背景可能會是〈蒙娜麗莎〉那種與人物沒有關係的微亮山丘，或像〈施洗約翰〉那樣抽象式的漆黑暗影。

相對於此，維梅爾想描寫的是充滿整個房間的光，不只是人物，連背景的牆壁和周圍的小器物都包含在內。因此，人物雖然位在場面的中心，但是畫面真正的主角卻變成了光。維梅爾的人物輪廓也像達文西的暈塗法那樣暈開、朦朧，看不見明確的輪廓線。從X光的檢查發現，這位畫家似乎不畫草稿或素描，而是直接用顏料塗上去。這種做法和喬久內及卡拉瓦喬相同。他們三人都不是用線，而是用光與影的協調去捕捉外界。

維梅爾的作品幾乎都在描繪室內的風俗畫。風景畫只留下兩件，畫的都是他度過一生的台夫特街景。〈台夫特一景〉與〈倒牛奶的女人〉幾乎是同一時期，大約是一六六○年左右的創作，畫的是從運河圍繞的城南、從蘇非河對岸瞭望的風景，看得到水門和教堂的塔。光的效果並不遜於一千室內畫，十分顯著。看著看著，好像能鑽入畫中世界般，給人不可思議的感覺。這幅畫也是十九世紀維梅爾重新被發現的關鍵性傑作。法國作家普魯斯特在《追憶逝水年華》中也大為推崇。可見牆壁部分塗得很厚，有些地方顏料混了沙，建築物和船則用

了很多光粒子，完美呈現日光下的閃亮。

維梅爾在室內描寫上都努力正確捕捉光的閃爍，在屋內更關注明亮光線在建築和水面產生的效果，表現得比專業風景畫家還要正確。荷蘭的風景畫家也依據個人擅長的領域而再區分，雖有專畫夜景如彼得‧范‧戴‧尼爾（Péter van der Neer），但沒有人能像維梅爾一樣在風景畫中展現對光的感受性。義大利在稍早之前，有一位法國畫家克勞德‧洛蘭（Claude Lorrain），其風景畫也完美捕捉到晨光或白天的外光，對西洋的風景畫帶來莫大的影響，但和維梅爾沒有關聯。維梅爾的風景畫只有這件作品和〈小街〉兩件。兩幅畫儘管都沒有任何故事性或戲劇性，甚至是有張力的人物，卻具有吸引觀者的強大力量。

林布蘭的風景畫並不瞄準特定地點，而藉著暴風雨、雲朵傳遞打動人心的故事性，與維梅爾恰成對比；維梅爾雖然沒有故事性的主題人物或有張力的設定，但顯示出光的存在就已經能成為一齣戲了。

維梅爾也和達文西一樣，使用過素面的黑暗背景，如〈女主人與女僕〉及〈戴珍珠耳環的少女〉等。前者描繪的是女主人正在寫信，女僕拿著另一封信進來交給她的情景。兩人的背景都用暗色塗滿。女僕從這片黑暗中出現，女主人迎著左右方打來的強光，呈現與黑暗相反的明亮，這幅畫是例外的作品；而後者〈戴珍珠耳環的少女〉與〈少女〉都不是風俗畫，也

非肖像畫，而是不特定人物的頭像畫，屬於「tronie[11]」的範疇。由於只畫人物，背景的陰暗極具畫效果。少女迎著強光，但沒有擴散到周圍。維梅爾在這裡並沒有描繪充滿畫面全體的光，而像達文西的風格，只讓人物凸顯出來。因而這幅畫被稱之為「北方的蒙娜麗莎」。回頭一瞥的姿態，還是達文西創始的「跨肩肖像」形式。與羅馬畫家圭多‧雷尼著名的〈貝翠斯‧桑契的肖像〉姿態幾乎完全相同，應該是從這幅畫得到靈感吧。回眸一望的少女，兩隻烏溜的眼睛和斗大的珍珠耳環都在光的反射下熠熠生輝，而它藉著背景的陰暗，看起來更加光亮。少女的衣裳和藍黃頭巾交織而成的彩色效果，藉由背景的陰影而更添效果。

〈蕾絲女工〉只繪出專心編織蕾絲的女子上半身，背景雖不陰暗，卻也不是牆壁，只是素面的白。但是如同〈倒牛奶的女人〉的畫裡，左肩明亮而背景略暗，而較暗的右肩背景則較明亮。由於它採取較低的視角，背景不畫任何事物也不顯得不自然。維梅爾難得用右方射入的光線照在女子身上，她和前面桌檯周圍的空間極具現實感。前景看得到紅和白線，如顏料奔流般滴落著，這種肉眼難以捕捉的魔幻描繪，應該是根據暗箱的影像所描繪。這幅畫既不是室內風俗畫也不是頭像，儘管如此，卓越的構圖和光的描寫，只用人物的上半身就能營造出一個空間，利用最少的準備器具繪製出出色的風俗畫，稱得上維梅爾無與倫比的招牌技藝。這幅畫在維梅爾相對於這幅畫，〈繪畫藝術的寓意〉則是將室內做最精緻描寫的作品。

的作品中規模較大，堪稱他個人藝術集大成之作。左邊窗口射入的陽光照耀全屋，將少女背後的牆壁映得白亮閃耀。牆上掛的大荷蘭地圖也因為受光，凹痕和皺摺清晰可見。前景的窗簾看得得到光粒子，但這副遮住窗的簾子捲起，讓觀者有種彷彿自己在偷看這寧靜房間的感受。房間裡，一位畫家正對著畫架描繪少女。擔任油畫模特兒的少女，扮成歷史女神克利俄，她頭戴的月桂冠和手上拿的號角表示其名譽；左手拿的書表示她將留存後世；迎著隱藏窗口射進的光，暗示她處於榮耀之中。一名畫家描繪以荷蘭地圖為背景的女神，這景象既是表現荷蘭的繪畫藝術已擁有不朽的名聲，同時也是畫家維梅爾的自詡自勉吧。

對於少女和這幅畫整體暗示的寓意，有多種說法，不過在維梅爾遺產目錄裡，登記著「表現繪畫藝術的畫」，所以並不是單純描繪畫家作畫的風俗畫，肯定是展現繪畫藝術概念的作品。畫家過世後，申請破產的未亡人唯一盡全力保留的就是這幅畫，可能對他的家人而言也有其特殊意義。這幅寓意畫無非是忠實呈現某天畫室的情景，可以說充滿在房間的光才是畫面的主角。所有的部分都沐浴在光中，光佇留在所有的物體上搖曳晃動。同時代的彼得·德·霍赫等人的風俗畫也描寫光，但明暗的對比較為明顯，看不到如此纖細的光影搖

曳。當然，沒有影子的話就看不見光，維梅爾的光侵蝕、融解了影子。

維梅爾一張夜景畫也沒畫過。雖然夜景畫是可以利用陰暗力量更明確表現光之存在的領域，但他卻不仰賴它。他可能認為蠟燭和油燈的光太弱，不足以傳達光的魅力。於是他珍惜荷蘭短暫的日照時間，細心觀察，反覆試畫，將它的力量發揮到極限，終於進臻超越現實的光的世界。自卡拉瓦喬以後的畫家，都在畫中運用光與影的碰撞來提高緊張感，在作品裡演成戲劇。但維梅爾的光不與影形成對比，而是獲取它自己本身的生命，包覆了整個畫面。光與影已不再是對立的敵人，兩者被捨棄、也被提升，創造出充滿光的奇蹟畫面。也可以說光封印了黑暗，高唱著勝利之歌。此外如第三章所見，這幅畫誕生約十年前，西班牙的維拉斯奎茲《侍女》（見一一三頁）也是一件表現光和空氣振動的奇蹟作品，但維梅爾降低了維拉斯奎茲畫中仍屬支配角色的影，將充滿光的荷蘭室內化為永恆。兩件作品都在述說，始於卡拉瓦喬的寫實明暗表現已達登峰造極之境的里程碑。

維梅爾的晚年與林布蘭一樣陷於窮困，最後在負債中離開人世。申請破產的末亡人在遞給市政府的陳情書上哀訴，因為戰爭的緣故，丈夫的畫和其他經手的畫都賣不出去。她所說的戰爭，是指一六七二年法國入侵荷蘭的戰事。又經歷三次英荷戰爭，荷蘭經濟一蹶不振，同時，美術作品的需求也乏人問津，荷蘭美術失去了以往的光輝。維梅爾的藝術，可說是荷

蘭美術黃金期最後的光芒。他的光之藝術，直到十九世紀印象派誕生才重見天日，現在仍不斷帶給人們感動。

4 卡拉瓦喬主義的殘渣

傳遍歐洲各地的卡拉瓦喬主義（即暗色調主義），到了十七世紀中期，在絕大多數地區都已經與時代脫節，悄悄畫下了句點。義大利早就在一六三○年之後，流行起華麗的巴洛克盛期風格，幾乎看不到陰影充斥的卡拉瓦喬式畫面。在法國，十七世紀中期以後古典主義成為主流，西班牙與荷蘭也從十七世紀末流行起古典主義。十八世紀，繪畫變得十分明亮，法國洛可可繪畫和德國的巴洛克後期濕壁畫，都充滿了明亮的光。

不過，全面充滿光對比的畫風並未完全消失，尤其是林布蘭派活躍的荷蘭，一直留存到十九世紀。例如赫德弗利特‧史哈肯（Godfried Schalcken）便一直畫著落伍的卡拉瓦喬風格，在十八世紀的荷蘭成為最受歡迎的畫家[12]。史哈肯曾向一同在林布蘭門下的黑利德‧道

12 C. Wright, The Masters of Candlelight: An Anthology of Great Masters including Georges de La Tour, Godfried Schalcken, Joseph Wright of Derby, Landshut, 1995.

史哈肯〈拿蠟燭的少女〉，1670 年左右（佛羅倫斯，彼提宮美術館）

伍（Gerrit Dou）和范·胡格斯特拉登（Amuel van Hoogstraten）學畫。曾在林布蘭的萊登時代學畫的道伍，把林布蘭早期的強烈明暗對比，再進一步發展成個人的風格，以仔細的潤飾和細密的描寫贏得人氣，成為所謂「萊登細密派」的創始者。但他也擅長於昂瑟斯特的小型夜景畫。史哈肯受他的影響，畫了很多以蠟燭作為光源和強調陰暗效果的作品。他把以前只限於宗教畫和風俗畫的夜景表現，擴大到所有範疇，也畫有蠟燭的夜景肖像畫。

　　代表作《拿蠟燭的少女》和維梅爾《戴珍珠耳環的少女》一樣，是頭像畫。藉著蠟燭的映照，完美表現少女幻想般的臉龐。蠟燭的焰火如拉·圖爾的畫中常見，用手遮住，手掌發出亮光。但是此情此景，並不是拉·圖爾筆下那樣由寂靜掌控的世界，搖曳的燭焰暗示著有風滲漏進屋裡。史哈肯把用蠟燭或油燈照亮部分臉頰的少女半身像，畫成了抹大拉馬利亞和

做裁縫的女子，也畫過成為夜景表現的經典主題——吹火種的少年。但不論是頭像畫、宗教畫或風俗畫，全都變成同一風格，史哈肯在肖像畫中也引進大膽的明暗效果，至少畫過三幅有蠟燭為伴的特異自畫像。當荷蘭省督威廉三世在一六八九年就任英格蘭國王時，他受倫敦宮廷的召喚，畫了國王的肖像畫，這幅畫也是藉搖曳的蠟燭陰森地映照出國王的怪異肖像畫。這種技巧雖已過時，但史哈肯卻破格地依然受到時代的歡迎。

到了十九世紀，荷蘭仍有畫家繼承史哈肯的夜景畫。在烏特勒支發展的米歇爾・費斯特格（Michiel Versteegh）和亞德利安・穆雷曼斯（Adriaan Meulemans）都擅長畫在蠟燭或油燈下工作的女僕，並博得不錯的名聲。我們在下一章會提到，這些荷蘭的卡拉瓦喬主義者，對日本幕府末期到明治期間造成相當大的影響。

在英國，史哈肯的畫作特別受到好評。這是因為十七世紀初，奧拉齊歐・真蒂萊斯基和昂瑟斯特受王室召喚留下來發展，開拓出容納卡拉瓦喬主義者的空間的緣故。另一方面，歐洲大陸不易傳入新潮流，以致難得出現優秀的畫家（說難聽點就是美術落後國家）。所以到了十八世紀，出現了「遲來的卡拉瓦喬主義」畫家，德比的約瑟夫・賴特（Joseph Wright of Derby）。他最初從肖像畫家起家，一七六五年開始畫起夜景畫，稱為「燭光照片（人工照明繪畫）」，顯示他深受荷蘭的卡拉瓦喬主義者影響。終其一生繪製了多幅工業革命下的英國風

德比的賴特〈空氣馬達的實驗〉，1768 年（倫敦，國家美術館）

俗，或義大利、英國的夜景風景畫[13]。

一七六八年的代表作〈空氣馬達的實驗〉，描繪人們把鴿子放進玻璃容器，看著容器內空氣漸漸抽光、鴿子窒息死亡的實驗。年輕人充滿好奇，看得入神，一個少女轉開眼光，一個少女又怕又愛看等，桌上的蠟燭照映出人們的種種反應，使情景變得充滿戲劇感。左側窗外看得見月光，這是自吉洛拉摩・薩瓦多以來，夜景畫的固定設定。據韋納・布希（Werner Busch）的說法，這裡暗示著三位一體，鴿子代表了地球與聖靈，擁有容器的實驗者——那位老人，代表了天父。從這幅畫可以解讀出當時自然哲學的影響，從近代科學可

知，人的智慧雖有提升，但還是有極限，必須經由超越科學的冥想，才得以理解神的真諦。

畫面右邊，一個沒看實驗、僅凝視著蠟燭火光的老人，就是在冥想自然的神祕[14]。

此外，賴特畫過數次夜間打鐵鋪的畫作，有的看法認為畫面中明亮發光的鐵塊與圍在四周的人群，是在比喻基督教場景中的耶穌誕生與牧羊人。是否帶有傳統的降生圖意義，我們不能確定，但它的確用了降生圖的結構與明暗效果。賴特也一再反覆繪製爆發的火山、煙火等可見明暗強烈效果的夜景畫。他生於工業革命與科學普及的現代社會，雖然肯定那些成果，但還是在追求光與影的神祕精神性。儘管處於明確的理性之光時代，仍不厭其煩地畫著黑暗的神祕，他的暗色調主義，無疑正表現出這種矛盾的心境。這種作風被視為過時，倫敦的學院也不再接受他，直到二十世紀後期重新評價卡拉瓦喬的價值，並再次發現拉・圖爾的畫作，他的作品才終於獲得眾人的青睞。

在德比的賴特的一個世代後，詩人畫家威廉・布雷克同樣也處在工業革命後的社會，卻

13　J. Egerton, exh. cat., *Wright of Derby*, The Metropolitan Museum of Art, New York, 1990.

14　W・布希（Werner Busch）《光（空氣馬達的實驗）——科學與宗教的神聖同盟》，神林恒道譯，三元社，二〇〇七年。

威廉·布雷克〈雅各之夢〉，1800年（倫敦，大英博物館）

沉浸在自己的幻想世界，表現出如〈雅各之夢〉的獨特幻象畫。

〈雅各之夢〉又叫〈雅各的梯子〉，指的是一道通往天國的階梯。這是《舊約聖經》〈創世紀〉中的小故事，敘述雅各前往哈蘭途中在野地過夜、枕著石頭入睡時做了一個夢，夢見天使們從通達天堂的階梯上上下下，而神在天頂對雅各說話，承諾會給他的

子孫以色列人一塊土地。「雅各之夢」從早期基督教美術中出現之後，直到現在為止，一直被廣泛運用在美術或文學上。連結天與地的階梯，也是基督教連結神與人的象徵。這個夢非常祥瑞，所以也有人在臥室的天花板畫上這個主題，以求做個好夢。布雷克的作品中，有著傳統圖像看不見的華麗螺旋梯，發出閃耀的光輝延伸到天上，優美的天使們在階梯間來去。

據說布雷克經常看到天使的幻象，也對別人說過，所以也許這本來就是詩人夢見的光景。

哥雅〈一八○八年五月三日〉，1814年（馬德里，普拉多美術館）

西班牙的哥雅也同樣領略著這些英國畫家看到的啟蒙之光，卻仍一味凝視人的黑暗。身為維拉斯奎茲的後繼者，宮廷內的光之世界已無法滿足他，他製作了《狂想曲》、《戰爭的慘禍》等版畫集，控訴人類的愚昧。進而在描繪拿破崙軍虐殺百姓的畫作〈一八○八年五月三日〉中，大膽地將場景設定在夜晚，呈現壯闊的光影場面。哥雅以歷史畫的規模，畫出這場有數百名馬德里市民被殺的事件。他將無名百姓的虐殺場景昇華，表現成聖人殉教的場面。槍殺市民的士兵們都看不見臉成了陰影，藉由置於中央的燈籠照亮犧牲者——氣絕倒地者、恐懼顫抖者、祈禱者、意圖抵抗者……其中有個高舉雙手的男子閃著白光，他的手掌中看得到聖痕，暗示著他如同耶穌基督一般無罪卻犧牲。哥雅和德比的賴特一樣，將現實情景套進傳統基督教圖像，也利用光和影將其效果更加提升。這裡的陰暗相對於理性之光，暗示

著人類世界的荒謬與悲劇。

十七世紀前半，戰亂結束後成為焦土一片的洛林地區，雅克·卡洛（Jacques Callot）將戰爭的悲慘刻成版畫，拉·圖爾也持續描繪深沉的陰影。直到十九世紀前半，哥雅遭遇拿破崙戰爭，也如卡洛一般將戰爭的悲劇刻印下來，描繪比拉·圖爾更可怕的陰影。在他安享晚年的馬德里郊外家中，留下了一件可怖的壁畫，叫做「黑色繪畫」，生動描繪人類世界愚行、迷信、偏見等荒謬作為的系列作品，令觀者毛骨聳然。其中一幅〈撒頓噬子〉描繪希臘神話中的神，同時也是命運與無知、黑暗的象徵。這位恐怖的神早已見不得光，沉溺在幽黯的背景中。哥雅表現出人類一再重複的愚行、殺戮和社會的黑暗，揭露了人們不想獲得救贖的心底黑暗。

5 近代美術的黑影

法國大革命後，法國經歷種種動亂，終於建立了市民社會，此時興起了追求人性悲劇和社會陰暗的浪漫主義。西奧多·傑利柯（Théodore Géricault）描繪的〈梅杜莎之筏〉，以卡拉瓦喬的明暗手法，捕捉在海難船上求救的人們，將人的極限狀態用光與影的戲劇來表現。

屏棄意識型態和理想，只想描寫真實的現實社會的庫爾貝，也追求寫實主義的起源──卡拉瓦喬，但並沒有強調卡拉瓦喬式的明暗。

不久之後，描繪當代市民生活的歡樂、巴黎風景與郊外田園景致的印象派誕生了。印象派努力將映入眼簾的世界直接拷貝在畫布上，所以他們的風景畫充滿了光亮明快的色調。印象派先驅馬奈模仿維拉斯奎茲的輕快筆法，藉由排除陰影的平坦色塊來描繪當代人物與都市風俗；莫內和畢沙羅則是盡可能保留戶外的明亮，利用分色點描法強調顏料的質感。陰影部分也不用褐色，而利用紫色系的色彩來表現。印象派由於對光過度敏感，否定了固有顏色，試圖忠實捕捉外界映在視網膜裡的世界。印象派興起後，從前掌握西洋繪畫畫面的褐色系色彩，全部被驅逐捨棄，改綻放出明亮的光輝。但同時，畫的形態變得較不分明，也輕視了繪畫所具備的訊息性或意涵象徵。

對於這種形態的印象派繪畫，後印象派畫家曾努力恢復堅定的形態和內涵。生於荷蘭的梵谷受林布蘭宗教世界和豐沛的精神性所吸引，描繪虔誠的農民姿態。他在早期的系列作品，黑暗的畫面中畫著強壯農民在勞動的情景，可以說延續了自卡拉瓦喬一脈相承的荷蘭繪畫傳統。集梵谷荷蘭時代之大成的〈吃馬鈴薯的人〉描繪的昏暗室內，印象派幾乎都沒有畫過。默默吃著馬鈴薯的農民，散發出類似林布蘭宗教畫裡人物的虔敬之感。垂吊於中央的油

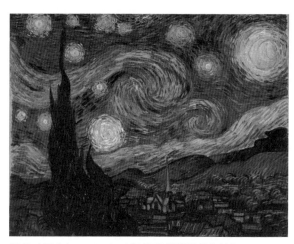

梵谷〈星夜〉，1889 年（紐約現代藝術美術館）

燈燈火，產生強烈明暗的對比，讓表情嚴肅的農民從黑影中浮凸出來。

梵谷前往巴黎之後，漸漸將明亮的色彩納入風格之中，並進而受明亮光線的吸引，搬到亞耳去住。不久，他的精神開始出現異常，住進亞耳近郊聖雷米的聖保羅療養院。在這裡畫的〈星夜〉，相較於傳統西洋夜景畫別具一格，是一幅奇特的作品。星與月在夜空輝映的風景畫，以前也在艾斯海默〈逃往埃及〉（見一一七頁）中見到。梵谷賦予每顆星星異樣的光亮，以起伏的筆觸表現星光和銀河。前景的絲杉帶有襯托的功能，與遠方的教堂尖塔形成對比。這個場面，是從療養院的鐵窗向東方望去的風景，但遠景的村子和教堂都是他自行想像加上去的。總之，這幅夜景是梵谷的心靈風景，利用星和月表達自己激動的宗教情感，屬於一種自畫像。在醫院裡，梵谷對病情的恐懼，在孤獨中渴求神的感情如漩渦般在內心狂亂打轉。自文藝復興開

始在西洋發展的夜景畫，至此成為融合實景和畫家幻想的內心世界。雖然，夜景畫一開始是在帶有降生等宗教性內容，和以光為神的比喻支撐下形成的畫風。梵谷的〈星夜〉堪稱這種基督教世界觀所能到達的夜景畫里程碑。

接著，塞尚克服了印象派，以堅固的造型和獨具一格的筆觸，打開了通往現代繪畫的大門。但他在早期也經常繪畫陰暗的畫面，不像梵谷那種虔誠農民佇立的靜謐黑暗，而是用粗暴的筆觸和厚重的顏料，描繪殺人現場或凌辱等暴力場面，充滿了畫家被壓抑的性和濃濁情感翻騰的激烈。它不是為表現光之效果的夜景畫，而是如同哥雅那樣，反映心靈黑暗的畫面。塞尚的〈聖安東尼的誘惑〉，著手波希、格呂內瓦爾德、祖巴蘭重複畫過的主題，但在塞尚的畫裡，主角聖人被趕到角落，黑暗中浮出肉感的女性裸體，構圖十分獨特。右端有個男人，長相據說酷似畫家好友左拉，女子托著下巴，背後燃燒著熊熊火焰，但它並不是光源。這幅畫引來種種不同的解釋，但可以確定的是，畫家藉畫吐露自己對性的複雜情感。寧可犧牲性造形上的設計和色彩的平衡，也要在暗黑恐怖的畫面中，表現內心翻攪的激情和心中的黑暗。塞尚正因經歷過這樣的作畫體驗，後來才能專注於純粹造形上的實驗。後期作品如〈聖維克多山〉系列充滿古典的調和與均衡，但可以感覺到它的背後偶爾擴散著心靈幽深的黑暗。

威廉・霍爾曼・亨特〈世界之光〉，
1853年（牛津大學基布爾學院）

經歷過工業革命與法國大革命的十九世紀，宗教畫已漸趨勢微。前拉斐爾派的畫家威廉・霍爾曼・亨特（William Holman Hunt）幾次前往巴勒斯坦，繪製為細部描寫為特徵的實證性宗教畫。他的代表作〈世界之光〉表現《約翰福音》第八章二節耶穌的名言：「我是世界的光，跟從我的，就不在黑暗裡走，必要得著生命的光。」戴著荊棘冠和王冠的耶穌提著燈籠，站在門口，用有傷痕的手敲門。這也提示著《啟示錄》第三章二節的話：「看哪，我站在門外叩門，若有聽見我聲音就開門的，我要進到他那裡去，我與他，他與我一同坐席。」沒有門把的門只能從門內打開，表現凡人頑固的心。據說畫家住在果園的小木屋，每天晚上觀察月光下的夜色景致，一邊完成這幅畫。〈世界之光〉一發表便大受讚賞，後來他又改畫成更大幅的作品，在英國各地展覽之後，陳列在聖保羅大教堂。即使經歷了工業革

闇的美術史　210

命，近代社會的人們還是歡迎這類型的畫。就如同暗夜中需要光，任何世代的人心都需要追尋神。

❏

十九世紀末，印象派的寫實主義和對物質文明的反感，人們對精神世界的憧憬和耽溺於文學、詩歌世界的傾向越發興盛，在這種世紀末藝術中，光與影不再是寫實的表現，而富有象徵的意義，成為豐富畫家幻象的工具。古斯塔夫・莫羅或奧迪隆・雷東都是這類藝術的代表畫家。他們畫的是脫離現實、蘊含淫靡之愛和性的黑暗。十九世紀，發明了煤氣燈，不久弧光燈取而代之，為夜晚的街頭帶來了光。[15]

追求繪畫造形自主性的現代主義藝術中，光與影的表現，不再是繪畫的重要構成元素。

應該說，它把這個功能讓給了「光的藝術」──攝影。攝影不只是單純為了記錄外界，經歷二十世紀之後，發展出多色彩的藝術表現，尤其是黑白照片，使光與影的對比更鮮明地浮現

15 W・希維布修（Wolfgang Schivelbusch）《打開黑暗的光──十九世紀的照明歷史》，小川作江譯，法政大學出版局，一九八八年。

畢卡索〈格爾尼卡〉，1937年（馬德里，索菲婭王后國家藝術中心）

出來。

在繪畫方面，光與影在單色調的畫法時，變得更加鮮明了。其中的代表如魯東的版畫集〈悲慘世界〉，表現第一次世界大戰顯露出來人類存在的悲哀，這個世界不只有絕望的黑暗，也藉光亮的白來表現神的恩典。林布蘭的銅版畫也是一樣，捨棄色彩，利用單色調凸顯光和影的對比，強調它的象徵性意義。這種畫法大多時候用於表現悲劇或慘烈場景。畢卡索的〈格爾尼卡〉採用黑白單色並非偶然。這幅名作以一九三七年四月納粹軍轟炸的西班牙小鎮格爾尼卡為主題，畫的並不是炸彈，而是室內亮的燈和拿油燈的婦人。他以這兩個光源照亮的黑暗房間作為背景，建構傳統的夜景畫，再將戰火下的淒慘混亂嵌入其中。

十九世紀中期發明的攝影，原本就是運用光的媒體。那是將光的畫家維梅爾用過的暗箱影像，運用機器固定在紙上的作品。照片不只是取代繪畫的寫實影像，也是事實

闇的美術史　212

的紀錄。例如羅蘭‧巴特論及攝影說：「那是藉由光將『曾經有過』的記憶固定下來的新藝術。[16]」不是利用畫筆，而是光自主成為繪畫，攝影的出現使寫實描繪光的繪畫成為明日黃花，而且攝影在草創時期，雖然是模仿繪畫的題材和構圖，但到二十世紀後期，攝影已被納入繪畫的製作之中。

一九六○年代，安迪‧沃荷運用攝影，製作了一系列表現交通意外或自殺的〈死亡與災難〉。這是他運用網版印刷的技術，將車禍現場照片和跳樓自殺照片多次重複翻印於畫布上所完成的作品，是當代對死亡最真摯的表現，與基督教的哀悼圖或殉教圖異曲同工。畫布上以花俏的顏色鋪底，但黑白照片的勁道和曖昧不明緩和了影像的衝擊，也提高了藝術性[17]。

同一時期，德國的葛哈‧李希特（Gerhard Richter）將慘劇或意外的照片，如曝光照片般暈開輪廓，再用手描模，為照片的瞬間性和個別性賦予普遍性的意義。這種狀況中，把光與影二元化的黑白色調，成了喚起死亡的裝置。

美國的抽象表現主義畫家馬克‧羅斯科（Mark Roscoe）為俄裔猶太移民之子，他沒有

16 羅蘭‧巴特（Roland Barthes）《明亮的房間》，花輪光譯，美鈴書房，一九九七年。

17 宮下規久朗《沃荷的藝術──反映二十世紀的鏡子》，光文社，二○一○年。

羅斯科，休斯頓的羅斯科教堂，1967

像同為俄國猶太人的夏卡爾那樣，描繪神或先知的樣貌，只用混沌的色塊表現大畫面的抽象繪畫，試圖表現超凡的存在與人類悲劇式的情感。在猶太教中禁止描繪神的形貌或《聖經》中的情景，而羅斯科的作品不表現特定的人物，所以讓人感到普遍的宗教性[18]。一九六四到六七年間，他為休斯頓的羅斯科教堂從事裝飾工作。它和馬諦斯的玫瑰經教堂，堪稱為二十世紀教堂裝飾的雙璧。在菲利浦・強生設計的八角形空間裡，微妙色塊繪製的牆面組成了內部，引導著造訪者進入冥思。羅斯科認為，繪畫應該具有喚起悲劇與希望、永恆與命運等念頭的目的，因此，不應只為一幅畫，而是必須為多幅畫作打造具有合適的光和空間的場域。他多次造訪義大

利，看遍各地的神殿和聖堂，尤其對佛羅倫斯的文藝復興建築和威尼斯的拜占庭教堂印象深刻。正因為他研究這種最崇高的宗教美術，才認識到現代主義都已遺忘的「場」的力量。曾是美術主流的宗教美術，與教堂和寺院有著不可切割的關係，在宗教空間裡生息。如

同佛像擺在寺廟的佛龕中，聖像放在教堂的祭壇上，只有在它原有場地的光和氣氛中，才能發揮真正的價值。即使裝飾宮殿的壁畫或器物，也要與該建築完全融為一體，互相調和。十九世紀成立了美術館或展覽會的制度，繪畫與雕剖可以為所謂「白盒子空間」（White Cube）的中立展場製作之後，美術作品不再受到建築或場地的限制，可以成為獨立的存在。

的確，不論擺放在何處，作品本身的質地並不會改變，但是不論是怎樣的作品，美術永遠與周邊的空間和現實光線融合為一，才能打動觀者。羅斯科對這一點非常有自覺。他總是對光和展示方法再三思量，對相鄰的他人作品也繃緊神經，因此與策展者衝突的事件並不稀罕。紐約西格拉姆大廈內的四季餐廳壁畫，是羅斯科首度讓自己的畫作與空間完全調和的嘗試，可惜的是，這組壁畫已打散分售，現在只能在倫敦的泰德現代美術館、DIC川村紀念美術館的羅斯科廳體驗它的效果。此外，有些作品並不適合有自然光灑入或聚光燈炯亮照耀的現代展示廳，而須在寺院那種晦暗的空間裡，才能發揮其效果。展示空間的光，比繪畫內的明暗更能賦予作品生命。

這種對場域的意識，到了二十世紀後半更提高到一種藝術的領域，稱為裝置藝術。在這

18 圀府寺司《猶太人與近代美術》，光文社，二〇一六年，二四五～二五三頁。

波坦斯基〈紀念碑：第戎的孩子們〉，1985年（芝加哥現代美術館）

領域，由於美術館的空間面積和明亮度早已固定，所以很多時候故意放暗，用人工照明本身作為作品，運用螢光燈的丹・佛列文（Dan Flavin）即是先驅者。詹姆斯・特瑞爾（James Turrell）則利用漆黑房間裡，隨著眼睛漸漸習慣後可看見微光的裝置藝術，將光與影的存在本身作為主題製作作品。波坦斯基用戰爭和屠殺記憶作為主題，將浮出微暗陰影的影象作為作品。宮島達男利用黑暗中閃爍大量二極體數字的作品，讓人思考時間的逝去與生命的有限。近年來，成為現代美術主要媒介的錄像藝術，展示的前提也必須是黑暗的空間。

這類藝術不再像從前那樣，把光畫進繪畫，而是直接用光作為主題。從調節觀者所在空間的光這一點上，與其說這是展示於中立美術館的現代主義造形，應該說更接近中世紀的教堂空間吧。

第六章

日本美術的光與影

1 傳統繪畫的陰影表現

日本的繪畫並非沒有陰影，所謂美術作品，本來就不是在美術館那種以自然光或螢光燈的光明處欣賞的事物。歐洲的教堂和日本的寺院現在也仍在幽暗的空間裡擺設美術品。人們看著它，會想起美術作品最初懷抱的信仰價值或宗教意涵。日本從前的家屋或神佛寺閣，內部總是幽暗不明，若不凝神細看，便看不清放置於其中的繪畫。

西方的中世紀教堂偏愛金底馬賽克，日本的佛像或佛畫則多黏貼金箔、截金，大概是因為金色反射光線，能讓畫面更顯明亮的關係吧。金底的屏風、隔間門畫，可以在昏暗的屋子裡反射日光，讓房間更明亮，富有實用性的功能。而且，這種金底反射從清晨到中午、再到黃昏間逐步變化的日光或燈火，不斷搖曳，也在畫本身形成深遂的陰影和動感。

看到收藏在美術館的金屏風，無法想像這種生動感。多數的佛像，在寺院的暗處看，也比在美術館的明亮展示櫃裡更加栩栩如生。美術作品大多要在某種程度的陰暗中欣賞，才能發揮力量。谷崎潤一郎的《陰翳禮讚》，試圖在日本住宅豐厚深沉的陰影裡追求日本文化的特質。這展現了優秀日本文化論的豐厚暗影，在今日的日本卻不太能感覺到。不過如果去到

《源氏物語繪卷》〈鈴蟲二〉，12世紀（東京，五島美術館）

鄉下，暗影還是俯拾皆是。

在東方，幾乎沒有畫過光與影，但以夜晚或黃昏為主題的畫作卻不少。它會藉著月的存在，或銀底、藏青來暗示[1]。不論哪種都不是明暗的對比，而只停留在傍晚、夜晚黑暗的提示。藉銀底或銀泥來暗示夜晚的手法，是於平安時代從唐朝傳進日本，出現在《源氏物語繪卷》、《平家納經》中夜的表現上，成為展現月亮光輝的方法。《源氏物語繪卷》的〈鈴蟲〉第二段，描寫冷泉院與光源氏的管弦之戲時，畫面右上方用銀色畫了十五晚的月亮；下方的庭園，也塗滿了整片銀色，也就是月光照映下閃著白光的地面，用銀底來表現。在日本美術中，許多場面都將銀色與月亮結合在一起，如同一種記號般表現月光。藉此成功將夜景表現得華麗閃亮，如同此件作品。

1　關於中國與日本中世紀繪畫中的夜景表現，板倉聖哲〈唐宋繪畫中黃昏、夜景表現——與素材的關係方面〉，《美術史》一三四號，一九九三年三月，一三三～一四八頁。

〈柴門新月圖〉部分，1405年（大阪，藤田美術館）

十二世紀以後，日本開始用墨來表現夜色。〈地獄草紙〉裡用暗灰色天空表現無明的黑暗，〈一遍聖繪〉、〈法然上人繪傳〉中，利用淡墨描繪出透光的雲來顯示夜幕低垂[2]。室町時代以後，即使是水墨畫也會畫夜景，但畫中既無黑暗也無陰影。室町水墨畫的代表是國寶〈柴門新月圖〉，人物周圍和白天一樣明亮，但利用上半部的月亮與背後竹林的墨黑，來顯示僅少的夜間黑影。室町以後，自中國傳入的「瀟湘八景」，曾是大家爭相描繪的主題，其中包含〈洞庭秋月〉、〈煙寺晚鐘〉、〈瀟湘夜雨〉等夜景。北宋末年形成的這八景，據說本來全都是晚景，而且這種傳承也來自於描繪光與影交錯的模糊光景的傳統[3]。這樣一來，它和描寫不定形形態的水墨表現一起流行走來，成為日本水墨畫的代表性畫材。這主題中，夜的景象藉著淡

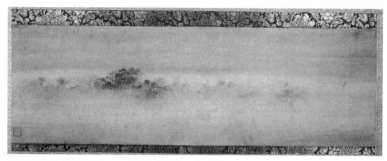

牧谿〈煙寺晚鐘圖〉，13世紀（東京，畠山紀念館）

墨沒骨（中國畫沒有輪廓線的投巧）描繪的樹林和山水來暗示。

南宋初期，王洪的〈瀟湘八景圖卷〉是接續此畫材最古老的範例。這成為後來影響日本最大的畫家牧谿作品的先驅[4]。牧谿的〈煙寺晚鐘圖〉中，樹林上方依稀可見寺院屋頂，上方的天空拖著一縷淡墨，提示著夜的暗影。只有摹本傳下來的〈洞庭秋月圖〉和近年發現的〈瀟湘夜雨圖〉也與此畫氛圍相似，運用淡墨的漸層，完美表現濃霧籠罩的夜景。無論王洪還是牧谿，夜的景象都不是深黑或漆黑的暗

2 板倉聖哲〈繪卷中的夜——夜景表現中月光和暗影的表演〉，《日本的美學》二三號，一九九五年，九四～一〇九頁。

3 海老根聰郎〈作品解說〉，戶田禎佑《牧谿・玉澗（水墨美術大系三）》，講談社，一九七八年，一五九頁。

4 小川裕充《臥遊——中國山水畫——的世界》，中央公論美術出版，二〇〇八年，二三三頁。

上：長谷川久藏〈櫻圖〉，1592年左右（京都，智積院）
下：與謝蕪村〈夜色樓台圖〉，18世紀後期（私人收藏）

影，而是看得見樹林剪影的微明景象。主體成了
讓水墨表現得以發揮的漸層，而不是明暗對比。

京都智積院以長谷川等伯一門的隔間壁畫而
聞名。其中，等伯之子久藏所繪的〈櫻圖〉，以
胡粉（白色顏料）立體表現巨大櫻樹盛開的場
景。據說在微暗的堂內點蠟燭看這幅畫時，花朵
在光的反射下會轉變成夜櫻。換句話說，就是一
張畫在周圍光線照射下會轉為夜景畫的設計。江
戶時代前少有夜景畫也許就是這個原因。十六世
紀從明朝，或是戰國時代從西洋傳來陰影法的時
候，除了一小部分例外，大多數的日本人並不甚
接受。可能因為高度發展的線描和上述的夜景表
現並不需要明暗法。日本的繪畫雖然喜歡夜，
但長久以來都沒有陰暗的表現，也一直保持下
來了。

2 江戶之夜

　江戶時代，點燈用的菜籽油因廉價而普及，夜間的聲色場所也隨之發達起來。於是許多畫家把焦點放在夜生活的表現上。英一蝶的風俗畫中，多次出現吉原妓院的夜間情景，可以看得出對夜光的單純感動，已經擴大到庶民階層[5]。與謝蕪村的畫作──國寶〈夜色樓台圖〉是這個時代的代表。橫軸的畫面中，俯瞰式描繪夜色中雪花紛飛的京都市街，濃淡不均的墨色塗滿空中，表現夜的黑暗。然而以胡粉灑於其上，表現白雪飄落的景象；紙面也用胡粉事先鋪底，表現雪花隱隱發出微光的樣子。家家戶戶加上淡淡的赭（紅褐色的顏料），讓人感受民眾點著行燈過日子的樣貌[6]。但是，沒有明顯的明暗對比，樓房的光好像都快融進夜色與雪地中了。這樣沉靜的水墨表現，創造出日本式的景色，也勾起鄉愁。蕪村以詩畫

5　佐藤康宏《雅俗的都市像──與謝蕪村〈與謝蕪村筆夜色樓台圖〉》，《從物到語言（講座日本美術一）》，東京大學出版會，二〇〇五年，三一五頁。

6　關於這幅畫的技法，早川聞多《夜色樓台圖──已為人生的表象（畫會說話一二）》，平凡社，一九九四年，六─一九頁。

長澤蘆雪〈月夜山水圖〉，18世紀（兵庫，穎川美術館）

表現對光的感受性，〈暗夜漁舟圖〉中，漁火表現出形塑黑暗的效果，他沒有將燈火單純作為記號，用以顯示夜的時間，而是從造形來捕捉夜的表情[7]。

類似的感受性也出現在長澤蘆雪的〈月夜山水圖〉和〈山家寒月圖〉中。畫裡位於近景的松樹黝黑晦暗，遠景的松樹以淡墨薄薄勾勒，不同的兩種描繪形成一種空氣遠近法。沒有明暗清晰的對照，淡淡的朦朧月光才是日本的夜晚風情。當時已十分普及的行燈，不是照亮黑暗的強光，只不過形成昏黃的亮度，與黑暗調和。我們可以說，把光和影都包含在內的微

葛飾應為〈吉原格子先圖〉，19世紀（東京，太田紀念美術館）

星野鈴〈蕪村之夜〉，《日本的美學》二三三號，一九九五年，一二三頁。

明，就是數百年來的日本夜色。

十八世紀後期，日本學習蘭學，也跟著學習西洋畫法，司馬江漢、亞歐堂田善製作銅版畫來表現日本的風俗和風景。銅版畫以西洋繪畫為範本，畫中必定有帶陰影，所以他們也學著加上陰影。銅版畫本來就是用細線描的集結來表現事物，可以很容易用影線來添加陰影。歌川國芳將這種銅版畫的效果運用在木版畫，創作出耳目一新的浮世繪版畫。這種嘗試到了明治時期，看得出由月岡芳年和小林清親繼承了。

當江戶文化進臻成熟、夜生活普及之後，畫家也開始畫起吉原或夜櫻等夜景的浮世繪。葛飾應為的〈吉原格子先圖〉是其中極少見描繪人工光線的夜景

圖8。西洋的影響雖然躍然紙上，但不知他是依據哪一種西洋畫。應為還有另一件夜景畫，取名〈夜櫻圖〉，其中兩個燈籠的光和夜空閃爍的星光也值得一看。9。行燈與美人的結合，也出現在歌川國貞的作品中，可以窺見畫家提高了對室內人工照明的興趣。歌川廣重的〈東都名所　吉原仲之町夜櫻〉與應為同樣以吉原之夜為主題，雖然傳達出江戶夜間的繁華，但人物表現卻與白日相同，沒有畫出影子。廣重反倒是在〈近江八景之內唐崎夜雨〉或〈武陽金澤八勝夜景〉等名勝的夜景上，展現出更豐富的情感。

夜景表現上相當重要的技術是，一種窺視戲法，叫做影子戲法浮繪。在浮繪式（使用透視畫法的浮世繪）所表現的都市或河邊風景畫動些手腳，讓某些部分透光，觀者從窺視孔裡會看到光線漸漸降下、變化成夜景的圖畫，現在還留存著好幾幅這樣的圖10。葛飾應為〈夜櫻圖〉裡夜空星光的表現，也與這種窺視戲法有關係11。這種讓窗與行燈、提燈浮凸出黑暗中，打上天空的煙火發光的戲法，增添了江戶夜間出遊的樂趣，也連帶使夜生活變得重要。

同時，民眾對夜景畫的興趣增高，幕末時對陰影表現的需求也因而增大。

幕末的畫師狩野一信畫了里程碑式的〈五百羅漢〉共百幅，獻給芝的增上寺，幕末特有的激烈表現和窮究細節的描寫，特別吸引目光。最令人津津樂道的，是第四十五幅等三件作品，可看見西洋式的陰影，異於尋常。它與西式畫家嘗試的寫實陰影表現不同，而是基於狩

影子戲法浮繪，19世紀（東京，江戶東京博物館）

8 關於這幅畫的內容與應為，小林忠〈城廓之夜的光與影──北齋之女應為的浮世繪〉，《日本的美學》二二號，一九九五年，一二四～一三七頁。

9 安村敏信《幕末、明治初期的繪畫（朝日美術館　主題篇三）》，朝日新聞社，一九九七年，七七～七八頁。

10 同注9，八一頁，圖六三。

11 小林忠〈城廓之夜的光與影──北齋之女應為的浮世繪〉，《日本的美學》二三號，一九九五年，一三五頁。

狩野一信〈五百羅漢，十二頭陀，冢間樹下〉，1854～63年（東京，增上寺）

野派的筆法，在傳統的主題上引進大膽的陰影，成為極前衛的作品。第四十五幅〈節食之分〉裡，羅漢們精於修行，未食施捨來的食物，在童子舉高的篝火照映下，在背後的屏風、

兩名童子和地板上都投下幽黑的影子。兩側呈放射狀伸長的篝火影子不太自然，在歌川國貞的美人畫裡見過，不過無法確認一信是受到何種西畫的影響。第五十幅〈十二頭陀　露地常坐〉如同叢林的樹林表現，帶著異國氛圍，由上到下盡是以往日本美術中從未見過的暗影。這陰影未必畫得正確，上空的雲還保留著傳統的表現，但對於表現充滿畫面的月光而言卻已足夠。運用金泥和裏彩色的技術，讓陰影更有效地凸顯出來。這系列的第二十二幅描寫六道地獄的場面，羅漢以寶珠發的光照亮地獄，這種光的描寫非西洋風格，散發出異樣的衝擊

香南市赤岡町繪金節時的展示

力。另外，第四十九幅〈十二頭陀　冢間樹下〉描繪眉月之下，羅漢在墓地修行的情景。羅漢們觀想著被拋棄在野地的屍骨景象，以漫畫對話框的方式呈現。月光照耀幽暗墓地的描寫，令人印象深刻，對死亡的冥想與夜景結合的做法，與西洋卡拉瓦喬主義者不謀而合。可以說正因為這個主題，才運用了日本十分罕見的夜景表現吧。

同一時期，土佐有位被狩野派趕出師門的民間畫師——綽號繪金的弘瀨金藏。他擅長畫繪馬、提燈、鯉魚旗、風箏圖等主題，在社會上贏得極高的名望。作品主要是用濃彩的顏料描繪演劇的名段落，畫面充滿幕末特有的激烈、愛慾、血腥等殘酷表現。其中的繪馬提燈，是神社夏日廟會擺設在檯子上展示的作品。每年七月香南市赤岡町舉行的繪金祭中，商店街的屋簷下擺出一長列繪金和門人的雙面屏風與隔板，屏風前點著電燈泡或蠟燭，在南

方蒸騰的燠熱夏夜裡，藉著朦朧的光，將驚聳的切腹或殘殺圖案浮映出來，令觀者想不留下印象也難。畫面中雖未運用明暗法，但畫家思考過如何讓畫作在蠟燭照映下，從陰暗中浮現出來，因而採用濃烈的彩色和大膽構圖，是把陰暗列為前提的繪畫作品[12]。

明治維新開始的數年之前，社會動亂和接連不斷的天災，困乏的百姓四處尋求光明。狩野一信浮亮在黑暗中的大作與繪金的屏風畫，似乎漲滿了黎明前悶鬱的能量和激情信仰。

3 明治的卡拉瓦喬主義

幕末到明治之間，畫家開始吸取油畫技法後，著迷於傳統日本繪畫所沒有的明暗表現。

但是，日本幾乎不存在正規的油畫，因此在開放初期，從國外帶進來的油畫帶來了巨大的影響。

幕末荷蘭的留學生內田正雄，帶著三千張寫真與至少八件油畫回國，明治四年（一八七一年）到他去世後的明治十一年，這些畫作舉辦了五次展覽會。

展覽會的細目如下[13]：

明治四年　　大學南校物產會

明治五年　　文部省博覽會

明治六年　　博覽會事務局展覽會

明治七年　　聖堂昌平坂書畫展

明治十一年　畫圖展觀會

油彩框　西洋人繪七件

油漆畫框　西洋人所繪八件

油畫框八件

西洋油畫

美人對坐圖　野牛圖　山水圖　會議圖

好人夜景圖　水果圖　航海圖　花果籃圖

故內田正雄博士祕藏之古油畫

據內田正雄對松平春嶽述說的內容，這批畫是在荷蘭委請「第一流油畫家」製作、以破格的低價得手的作品，但據荒木寬畝所知，真畫不可能以破格的低價取得，應是向在法國「額堂」（可能是羅浮宮）描摹的畫家指定作品，請其摹畫的作品。[14]

12　宮下規久朗〈繪金的現代性〉，《圖書》二〇一三年二月號，八～一四頁。

13　木下直之《日本美術的十九世紀》型錄，兵庫縣立近代美術館，一九九〇年，七三頁。

14　久保木彰一〈翻印《荒木寬畝翁自傳》（三）〉，《MUSEUM》四一七號，一九八五年，三〇頁。

右：《博覽會圖式》中內田正雄提供之油畫部分

左：史哈肯〈喜愛耳環的女子〉，1670 年左右（私人收藏）

荒木記述，一件是「水果」，一件是「桌上擺著洋燈的練習室」，一件是「山林有牛之地」。一般咸認其中第二件是〈好人夜景圖〉或〈美人對坐圖〉，簡圖刊載於明治五年的《博覽會圖式》[15]。那是一幅三名女子點著蠟燭，在黑暗中化妝的圖。發光般的逼真感帶給日本畫家們很大的衝擊。這是第五章提過、恐怕是昂瑟斯特或道伍、史哈肯等典型荷蘭卡拉瓦喬主義者的作品，肯定是寫實描寫在暗處點上人工照明的暗色調作品，只不過它並不是十七世紀荷蘭畫家的真蹟，應是摹畫之作[16]。山本芳翠在教堂舉行的博覽會看到這幅畫後記述道：「內田正雄展出的畫中，有一幅女子化裝圖。那是夜裡，女子靠著燭光梳髮之圖。其畫如同亮著光一般，極其逼真，令人驚嘆。」[17]高橋由一、小山正太郎、正木政次、松岡壽看到這些畫也寫下感動的紀錄，想見這些畫作必定帶給早期的西畫家重大的影響。

上：小林清親〈今戶夏月〉，1881 年
下：松本民次〈銀座夜景〉，19 世紀（東京國立博物館）

受到荷蘭暗色調的影響，明治十年之後，山本芳翠、渡邊文三郎、小山正太郎、日高文子、印藤真楯、二世五姓田芳柳、彭城貞德等畫家，競相畫起在暗色背景下點亮蠟燭或行燈的夜景畫。小林清親的「光線畫」無非是融合這類明暗表現與廣重式情感的畫作；清親的〈今戶夏月〉是少有的室內

15 同注13，三二頁。

16 這些油彩畫都交給澀澤榮一，在空襲時應與澀澤府一起全部付之一炬。木下直之《日本美術的十九世紀》型錄，兵庫縣立近代美術館，一九九〇年，七四頁。

17 山本芳翠〈洋畫研究經歷談（四）〉，《美術新報》第一卷四號，一九〇二年，五頁。

光線畫，應該是將內田正雄攜來的荷蘭畫置換成日本風俗的作品吧；清親的學生井上安治、小倉柳村也運用木版畫，巧妙表現出夜的風情；另一名不知來歷的畫家松本民次，也用油彩畫出清親等人用錦繪（多彩印刷的浮世繪作品）描繪過文明開化的銀座夜景。

印藤真楯〈夜櫻〉，1897年（京都國立近代美術館）

山本芳翠畫的〈持燈的少女〉（插頁圖9）只是將史哈肯〈拿蠟燭的少女〉（見二〇〇頁）置換成和服。後來，芳翠畫出月亮與行燈兩個光源的〈勾當內侍月詠圖〉，於明治九年（一八七六年）第一屆內國勸業博覽會上展出，大獲好評，受頒花紋獎，作品由宮內廳購入。隨後他到法國留學，明治二十五年回國後，畫出〈十二支〉系列作品，內有好幾幅都是傑出的夜景畫。其中的〈子〉描繪女子在行燈旁睡著，然而藉著月光，紙拉門上浮現出老鼠的輪廓。芳翠稱得上是成功將暗色調主義運用在日本風俗和歷史中的翹楚。

向芳翠學畫的印藤真楯，畫過〈古代美人圖〉、〈美人彈琴圖〉等室內夜景畫。之後的〈夜櫻〉以逆光的模式描寫在京都圓山之篝火照耀下的夜櫻和賞花人。

日高文子〈燈火婦人圖〉，1881年（私人收藏）

夜櫻是日本夜景的代表性主題，也被用於浮世繪和影子戲法浮繪中，這是第一次用寫實性明暗法來描繪。此外，向本多錦吉郎學畫的日高文子，於明治十四（一八八一年）第二屆內國勸業博覽會展出〈燈火兒戲圖〉獲得褒揚狀。這件作品與現存的〈燈火婦人圖〉相似，但是另一幅大作，好像是背著孩子的婦人與女兒隔著行燈而坐的圖。類似這些的夜景畫，也普及到大阪的松原三五郎、神戶的前田吉彥和岡山的堀和平等地方畫家。

進而，在明治一○到二○年代之間，流行製作、販賣的石版畫，這種明暗表現也很顯著。石版畫與木版畫或銅版畫不同，不是用線、而是用面來表現明暗，很適合西畫的技法，早期幾乎所有西畫家都從事石版製作[18]。

18 關於明治的石版畫與西畫家的關係，「畫紙上的明治日本──石版畫〔lithograph〕的時代」型錄，町田市立國際版畫美術館、神戶市立博物館、郡山市立美術館，二○○二年。

負起中心職責的出版商玄玄堂，吸引了高橋由一、五姓田義松、中丸精十郎、山本芳翠等多位西畫家，他們的石版畫經常可見夜景表現。例如明治初期，向指導過日本人西畫的豐塔涅西（Antonio Fontanesi）學畫的疋田敬藏，就以夜景表現新羅三郎（源義光）在足柄山向豐原時秋傳授笙樂的古典主題。同樣在玄玄堂成名的龜井至一，其弟龜井竹二郎雖然早逝，但也畫過石版畫帖〈東海道五十三次真景〉。又如〈赤坂站〉、〈藤枝站〉一般，雖然處理與廣重相同的主題，卻加入暗影強烈的夜景。日本畫或浮世繪很難做到的夜景表現，卻是恰可展示油畫、石版畫的新穎、優越性的題材，因而在明治前期盛極一時。

在不習慣西式寫實主義的環境中，暗色調主義是帶來如何新鮮的衝擊，可以說明這種可稱為遲來的卡拉瓦喬主義現象。如第五章所述，即使在西歐，西畫的後進國家也對這種光的表現，感到新鮮而充滿魅力。在英國，即使到了十八世紀，史哈肯的畫還是受到推崇喜愛，他創作出德比的賴特那種暗色調的情況也與日本相似。此外，江戶時期夜生活發達，積極描寫當時的風俗也成為這種暗色調主義受歡迎的根基。

說起來，日本的家宅或寺社，傳統上即使是大白天，室內也是昏暗不明，就算點了行燈也不見得能看清楚。如同前面提過，谷崎潤一郎在《陰翳禮讚》中從日本家屋豐富而深邃的陰影中追求日本文化的特質，黑暗反映的藝術才是日本的藝術[19]。屏風畫或紙門畫會施作金

龜井竹二郎〈藤枝站〉，1877～78年（郡山市立美術館）

19
谷崎潤一郎〈陰翳禮讚〉，《經濟往來》一九三三年十二月號、一九三四年一月號（改訂版），中央公論社，一九九五年。

底或銀底，在黑暗裡閃亮發光，這種金底會反射時刻移動的日光或燈火，搖曳不定，給予繪畫深遂的陰影和動態。從展示在白立方美術館的金屏風，無法想像這種生動感。安放油畫的空間也同樣是暗處，強調明暗的油畫自然會受到喜愛，放在微暗的日本家屋中，一定更能發揮真實的效果。西畫的暗色調主義應該很適合日本幽暗的欣賞空間，和日本人順應明暗變化的感性。明治初期，夜景表現之所以流行，乃因自江戶時代以後，民眾對夜色或黑暗產生美的意識吧。西畫的技巧，只不過是給予日本人一種適合的技術，好讓他們發揮原本對夜的情感或對夜景的嗜好罷了。即使明暗對比的強烈在傳統美術裡從未見過，但傳統美術

牛田雞村〈菫街黃昏〉（出自〈蟹港二題〉），1926年（橫濱市民畫廊寄展）

表現的，是日本式飽含濕氣的黑暗，與西洋的暗色調主義大不相同。

不過，日本自黑田清輝之後，印象派的支流——外光派成為學院主義，統領畫壇。陰影多的風格漸漸衰退，人們叫它〈舊派〉或〈脂派〉。自甲午戰爭前後，電燈照明在博覽會裡出現，戲劇也引進電燈的照明效果[20]，單純寫實描繪的照明已不再令人們感到驚奇了吧。其中如早期的滿谷國四郎、青山熊治，都還在追求光與影的對比，獲得卓越的成果。但在不久之後，他們也受後印象派或象徵主義的影響，徹底丟棄了黑暗世界。

另一方面，霓虹燈照耀下燈火通明的都市夜景，漸漸成為畫作主題。這個領域，早期有小林清親的光線畫生動地表現出來，後由織田一磨繼承，但直到都市文化興盛勃發的大正時期，又有了更上層樓的發展。人工照明照映的街道、咖啡館的景致等等都沒有西洋繪畫當範本，所以日本畫家們可以充分地展現個性。牛田雞村的〈蟹港二題〉和池田遙邨的〈錦小路之夜〉以俯瞰的視角描

繪夜景，賦予夜晚的街頭獨特的抒情與鄉愁。

4 戰爭畫的黑影

二戰時期，日本畫家們首次大規模地獲得公務工作委託，開始描繪戰爭紀錄的大尺幅畫作。在這個領域，小林清親還是因為畫了甲午戰爭的戰況，而擔當起先驅角色。清親的〈我野野砲兵九連城幕營攻擊〉即畫出雨夜中的戰場。戰爭畫的性質上，必然需要戲劇性元素和強烈的明暗對比，有效地提高了戲劇性的性格。

二戰中產生了多幅掌握夜景的傑作。北蓮藏〈提督的最後〉描繪中途島海戰中遭到炸沉的「飛龍」航空母艦，轟炸引發的戰火照亮了欲與所有部屬喝酒訣別的山口多聞少將和其他軍人，即將與沉沒的船艦共存亡；田村孝之介的〈佐野部隊長與不會歸來的大野挺身隊訣別〉，照進瓜達爾卡納爾島叢林裡的光，戲劇感十足地凸顯出佐野中將和大野中尉等主角；

20　關於電力照明與戲劇之間的關係，神山彰〈「夜」的約定──歌舞伎與照明的「近代」〉，《戲劇研究》，明治大學研究所戲劇學研究會，一九九二年，一五～二五頁。

橋本八百二〈塞班島大津部隊的死鬥〉描寫大洋理作中將部隊突破美軍占領的山頭時，詭異浮映在戰火中的情景。這些畫都看得出戰爭畫領袖藤田嗣治的濃厚影響。藤田在一系列玉碎圖〈阿圖島玉碎〉、〈血戰瓜達爾卡納爾島〉、〈薰空挺隊強行登陸敵陣奮戰〉、〈塞班島同胞死守臣節〉，設定在既非夜晚也非黃昏的微明空間，精采描繪出霧氣薰騰的戰場氣氛。這些作品對戰爭畫家的衝擊極大，到了戰爭末期，除了上述的橋本八百二之外，佐藤敬、向井潤

上：北蓮藏〈提督的最後〉，1943年（東京國立近代美術館）
中：田村孝之介〈佐野部隊長與不會歸來的大野挺身隊訣別〉，1944年（東京國立近代美術館）
下：橋本八百二〈塞班島大津部隊的死鬥〉，1945年（東京國立近代美術館）

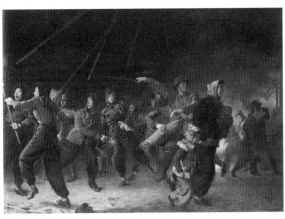

鈴木誠〈保衛皇土之軍民防空陣〉，1945年（東京國立近代美術館）

吉、中山巍、岡田謙三等都畫過類似的微明玉碎圖。另外，鶴田吾郎在〈拉包爾鐵壁之守備〉裡，描寫士兵們在只有微光的防空壕黑暗中籠城的情景；伊原宇三郎在〈酒井司令官於香港會見楊格總督〉描繪蠟燭照映下的房間；鈴木誠的〈保衛皇土之軍民防空陣〉生動描繪空襲中探照燈照映下的夜間景象。沒有比以黑暗為基調的暗色調風格，更適合表現生死交關的戰場緊張與悲壯。

這類戰爭紀錄畫，乃是集明治以後西畫學習之大成，雖有巧拙之別，卻是明治以後公有制度帶入美術的總結，同時也是受內田正雄引進之暗色調繪畫啟發，學習西洋明暗表現最大成果的展現。畫家們在首次取得的廣大舞臺上，得到盡情施展畫藝的機會。也使美術這種個人創作第一次獲得公眾的認可，興起極罕見大受民眾歡迎的蜜月期。在大畫面展開的強烈明暗，反映出戰時畫家與觀者情緒的高昂。近年來，戰爭紀錄畫終於

獲得美術史上的重新評價，並深入研究[21]，如果只從意識型態的觀點去看這些畫，肯定無法捕捉到日本近代美術的本質[22]。

5 蠟燭畫家——高島野十郎

高島野十郎是一位大正到昭和年間的畫家，他與主流畫壇毫無關係，獨自默默畫著超越時代的寫實畫作[23]。儘管他也曾留洋，對西洋美術見識廣博，但是幾乎沒畫過人物，只是寫實而縝密的畫著風景和靜物。此外，他從大正時代到一九五六年一段相當長的時期中，都在小板子或畫布上，以幾乎同樣的構圖，多次畫著黑暗中的蠟燭（插頁圖10），現今查證約有四十幅，全都是畫家本人送給親友之作。彷彿把黑暗中的蠟燭當成心靈的風景，成為其自畫像。而他經常用來當作禮物，可能也有點燈獻佛的意義吧。蠟燭畫在收受者的家中永遠燃燒著，每次看到，都好像和畫家有著精神上的交流。

一九六三年前後，他畫了幾幅夜色清澈、皓月當空的作品（插頁圖11）。他以前也畫過月亮，但漸漸捨棄月亮之外的風景和樹木，最後只剩在夜空清澈生光的月亮。這位畫家在無電無水的千葉縣柏市的茅屋創作，對他而言，蠟燭和月亮的光都超乎想像的明亮而強烈。佇

立在夜影中，孤獨凝望那光芒時，想必帶給畫家甚多靈感。他醉心佛教，抱著一種無常觀看待世界。近年找到的《遺稿筆記》記述著「將花一朵、沙一粒與人視作同物，視為神。」此外，他把「寫實的極致」稱為「慈悲」。對這位畫家來說，天地萬象都是神，而描繪這些是一種修行，畫蠟燭和月亮無非是一種祈禱。

在西方，幾乎沒有看到只畫蠟燭或月亮的作品，不停搖晃的焰火，凝神注視時會喚起神祕的氣氛，自古以來便與宗教連結。月亮在西方是聖母馬利亞的象徵，同樣也被賦予宗教性的意涵。美術中光與影的表現，在西方並不只是單純用來發揮寫實技巧，它本來就意在呈現更深沉的精神和宗教性。高島野十郎並未接觸過這種西方思想或傳統，卻經由佛教的世界

21 河田明久與平瀨禮太專精的研究受到注目，以下文獻展現其成果的一角：丹尾安典、河田明久《印象中的戰爭》，岩波書店，一九九六年；針生一郎、河田明久等編《戰爭與美術 1937-1945》，國書刊行會，二〇〇七年；河田明久監修《別冊太陽 畫家與戰爭——日本美術史的空白》，平凡社，二〇一四年。

22 宮下規久朗〈戰爭與美術〉，《從背側看到的美術史》，日本經濟新聞出版社，二〇一〇年，一五五～一六〇頁。

23 西本匡伸、高山百合、山田敦雄、江尻潔編著《高島野十郎——光與影、靈魂的軌跡》，東京美術，二〇一五年。關於高島野十郎蠟燭畫技巧等評論受到福岡縣立美術館高山百合女士的指點。

觀，出乎意料地達到同樣的精神境界。將光與影的相斥縮減到最少，用這種形式來表現精神性，由此也許可將他視為最後的暗色調畫家，同時也是日本的拉‧圖爾吧。他的作品群，不但令人發思古幽情，同時也引導現代人走進安靜的冥想之中。

結語　讓更多的黑暗進來！

美術成立的條件，就是不但要有光，也要有黑暗的存在。第一章裡介紹過中世紀以前的美術，有許多是從教堂的昏暗中仰望的壁畫或花窗玻璃。空間的陰暗成為前提，其中朦朧可辨的光讓作品成形。之後，從牆面獨立出來的繪畫，漸漸開始把光與影包含在畫裡，豐富的明暗表現如本書所介紹，為美術史增添多姿多采，在此過程中，光與影的表現一直是作為人類夾在罪惡與救贖之間的暗喻。

日本也在微暗的空間裡，利用金底的畫面來反映移動變化的光與影。十九世紀成立的美術館，提供了明亮的空間，讓人們欣賞畫作，但是這種中立的展示空間，常讓人忘了作品四周的環境，只是助長對繪畫純粹造形上的追求。不過，現代美術的裝置藝術考慮到設置作品

空間的光源，有時甚至會故意引進黑暗，成為作品的構成元素。藉此，展示空間與作品成為一體，「場」的脈絡創作出作品的意義，但是這種作品的樣貌也可視為一種朝向中世紀的回歸。

藝術家河口龍夫自一九七五年以來，發表了《DARK BOX》——將黑暗關在鐵箱中的作品。他將梯形的鐵製容器用螺絲釘鎖緊，使之無法打開，概念是密封住製作當下該地點的黑暗。利用這個方法，讓黑暗可以貯存、移動[1]。看見這個立方體的人，只能從作品名去想像作品中的黑暗，但把黑暗本身當成作品的點子，十分特別。

河口龍夫曾說，拉斯科和阿爾塔米拉洞等遠古時代的洞窟藝術，幾乎都畫在洞窟內最深的地方，沉睡在無人看得見的黑暗中好幾萬年；埃及墓室壁畫和日本高松塚古墳，也都是如此。基本上墓室壁畫在畫好之後，便一直處於黑暗之中，因為沒有人參觀，到底算不算是藝術，都還是個問題。但黑暗中確實有藝術的存在。

即便不是這麼深沉的黑暗，大部分的美術作品也都沉浸在幽暗的空間裡，而不是像美術館的明亮空間。在義大利，到處巡迴參觀教堂裡的作品時最能深切體會到這點。這個國家的教堂大多在早上七點左右開門，中午暫時休館，傍晚四點後又開放到晚上七點或八點。因此，一大早就去逛的話，就能有效率地走訪更多教堂。不論到哪個都市，我都一大早去逛教

堂，中午好好休息一番或到美術館、圖書館去，等到黃昏再繼續逛教堂。這是我多年來在義大利旅行的習慣。有一次冬季到米蘭，早上八點左右進入教堂，內部幽暗得近乎漆黑。好不容易走到想看的祭壇畫前，卻什麼都看不見，這才意識到此地緯度高，太陽很晚才升起。一時無處可去，只有站在原地等待，漸漸眼睛習慣了黑暗，想看的畫也在朦朧中浮現出來，慢慢看得清楚畫作了。不過就算接近中午，也未必能完全看清明確的輪廓或細部。我轉過頭瞧瞧四周，幾位老先生或老太太靜靜坐在黑暗中祈禱。對他們來說，這樣的黑暗再自然不過，肯定是個最適合與神面對、靜心祈禱的環境吧。而就算黃昏時來訪，也同樣非常昏暗，總之一天當中，都不曾把畫看得分明。

幾乎所有的繪畫，基本上都在這樣的迷濛中看完。儘管看不見細部，仍可體會整體構圖和氣氛。尤其是明暗的對比，比線條更容易辨識。在米蘭出生、學畫的卡拉瓦喬，一定也曾待在這樣朝夕的微明中欣賞前人們的畫作，然後愛上安東尼奧、坎平等人在黑暗中也能清楚辨識、強調明暗對比的畫作吧（見六〇頁）。卡拉瓦喬有強光射入的畫作，也或許只有在羅

1 河口龍夫〈留在作品裡的話——有關「影」的作品〉，《INVOS》五號，粕谷之森現代美術館，二〇一四年，一〇五頁。

馬或那不勒斯的昏暗教堂裡，才最能發揮效果；拉·圖爾的作品大都沒有保留在最初放置的地點，但想必也都裝飾在洛林的教堂、修道院的微暗空間裡。

在暗淡的教堂中點一盞燭燈，周圍稍微變亮了少許，點了許多蠟燭的禮拜堂裡，漸漸可以看清祭壇畫的下半部。這樣觀賞教堂內作品，雖然看得不比美術館的清楚，卻似乎更能讓人感受到宗教性，展現作品本質上的意義。安置在神社、佛堂暗處裡的佛像，也訴說著同樣的道理。在這樣的空間裡，除了視覺之外，也會喚起其他的感官，寒意和濕氣、線香和黴味、輕微的腳步聲、冷硬地板和椅子的觸感等⋯⋯各種感覺都變得更為敏銳。靜靜坐著注視畫像或雕像的話，好像連內在的視野──也許可稱為心眼──都同時開啟了一般。神、冥界、過去與未來、內在、對異界的思維都會浮上內心，與眼前的作品世界融合為一。在這種時候，那些圖像確實活了起來，這不只限於美術作品，無論是建築或墓廟，只要有形體的事物都會發生同樣的現象。某種程度的黑暗助長了它的發生。

現代社會中，不論走到哪裡，通明的光亮總是照耀著整個夜晚，就連窄小的屋裡，螢光燈也能將任何角落照得無所遁形，我們很難再找到真正的黑暗。可以凝視自我的黑暗減少，人類的想像力似乎也跟著縮小了。現代人幾乎沒有人在黑暗中活動，但是，黑暗是孕育藝術之母，只要這個世界有光和影，人們一定會繼續追求影的藝術下去。

歌德死前留下一句名言：「讓更多的光進來吧！（Mehr Licht!）」這是根據歌德臨終前隨侍的主治醫師流傳下來的話。有人做了英雄式的詮釋，認為這位文豪死前仍絕望地向世界尋求光，但其實他只是要求打開百葉窗，讓昏暗的房間更明亮一些罷了。但是，光就是生命，它聽起來也像是行將就木之人尋求更多一些生命的意義，因而也被喻為從光明的現世走向黑暗死亡之時，人們悲痛地吶喊。

生命是光，死亡是黑暗之喻，廣泛流傳開來。有人認為死後的世界只是無明的黑暗，但如瀕死經驗者述說，更多人想像著第一章所看到的波希畫作（見四八頁），人一死亡便被耀眼的光所包圍，穿過隧道狀的空間，去到光芒萬丈的神的身邊。也就是說，認為人世一片黑暗，死後世界才有光明，或是如此期望的人很多。不管如何，幽冥境地都不是光與影的界域。毋寧說，只有我們的世界才有光和影兩者並存，而活在現世就必須體驗兩者才行。據說極樂世界沒有影子，為無限的光所照耀；在現世，我們不只藉著陰影得到立體感，而且沒有影子就沒有光，不能只一味地追求光。氣象學的專業詞彙「白朦天」（whiteout）指的是因為天空一片密雲，太陽光漫反射，讓我們看不見任何事物，在沒有影子的世界，是無法辨識物體的。

現代人忘了影的魅力，但以前的人體驗過影，了解如何欣賞，影形成了文化的一部分。

第三章提到的十字架的聖約翰，也主張黑暗淨化了人類的精神。而且夜引導我們在「心中燃起光芒」，我們應該愛它更勝於黎明[2]。在現代也有刻意體驗黑暗，體驗那種文化的機運[3]。

德國的哲學家安德烈‧海涅克（Andreas Heinecke）發明的「黑暗中的對話」是在黑暗中體驗日常生活各種行為的體驗營，日本已有常設組織。他說，黑暗不只能銳化視覺以外的感官，也是一種敞開心房、與陌生人產生聯結的方式[4]。

不妨偶爾找一天關掉電燈，試著沉默地待在黑暗裡，待眼睛習慣了黑暗，漸漸就會回歸日常。就像停電的夜晚，點支蠟燭消磨時間也是不錯的選擇。即使只是如此，就能充分體會到黑暗的豐富，這種時候，白日間沉睡的微小感性也會慢慢甦活起來。於是，我們的思緒將可以馳騁在心底深處，或超越現實的世界，偶爾也可以聽到死者的聲音。

只有在黑暗中，我們才體會到光的價值，才得見超越光與影的永恆世界。起自卡拉瓦喬的豐沛黑暗藝術的水脈，正為我們指引著入口所在。

2　十字架的聖約翰，如書中所述。

3　中野純《「影學」入門》，集英社，二〇一四年。

4　最相葉月《れられる》，岩波書店，二〇一五年，一一二～一一七頁。

後記

本書的底稿源起於二〇一一年年底，在東京神保町岩波書店亞尼克斯大樓舉辦的數次岩波市民講座「影的美術史」。雖然這個講座的悠久歷史、嚴肅氣氛和學養豐富的年長聽眾讓我為之卻步，但最後還是不慌不忙地把從古到今西洋美術中的光與影講完了。

講座前不久，我出版了一本《維梅爾的光與拉‧圖爾的焰──「暗」的西洋繪畫史》（小學館101視覺新書）的書，這本書相當於該講座與本書的雛形。該書由小學館的高橋建總編輯企畫，我與編輯西之園步美小姐一同編撰，豐富的插圖全部彩色編印，在新書系列中算是十分豪華，至今仍對他們感激在心。只是因為篇幅字數有限，總感覺寫得不夠完整，所以想把主題寫得更深一點。正好那時，岩波書店的編輯清水野亞先生向我提出在岩波市民

講座演講的想法。

講座結束之後，我答應他們會把講稿整理好，放進「岩波講座叢書」出版。但是卻中斷了很長的時間，一晃眼竟過了五個年頭。這次出版雖知尚有不完全之處，也請讀者諸公多多指正。

另外，最後第六章介紹的日本美術，本是從我為「夜之畫家——蠟燭之光與暗色調主義」展覽手冊所寫的拙文《濕潤的暗——日本的暗色調主義》擴展而成。這項展覽在二〇一五年一月從廣島的福山美術館開始，最後巡迴到山梨縣立美術館，它首次關注了日本的夜景畫和明暗表現，收集多件饒富深意的作品，是一次劃時代的展出。在這次難得的機會中，我也與研究拉・圖爾的策展人平泉千枝女士交流了許多意見。

接著必須先談到我的家務事。二〇一三年五月，我的獨生女兒因癌症過世，享年二十二歲。我雖然常在演講或書中談到悲嘆和絕望（如《美術的誘惑》（光文社新書）），一直認為神和美術史是我一生的光明所在，卻失去了身邊最重要的光源，跌進了漆黑之中，所有的一切都蒙上了黑影，直至今日。在這樣的黑暗裡，我才了解信仰和美術完全幫不上忙。從女兒開始抗癌的半年前起，我幾乎中斷了所有的寫稿和研究，本書的稿子也因而停了下來。

陪著女兒在安寧病房嚥下最後一口氣，辦完了守靈和葬禮，我在近乎虛脫狀態中回到久

違的家時，從堆積的郵件裡發現了清水先生的明信片。雖然只是單純的問候，卻在我疏遠工作和美術多日之時，突然將我拉回了現實世界，同時也像一縷光芒，讓我心中充滿感激。後來清水先生更三番兩次前來神戶，鼓舞形如槁木的我。

即使如此，這份稿子還是擱置了近三年之久，最近才終於重新提筆。正好國立西洋美術館舉辦日本睽違十五年的「卡拉瓦喬展」，我也受邀參與展覽手冊的編纂。這對我最近在卡拉瓦喬研究和思考卡拉瓦喬主義上，形成了良性的刺激。

本書在「馬太問題」上，反映了我與過去有了若干改變的卡拉瓦喬觀點。不同於信念狂熱時期，現在的我有了微微不同的悲觀想法，但我認為這反而讓我看出卡拉瓦喬本身對神懷抱的信仰和疑念。卡拉瓦喬藝術有著相當的廣度，不論信仰與否都能接受容納。而這種思維在我失去一切熱情、心田荒廢的黑暗中，投入了微弱卻有著不同角度的光。

女兒過世之後，我們家的時間便停止了，三年前掛在書桌前的卡拉瓦喬月曆依然如故。凝視著月曆上〈聖馬太蒙召喚〉的畫，一面想念著看不見的光源，振筆寫書。

走進通勤路上經過的天主教六甲教會，禱告後仰望屋頂，對亡女訴說心中的思念，想像明暗漸層的末端有著通往另一個國度的路徑。

在此對耐心等待經年、卻能在短時間內精緻出版的清水野亞先生，致上無限的感謝。

女兒的三周年忌日在即，謹將本書獻給應已在聖光籠罩中的麻耶。

唯獨留下來的人仍在寒春的黑暗中

二〇一六年四月

宮下規久朗

【Act】MA0039X

闇的美術史：卡拉瓦喬引領的光影革命，創造繪畫裡的戲劇張力與情感深度
闇の美術史：カラヴァッジョの水脈

作 者	宮下規久朗	
譯 者	陳嫻若	
封 面 設 計	萬勝安	
內 頁 排 版	張彩梅	
總 編 輯	郭寶秀	
責 任 編 輯	陳郁侖	
協 力 編 輯	周小仙	

發 行 人	涂玉雲
出 版	馬可孛羅文化
	104台北市民生東路二段141號5樓
	電話：886-2-25007696
發 行	英屬蓋曼群島商家庭傳媒股份有限公司城邦分公司
	104台北市中山區民生東路二段141號11樓
	客戶服務專線：(886)2-25007718；25007719
	24小時傳真專線：(886)2-25001990；25001991
	讀者服務信箱：service@readingclub.com.tw
	劃撥帳號：19863813　戶名：書虫股份有限公司
香港發行所	城邦（香港）出版集團有限公司
	地址：香港九龍九龍城土瓜灣道86號順聯工業大廈6樓A室
	E-MAIL：hkcite@biznetvigator.com
馬新發行所	城邦（馬新）出版集團Cite (M) Sdn.Bhd.
	41-3, Jalan Radin Anum, Bandar Baru Sri Petaling,
	57000 Kuala Lumpur, Malaysia
	電話：(603)90563833　傳真：(603)90576622
	讀者服務信箱：service@cite.my
輸 出 印 刷	前進彩藝公司
二 版 一 刷	2024年1月
定 價	450元（紙書）
定 價	315元（電子書）

ISBN：978-626-7356-42-5（平裝）
ISBN：9786267356432（EPUB）

城邦讀書花園
www.cite.com.tw

YAMI NO BIJUTSUSHI: KARAVAJJO NO SUIMYAKU
by Kikuro Miyashita
© 2016 by Kikuro Miyashita
Originally published in 2016 by Iwanami Shoten, Publishers, Tokyo.
This complex Chinese edition published in 2018、2024 by Marco Polo Press,
a Division of Cité Publishing Ltd.
by arrangement with the proprietor c/o Iwanami Shoten, Publishers, Tokyo.

國家圖書館出版品預行編目（CIP）資料

闇的美術史：卡拉瓦喬引領的光影革命，創造繪畫裡的戲劇
張力與情感深度／宮下規久朗作；陳嫻若譯. -- 二版. -- 臺北
市：馬可孛羅文化出版：英屬蓋曼群島商家庭傳媒股份有限
公司城邦分公司發行, 2024.01
　　面；　公分. --（Act；MA0039X）
譯自：闇の美術史：カラヴァッジョの水脈
ISBN 978-626-7356-42-5（平裝）

1. CST: 美術史　2. CST: 歐洲

909.4　　　　　　　　　　　　　　　112020972